AMERICAN HIGHLIGHTS

United States History in Notable Works of Art

Grandes momentos en su historia a través de prominentes obras de arte

LOS ESTADOS UNIDOS

AMERICAN HIGHLIGHTS

United States History in Notable Works of Art

Grandes momentos en su historia a través de prominentes obras de arte

LOS ESTADOS UNIDOS

By/De Edith Pavese

Foreword by/Prólogo de Roger G. Kennedy

Former Director/Ex Director, National Museum of American History

Harry N. Abrams, Inc., Publishers

FOR M.P.

Translated into Spanish by Madela Ezcurra

EDITOR: Lory Frankel
DESIGNER: Joan Lockhart
PHOTO RESEARCH: Colin Scott

Library of Congress Cataloging-in-Publication Data

Pavese, Edith M.
American highlights : United States history in notable works of art =
Los Estados Unidos : grandes momentos en su historia a través de
prominentes obras de arte / Edith Pavese ; translated into Spanish by
Madela Ezcurra ; foreword by Roger G. Kennedy.
p. cm.
English and Spanish.
Includes index.
ISBN 0-8109-1930-3
1. United States in art. 2. United States—History—Pictorial works.
3. Art, American. 4. Art. I. Title.
N8214.5.U6P38 1993
760'.0449973—dc20 92-30390
 CIP

Text copyright © 1993 Edith Pavese
Illustrations copyright © 1993 Harry N. Abrams, Inc.
Published in 1993 by Harry N. Abrams, Incorporated, New York
A Times Mirror Company

Printed and bound in Japan

Endpapers (guardas): *Flag Squares. Acolchado de banderas.* c. 1940.
Title page (página del título): Horace Pippin. *Domino Players.*
Jugadores de dominó. 1943.

Contenido Contents

A NATION IN TURMOIL UNA NACIÓN ALTERADA

THE INDUSTRIAL AGE LA ERA INDUSTRIAL

THE WORLD AT WAR EL MUNDO EN GUERRA

Preface and Acknowledgments

Putting together an illustrated book is like creating a jigsaw puzzle—the artworks and the text must come together neatly to form an enticing whole. In thinking about how to write a short, exciting illustrated American history, I decided to include, in addition to broad themes and specific events, elements of daily life and popular culture—Hollywood, our fascination with automobiles, and television, for example—that, as much as anything else, convey the sense of what it means to be an American. The images were selected to show the sweep of American history—from a 1482 atlas that Columbus might have used to plan his voyages to paintings of the early colonies, from nineteenth-century advertisements to images of soaring skyscrapers and today's computer art. Dip into this book at any point and you will get a sense of what a particular moment in America's history was like.

This bilingual volume is an acknowledgment of how important the Spanish language and heritage is in the history of the nation. And the hope is that *American Highlights* will engage any reader learning the English or Spanish language.

Many individuals deserve recognition for their part in the creation of *American Highlights*. The concept for this bilingual, illustrated history of the United States originated with Margaret Riggs Buckwalter. At Harry N. Abrams, Inc., thanks go first of all to Paul Gottlieb, President and Publisher, and Leta Bostelman, Vice President, for asking me to undertake this project and for their continuing enthusiasm. Thanks,

Prólogo y Reconocimientos

Crear un libro ilustrado es como crear un rompecabezas—las obras de arte y el texto deben complementarse para formar una unidad atractiva. Cuando comencé a pensar en escribir un libro ilustrado sobre historia estadounidense que fuera breve pero estimulante, decidí incluir, además de temas generales y eventos específicos, elementos del diario vivir y de la cultura popular—por ejemplo, Hollywood, la televisión y nuestra fascinación con el automóvil—que, tanto como cualquier otro concepto, imparten lo que significa ser estadounidense. Las imágenes fueron seleccionadas para ilustrar una gama de eventos en la historia del país—de un atlas de 1482 que pudo haber utilizado Colón para trazar sus rutas a óleos de las primeras colonias, de anuncios comerciales del siglo diecinueve a imágenes de majestuosos rascacielos y arte de computadora. Cada parte de este libro refleja una época en la historia de los Estados Unidos.

Este volumen bilingüe es una forma de reconocer la importancia de la lengua y la herencia española en la historia de la nación. Y abrigamos la esperanza de que *Los Estados Unidos* resulte interesante y útil para cualquier lector que esté aprendiendo el idioma inglés o español.

Varias personas merecen reconocimiento por el papel que desempeñaron en la germinación de *Los Estados Unidos*. El concepto de esta historia ilustrada bilingüe lo originó Margaret Riggs Buckwalter. En Harry N. Abrams, Inc., mi agradecimiento antes que nada a Paul Gottlieb, presidente, y a Leta Bostelman, vice presidente, por haberme pedido que me encargara de este proyecto y

por su continuo entusiasmo. Gracias también a mi editora, Lory Frankel, por su amistad, paciencia y magnífica habilidad profesional, particularmente al manejar los detalles de este complicado volumen; a la diseñadora, Joan Lockhart, por haber creado el formato del libro; a Colin Scott, por haber gestionado los derechos de reproducción de las imágenes; a Marc Pavese, por su apoyo y sus perspicaces sugerencias, y por haberme ayudado a familiarizarme instantáneamente con la computadora. Dirijo mi agradecimiento especial a Charles Goodrum, cuyo estilo literario me sirvió de inspiración y modelo y cuya amistad y sentido del humor me acompañaron durante el desarrollo del libro.

Por la versión en español del texto merecen reconocimiento la traductora, Madela Ezcurra, los consultores María Balderrama y Rodolfo Aiello, el editor Eduardo Costa y, en Abrams, María Teresa Vicens, por su contribución a las revisiones.

Cualquier libro le sigue los pasos a obras sobresalientes que le han precedido. Entre las que utilicé yo para darle forma a este proyecto, estoy particularmente endeudada a: Shirley Abbott, *The National Museum of American History*; Charles A. Goodrum y Helen Dalrymple, *Advertising in America: The First 200 Years*; Herman Viola, *Seeds of Change* y *After Columbus* (la fuente de la historia del Cuervo en Little Big Horn).

Edith Pavese
Nueva York, septiembre de 1992

too, go to my editor, Lory Frankel, for her friendship, patience, and superb professional skill, especially in tackling the intricacies of this complex volume; to designer Joan Lockhart, for creating the book's format; to Colin Scott, for handling the rights and permissions to reproduce the images; to Marc Pavese, for his support and perceptive suggestions and for helping me achieve instant computer skills. Special thanks go to Charles Goodrum, whose own writing gave me the model to aim for and for his ongoing friendship and humor throughout the book's development process.

For the Spanish-language version of the text, recognition must go to translator Madela Ezcurra, consultants María Balderrama and Rodolfo Aiello, copy editor Eduardo Costa, and, at Abrams, María Teresa Vicens, for her help with revisions.

Any book follows outstanding volumes that have come before. Among those I used in shaping this project, I am especially indebted to: Shirley Abbott, *The National Museum of American History*; Charles A. Goodrum and Helen Dalrymple, *Advertising in America: The First 200 Years*; Herman Viola, *Seeds of Change* and *After Columbus* (the source for the story of the Crow at Little Big Horn).

Edith Pavese
New York, September 1992

NOTA SOBRE EL FORMATO: En este volumen, el texto en inglés se encuentra en la columna exterior de cada página; el texto en español ocupa las columnas interiores de tono gris encuadradas.

NOTE ON THE FORMAT: In this volume, the English text is located in the outside column of each page; the Spanish text is in the gray-toned inner columns surrounded by a rule.

Foreword

We Americans have inherited a common land and have become its trustees. Abraham Lincoln made that point long ago, at a time in our national life in which no one could any longer escape the fact that all of us, in this land, are not the same.

American Highlights is about our land and about what we have done upon it. It is, I think, an admirable fusion of the handsome and the true, of the accessible and the responsible. From the outset, it was intended that the book would be published in the two languages read and spoken by more Americans than any others: English and Spanish. There is reason beyond numbers for this edition. We need to know a great deal more about our neighbors, Canada and Mexico, and we would be wrong in thinking that they are satisfied with what they know about us.

Since this is a personal introduction, it may not be bad manners for me to state a personal view about multilingualism. I think it is a good idea for all Americans to have at their disposal English. That is not because we started with English. We didn't. We started with Algonkian and Keres and the languages of other ancient peoples, along with innumerable other tongues. Then some of us spoke Spanish or French and finally, Swedish, Finnish, Dutch, and English.

Nor should we speak English merely because our nation's charters were written in English. Had the French king and his advisers not decided that a slaving station in West Africa and a sugar island in the Caribbean were more valuable than Canada and the Mississippi

Prólogo

Nosotros, los estadounidenses, hemos heredado una tierra común y nos hemos convertido en sus consignatarios. Abraham Lincoln ya había mencionado esto hace tiempo, en un momento de la vida nacional en que nadie podía ignorar el hecho de que no todos, en esta tierra, somos idénticos.

Los Estados Unidos trata de nuestra tierra y de lo que hemos hecho en ella. Es, pienso, una admirable combinación de lo elegante y lo verdadero, de lo accesible y lo responsable. Desde el primer momento, la intención fue que este libro se publicara en los dos idiomas que más lee y que más habla la mayor parte de los estadounidenses: inglés y español. Hay otros motivos, además de los números, para esta edición. Necesitamos saber mucho más de nuestros vecinos, Canadá y México, y nos equivocaríamos si pensáramos que ellos están satisfechos con lo que saben de nosotros.

Como esta es una introducción personal, me parece que no es inapropiado exponer aquí mi opinión sobre el multilingüismo. Pienso que es una buena idea que todos los estadounidenses tengan el inglés a mano. Pero no digo esto porque hayamos empezado con el inglés desde el principio. No fue así. Empezamos con el algonquino y el keres, y con las lenguas de otros pueblos antiguos junto a otras innumerables lenguas. Más adelante algunos de nosotros hablábamos español o francés y, con el correr del tiempo, sueco, finlandés, holandés e inglés.

Ni tampoco deberíamos hablar inglés sólo por el hecho de que los documentos básicos de nuestro país hayan sido escritos en inglés. Si el

rey francés y sus consejeros no hubieran pensado que un puerto de esclavos en Africa Occidental y una isla azucarera en el Caribe eran de más valor que Canadá y que el valle del Mississippi, nuestra declaración de derechos podría haber sido escrita en francés. Si los españoles hubieran concentrado sus energías en las posibilidades agrícolas del Viejo Sur en lugar de dedicarse a la explotación de la riqueza minera de México, sólo una versión de este libro habría sido necesaria—la española.

Pero, al fin y al cabo, ha resultado que el inglés es nuestra lengua nacional. Hemos establecido en el transcurso de los dos últimos siglos un lenguaje común que nos presta un buen servicio. Es flexible y está lleno de sonidos encantadores. No tenemos por qué ponernos nerviosos por eso. Es espacioso y elástico y ya no es más el idioma que hablaban los padres y las madres que fundaron la patria. Sobrevivirá aún más expansión. Y le irá muy bien cuando vaya acompañado por el español o el japonés o por una resurrección del keres técnico.

En consecuencia, me regocijo pensando en la posibilidad de que esta introduccíon mía, escrita en inglés, pueda ser leída también en español por aquellos que comprenden otras maneras de formar palabras. Tal vez los signos de esta página sean tan ininteligibles en mil años como lo eran los jeroglíficos mayas hace sólo una década. Pero es un placer añadir unos cuantos signos más para celebrar la creación del paisaje estadounidense y los lenguajes del país.

Roger G. Kennedy
ex Director,
National Museum
of American History

Valley, our Bill of Rights might have been in French. Had the Spanish not focused their energies on exploiting the mineral wealth of Mexico rather than the agricultural possiblities of the Old South, only a single-language version of this book might have been necessary—that in Spanish.

But, as it has worked out, English is our national speech. We have established over the past two centuries a common speech that serves us well. It is flexible and full of lovely sounds. We need not be nervous about it. It is capacious and elastic and is already quite a different language from that spoken by our founding fathers and mothers. It will survive expansion further. And it will do very well when accompanied by Spanish or Japanese or a revival of technical Keres.

So I rejoice in the possibility that this introduction of mine, written in English, may be read in Spanish as well by those who comprehend other ways of forming words. The markings on this page may be as unintelligible in a thousand years as Mayan glyphs were a mere decade ago. But it is a joy to add a few in celebration of the making of the American landscape and of the American languages.

Roger G. Kennedy
former Director,
National Museum
of American History

FIRST INHABITANTS

Before a single European set foot in the New World, great civilizations had already flourished and disappeared. When Europeans arrived at the end of the fifteenth century, there may have been as many as 20 million inhabitants living there, just in the lands north of the Rio Grande. Thousands of years earlier, most of these people had come from Asia across the Bering

John White. **The Manner of Their Fishing. La forma en que pescan.** *1585–87.*

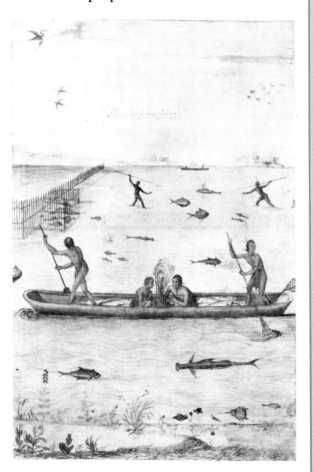

LOS PRIMEROS HABITANTES

Antes de que un solo europeo pusiera pie en el Nuevo Mundo, grandes civilizaciones habían ya florecido y desaparecido. A fines del siglo XV, cuando los europeos llegaron al Nuevo Mundo, vivían aquí aproximadamente 20 millones de personas, si se cuenta solamente la zona al norte del Río Grande. Hacía miles de años que la mayor parte de esas personas habían llegado del Asia en una lenta migración a través del estrecho de Bering, a lo que es hoy día Alaska. Con el tiempo, se desplazaron hacia el sur, para establecerse finalmente en diferentes regiones a todo lo largo de América del Norte y del Sur.

Era una población diversa. Unos vivían en ciudades o pueblos y labraban la tierra, irrigándola para cultivar el maíz y los demás granos, y otros vivían en palacios de doscientas habitaciones excavadas en las rocas. Unos recorrían las llanuras cazando caribúes y recogiendo alimentos, y otros pescaban y cazaban patos con señuelos. La mayoría había establecido complejas creencias sociales y religiosas. Dos siglos antes de Colón, Cahokia, un área ceremonial en la costa del Río Misisipí cerca de lo que es hoy San Luis, tenía una población de 30.000 habitantes—la misma que la de Londres en aquel entonces.

En 1492, la época del primer viaje de Colón, había más de mil tribus de habitantes nativos, que hablaban 200 lenguas diferentes. Su promedio de vida, de 35 años, era el mismo que el de los europeos. Y su vida era tan variada como en cualquier lugar de la tierra.

▼

Sebastiano del Piombo. **Portrait of Christopher Columbus. Retrato de Cristóbal Colón.** *1519.*

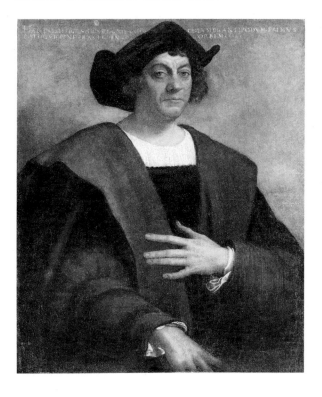

Strait in a slow migration to present-day Alaska. They eventually moved further south, finally settling in areas throughout North and South America.

It was a diverse population. Some lived in towns or villages and farmed, irrigating the land to grow corn and other crops, and others lived in palaces of 200 rooms carved out of cliffs. Some roamed the plains hunting caribou and gathering food, and others fished or caught ducks with decoys. Most had established complex social and religious beliefs; two centuries before Columbus, Cahokia, a ceremonial area on the Mississippi River near present-day Saint Louis, had a population of 30,000—the same as London.

At the time of Columbus's first voyage in 1492, there were more than 1,000 separate tribes of native inhabitants speaking about 200 separate languages. Their lifespan—35 years—was the same as the Europeans'. And their life was as rich and varied as anywhere on earth.

▼

¿ES VERDAD QUE LA TIERRA ES REDONDA?

El navegante de origen italiano Cristóbal Colón (1451–1506) salió de España en 1492 para encontrar una ruta más directa al Asia, navegando hacia el oeste en vez de hacia el este, al contrario de lo que habían hecho todos los demás navegantes europeos. Su meta era llegar a las Indias, la fabulosa tierra de opulencias a donde otros habían ido y de donde habían regresado con riquezas en especias y sedas. El rey y la reina de España, pensando que sería una buena

IS THE WORLD REALLY ROUND?

Italian-born navigator Christopher Columbus (1451–1506) set out from Spain in 1492 to find a new faster route to Asia by sailing to the west instead of to the east, as all previous sailors from Europe had done. His goal was to reach the Indies, the fabled land of wealth where others had gone and returned with riches such as spices and silks. The Spanish king and queen, who thought it would be a good investment in the future of their empire, gave Columbus the

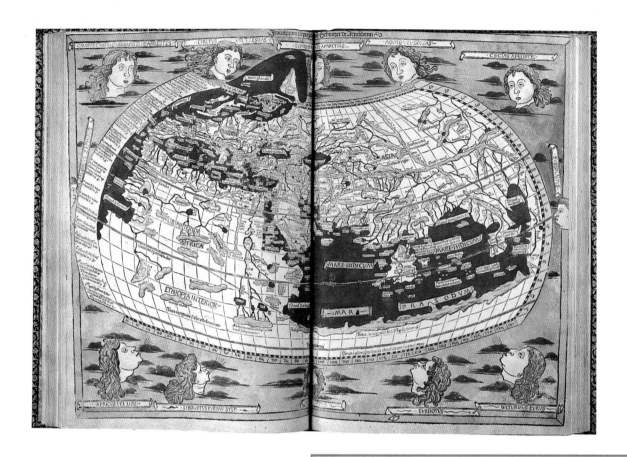

Ptolemy's Atlas. El atlas de Ptolomeo.
1482 edition. Edición de 1482.

financial backing he needed.

In the fifteenth century, at the time Columbus was planning his voyage, basic geographical information about the globe was contained in atlases such as the 1482 edition of Claudius Ptolemy's second-century A.D. *Cosmographia*. While the information in it had changed very little since Roman times, by 1492 most educated Europeans believed that the world was round—although just about everybody was wrong about how big it was.

Columbus, a great navigator and fearless

inversión para el futuro de su imperio, le dieron a Colón el apoyo financiero que necesitaba.

En el siglo XV, en la época en que Colón estaba planeando su viaje, la información geográfica básica sobre el globo terrestre aparecía en atlas como los de la edición de 1482 de la *Cosmografía* de Claudio Tolomeo, libro que databa originalmente del siglo II D.C. A pesar de que el contenido informativo había cambiado muy poco desde los romanos, en 1492 la mayoría de los europeos educados creían que la Tierra era redonda—aunque casi nadie imaginaba lo grande que era.

Colón, un gran navegante e intrépido aventurero, puso a prueba la idea de la

redondez de la tierra, arriesgándose por mares desconocidos en tres buques muy pequeños: la *Niña*, la *Pinta* y la *Santa María*. Colón navegó durante semanas sin ver tierra, con una tripulación cada vez más aterrorizada por un océano aparentemente infinito. Cuando finalmente tocaron tierra en octubre de 1492, estaban en el Caribe. Colón tenía la certeza de que realmente había llegado a las Indias. Fue por eso que llamó erróneamente "indios" a todos los habitantes. Ni siquiera después de tres viajes y de mucha evidencia en contra—jamás encontró la legendaria riqueza de las Indias—se le ocurrió cambiar de idea.

Aunque era un gran marino, Colón era un malísimo administrador en tierra, de mente estrecha, cruel y codicioso. Con todo, el gran legado de Colón es que inauguró una época de viajes y exploraciones sin precedentes en la historia. Y, para mal o para bien, aceleró un contacto entre personas muy diferentes que cambió el futuro del mundo.

▼

EL NOMBRE DE AMÉRICA

América se llama América por Américo Vespucio y no Colombia por Cristóbal Colón debido a un error.

En 1507, Martín Waldseemuller, un cartógrafo alemán, estaba haciendo su *Introducción a la Cosmografía*, que compendiaba todo el conocimiento geográfico que se tenía hasta el momento sobre el globo terrestre. Ocho años atrás, en 1499, Américo Vespucio, un navegante italiano, había partido de España para ver qué estaba pasando en las nuevas

adventurer, tested the idea of a round earth by setting out on unknown seas in three very small ships: the *Niña*, the *Pinta*, and the *Santa María*. He sailed for weeks out of sight of land, and his crew became more and more terrified of the seemingly endless ocean. When they finally made landfall in October 1492, they were in the Caribbean. Columbus was certain that he had indeed reached the Indies—and thus misnamed all the inhabitants Indians. Even after three voyages and much evidence to the contrary—he never found the legendary wealth of the Indies—he did not change his mind.

Although he was a great seaman, Columbus was a terrible administrator on land—he was narrow-minded, cruel, and greedy. Even so, Columbus's great legacy is that he opened an age of travel and exploration unprecedented in history. And—for better or worse—he accelerated contact between very different peoples, changing the future of the world.

▼

THE NAMING OF AMERICA

America is called America for Amerigo Vespucci and not Columbia for Christopher Columbus because of a mistake.

In 1507, Martin Waldseemüller, a German mapmaker, was putting together his *Introduction to Cosmography,* which summarized all the geographical knowledge about the globe up to that moment. Eight years earlier, in 1499, Amerigo Vespucci, an Italian navigator, set sail from Spain to see what was

happening in the new lands that Columbus had visited and to explore other areas as well. He found the mouth of the Amazon River and was the first European to realize that South America was a continent. Vespucci, an outstanding geographer, had calculated the earth's circumference to within a few miles of its actual distance and gave precise descriptions of all the regions he visited. His reports were better than anyone else's, and

Johannes Stradanus. **Discovery of America: Vespucci Landing in America.**
El descubrimiento de América: el desembarco de Américo Vespucio. *1580–85.*

tierras que Colón había visitado y, de paso, explorar otras áreas. Vespucio llegó hasta la boca del Río Amazonas y fue el primer europeo que se dio cuenta de que América del Sur era un continente. Como era también un geógrafo destacado, había calculado la circunferencia de la tierra con pocas millas de diferencia de su dimensión real, y brindó descripciones precisas de todas las regiones a las que llegó. Sus informes eran mejores que los de ningún otro, y cuando Waldseemuller los vió, se quedó totalmente convencido de que Américo Vespucio había descubierto el "Nuevo Mundo". (En realidad, Vespucio fue el primero en usar ese término.) Cuando llegó el

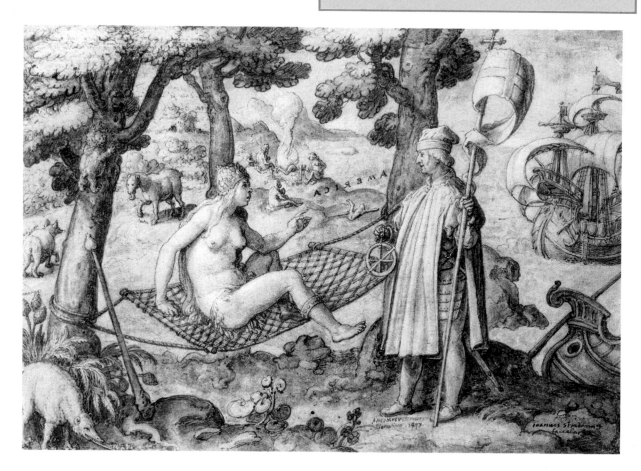

momento de dar un nombre al nuevo continente, Waldseemuller lo llamó América en honor de Vespucio. Aunque después Waldseemuller se dio cuenta de su error y sacó el nombre de versiones posteriores de su libro, ya era tarde, y América fue el nombre que quedó para siempre.

▼

EL CHOQUE DE DOS MUNDOS

No fue el oro tan anhelado, sino los cultivos nativos de maíz y de papas, lo que se contó entre los recursos más importantes que los europeos encontraron en el nuevo mundo.

El maíz se había cultivado desde mucho antes que los europeos llegaran. Se venía cultivando al norte del Río Grande desde hacía alrededor de 4000 años y desde aún antes entre los indios de México. El tamaño de la mazorca era mucho más pequeño que el de hoy, pero la gama de colores era fabulosa; había mazorcas rojas y azules, y variedades que iban desde las rosetas hasta el maíz dulce y el maíz que se usa para hacer harina.

Los viajeros que habían visitado las Américas llevaron a Europa y a África el maíz, la papa y otros alimentos locales tales como el frijol, el tomate y el maní. Como eran alimentos baratos, de cultivo fácil y llenos de todas las vitaminas esenciales, pronto se volvieron importantes en regiones donde no había nada semejante.

Los europeos a su vez introdujeron una

when Waldseemüller saw them he was absolutely convinced that Amerigo had discovered the "New World." (Vespucci was in fact the first to use the term.) At the time Waldseemüller went to name the new continent, he called it America in Amerigo's honor. He later found out that he was in error and took the name off future versions of his book, but by then America was the name that stuck.

▼

WORLDS COLLIDE

It was not the dreamed-of gold but the native crops of corn and potatoes that were among the most important resources the Europeans found in the New World.

Corn (also called maize) was being cultivated long before the arrival of the Europeans. It was grown possibly as early as 4,000 years ago north of the Rio Grande and even earlier among the Indians of Mexico. The size of the corncob was much smaller than today's examples, but corn was grown in a fabulous array of colors, including red and blue, and in varieties ranging from popcorn to sweet corn to corn to be ground into cornmeal.

Corn, potatoes, and other native foods such as beans, tomatoes, and peanuts were brought to Europe and Africa by travelers who had been to the Americas. Because they were cheap, fairly easy-to-grow basic foods full of essential vitamins, they soon became important foods for areas that had nothing like them.

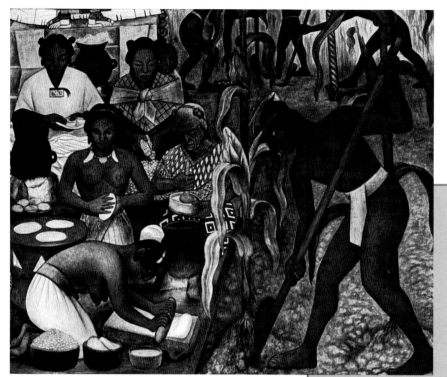

Diego Rivera. **The Offering.** *Detail of the mural* **The Huaxtec Civilization and the Cultivation of Corn. La ofrenda.** *Detalle del mural* **La civilización huasteca y el cultivo del maíz.** *1950.*

The Europeans, in turn, introduced a variety of elements new to North America. These included animals such as horses, pigs, and cows and plants such as wheat and sugarcane. Of greater consequence, perhaps, was the introduction of diseases unknown to the native population. The contact between people of very different backgrounds in fact proved fatal to many native Americans, who perished in epidemics of diseases such as smallpox introduced by the foreigners. And, since illness can spread rapidly once introduced, many died of European diseases without ever having set eyes on a European.

▼

gran variedad de elementos nuevos en América del Norte. Entre ellos se incluían animales tales como caballos, cerdos y vacas, y plantas como el trigo y la caña de azúcar. Pero de mayores consecuencias fue tal vez la introducción de enfermedades desconocidas para la población nativa. El contacto entre personas de orígenes tan diferentes resultó verdaderamente fatal para muchos americanos nativos, que murieron durante las epidemias de enfermedades tales como la viruela, introducidas por los extranjeros. Y, como las enfermedades se pueden diseminar rápidamente una vez introducidas, muchos nativos murieron a causa de enfermedades europeas sin haber visto nunca a un europeo.

▼

LOS ESPAÑOLES EN AMÉRICA

Aunque probablemente los vikingos hayan sido los primeros europeos que llegaron a América del Norte, los españoles fueron los primeros en hacer un verdadero impacto en el continente. El Papa, que tenía en la época del viaje de Colón más poder que cada uno de los soberanos, declaró que todo el Nuevo Mundo pertenecía a España, salvo el Brasil, que concedió a Portugal. Era necesario que España hiciera valer este derecho y, por cierto, España deseaba exten-

THE SPANISH IN AMERICA

Although the first Europeans to reach North America were probably the Vikings, the Spanish were the earliest to have real impact on the continent. At the time of Columbus's voyage, the Pope, who had more power than individual rulers, declared that the entire New World belonged

Map of Saint Augustine.
Mapa de San Agustín. *1589.*

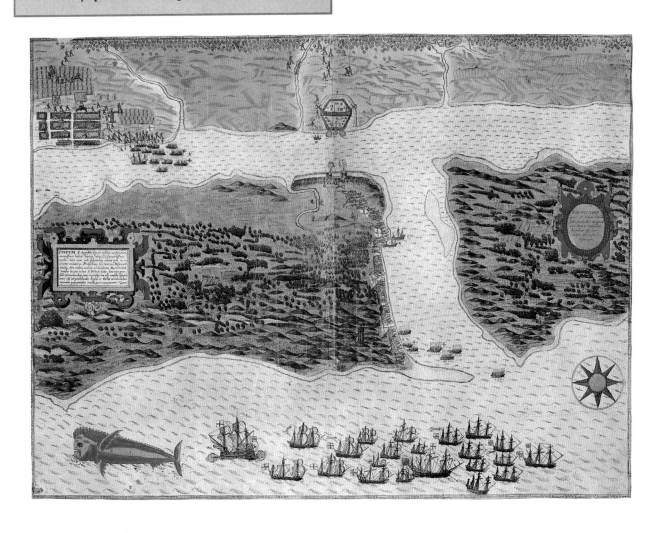

19

to Spain, except for Brazil, which he gave to Portugal. Spain needed to defend this claim and wanted to extend Christianity throughout the empire, as well as to gain new riches.

Juan Ponce de León (c. 1460–1521), a Spanish explorer, was one of 1,200 men who traveled with Columbus on his second voyage to the New World in 1493. After having found gold in Puerto Rico, Ponce de León was named governor in 1508. He then thought it would be a good idea to colonize other areas and explored further. In 1513, he landed—possibly taking the very first Spanish step onto the North American continent—on what he thought was an island, which he claimed for Spain. Since Ponce de León arrived during the Easter feast period called Pascua Florida, he named the land, which was actually a peninsula, La Florida.

A quarter of a century after Ponce de León made his claim for Spain, another Spanish explorer, Hernando de Soto, landed in western Florida with 600 men. From there, compelled by a desire for treasure, De Soto went on a monumental trek that took him almost halfway across an uncharted continent. As a result, Spain was the first European nation to gain any knowledge of the interior of North America. De Soto never did find his treasure, but it is likely that he was the first white man to see and cross the Mississippi River.

In 1565, the first European town and the oldest city in present-day United States was established in Florida by Pedro Menéndez de

der el cristianismo a través de todo el imperio, así como obtener también nuevas riquezas.

Juan Ponce de León (c. 1460–1521), un explorador español, fue uno de los 1200

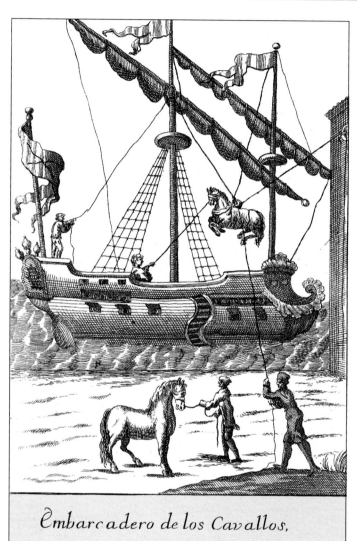

Horses Being Brought to the New World. *From Manuel Álvarez Osserio y Vega's* **Manejo real: en que se propone lo que deben saber los cavalleros...**
Se traen caballos al Nuevo Mundo. *De Manuel Álvarez Osserio y Vega. Madrid, 1769.*

hombres que navegaron con Colón durante su segundo viaje al Nuevo Mundo en 1493. Después de haber encontrado oro en Puerto Rico, Ponce de León fue nombrado gobernador en 1508. Pensó entonces que no estaría mal colonizar otra áreas y se lanzó a nuevas exploraciones. En 1513 dió casi seguramente el primer paso español en el continente norteamericano, en lo que él creyó era una isla, y lo reclamó para España. Como Ponce de León había llegado durante el período llamado Pascua Florida, bautizó a esa tierra, que era en realidad una península, La Florida.

Un cuarto de siglo después de que Ponce de León reclamara la región para España, otro explorador español, Hernando de Soto, tocó tierra en la costa oeste de Florida con 600 hombres. Desde allí, impulsado por el deseo de encontrar un tesoro, de Soto emprendió un arduo recorrido que lo llevó casi hasta la mitad de un territorio inexplorado. En consecuencia, España fue el primer país europeo que llegó a saber algo sobre el interior de América del Norte. De Soto nunca encontró su tesoro, pero es probable que él haya sido el primer hombre blanco que vió y cruzó el Río Misisipí.

En 1565 la primera ciudad de América del Norte, que es hoy la ciudad más antigua de los Estados Unidos, fue fundada por Pedro Menéndez de Avilés en Florida. En el emplazamiento de una vieja aldea india, Menéndez de Avilés estableció una colonia y un puesto fronterizo de avanzada contra los franceses, que comenzaban entonces a traspasar los límites del territorio español. Llamó al lugar San Agustín, ya que había llegado allí el día de la fiesta de dicho santo.

Avilés. On the site of an old Indian village, he set up a colony and defensive outpost against the French, who were beginning to encroach on Spanish territory. He named the spot Saint Augustine because he arrived on that saint's feast day.

New Spain dominated the Americas for centuries, although there were challenges from other empires, especially England and Holland. Even after the American Revolution, Spain occupied all of the land west of the Mississippi as well as the territory of Mexico and Central America and into South America. By the end of the century, other nations were laying claim to the great North American territories, and Spain's hold dwindled, although it remained strong in South America for another fifty years.

▼

Jacques le Moyne de Morgues. **Réné Laudonnière and Chief Athore of the Timucua Indians at Ribaut's Column.**
Réné Laudonnière con Athore, jefe de los indios timucua, en la Columna de Ribaut. *1564.*

THE FRENCH IN AMERICA

The vast territories of North America attracted the three most powerful European nations—Spain, England, and France—each seeking to extend its empire with new raw materials and new markets. Spain claimed most of the southern portions, England settled the East Coast, and France controlled the north.

The French, unlike the English, did not stay put and farm the land but were more interested in commerce from trading furs and in fishing. Being less inclined to settle, they explored more of the interior of the continent than any other group. Knowing that they

La Nueva España dominó las Américas durante siglos, aunque había otros imperios que trataban de imponerse, especialmente Inglaterra y Holanda. Aún después de la Guerra de la Independencia de los Estados Unidos, España ocupaba todo el territorio al oeste del Río Misisipí, y también el territorio de México y América Central, extendiéndose a la América del Sur. A fines de siglo otras naciones reclamaban también los grandes territorios norteamericanos y a pesar de que el control de España fue perdiendo fuerza, siguió manteniéndose en pie en América del Sur durante 50 años más.

▼

LOS FRANCESES EN AMÉRICA

Los vastos territorios de América del Norte atrajeron a las tres naciones europeas más poderosas—España, Inglaterra y Francia—tratando cada una de extender su imperio mediante nuevas materias primas y nuevos mercados. España proclamó sus derechos sobre la mayor parte de las regiones del sur, Inglaterra colonizaba la costa este y Francia controlaba el norte.

Los franceses, al contrario de los ingleses, no se quedaban en un sólo lugar, dedicándose al cultivo, sino que estaban más interesados en hacer negocios con el comercio de pieles y la pesca. Como no se sentían demasiado

inclinados a colonizar, se dedicaron a explorar el interior del continente más que cualquiera de los otros grupos.

Como sabían que necesitaban socios, los franceses formaron sólidas alianzas comerciales con varias tribus indias de gran habilidad para la caza de animales de piel valiosa. Algunos se casaron con indias y aprendieron las costumbres y las lenguas de las tribus. Sus estrechos lazos con los hurones y los algonquinos los pusieron sin quererlo en conflicto con sus rivales, los iroqueses, con los cuales tuvieron una larga serie de choques armados.

needed partners, the French formed strong trading alliances with various Indian tribes that had important fur-trapping skills. Some married Indian women and learned the habits and languages of the tribes. Their especially close ties to the Huron and Algonquian unwittingly brought them into conflict with the rival Iroquois, with whom

George Caleb Bingham. **Fur Traders Descending the Missouri.**
Comerciantes de pieles bajando por el Missouri. *c. 1845.*

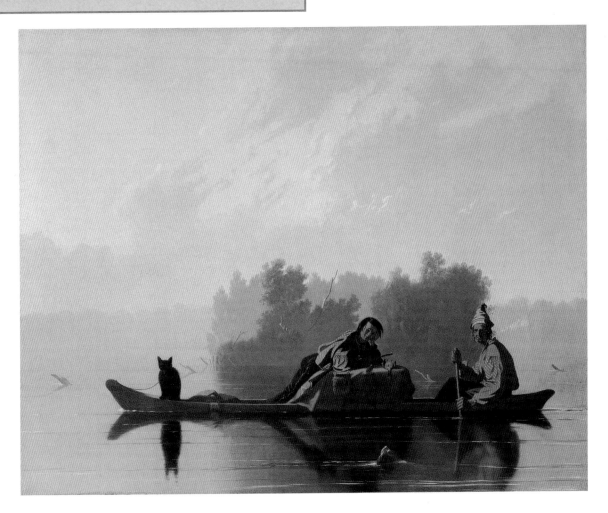

they had a long series of clashes.

As the Iroquois became more powerful in the existing French fur-trading areas, the French were driven to expand their territory. Perhaps influenced by this, in 1673 Jesuit priest Jacques Marquette and fur trader Louis Joliet paddled across Lake Michigan and then became the first Europeans to go down the Mississippi River. Following the expedition, the French laid claim to all of the lands west of the Mississippi. In 1681–82, explorer Sieur de La Salle was the first to travel the entire length of the Mississippi—ending up at present-day New Orleans—and he named the vast area surrounding it Louisiana, after his king, Louis XIV. By 1750, there were about 85,000 French inhabitants in New France, who, unlike the loosely governed English colonials, were under the strict control of their king.

Tension between the French and British over control of North America led to a series of wars called the French and Indian Wars because the Indians, who trusted the French more than the English settlers, fought prominently on the side of the French. Armed clashes began in 1754 when the French confronted militiamen from Virginia, including the young George Washington. With more than half of their forces made up of Indians, the French successfully fought off the British, who countered with more troops and supplies. The British ultimately proved the stronger and claimed victory. The 1763 Treaty of Paris changed the future of the continent: it called for the French to cede all territory west of the Mississippi plus the city of New Orleans to Spain, England's ally in the

Los iroqueses iban adquiriendo cada vez más poder en las zonas francesas de comercio de pieles. Los franceses se vieron obligados a expandir su territorio. Fue tal vez por esto que en 1673, el sacerdote jesuita Jacques Marquette y el comerciante de pieles Louis Joliet remaron a través del lago Michigan y se convirtieron, a continuación, en los primeros europeos que bajaron por el Río Misisipí. Después de esta expedición, los franceses reclamaron para sí todas las tierras al oeste del Misisipí. En 1681–82 el explorador Sieur de La Salle fue el primero que recorrió el Misisipí en toda su extensión, llegando hasta donde está actualmente Nueva Orleans, y llamó Luisiana a toda esa vasta zona, en homenaje a su rey, Luis XIV. En 1750, había ya cerca de 85,000 habitantes franceses en la Nueva Francia. Estos, al contrario de los colonos ingleses que eran gobernados con mano floja, estaban sometidos al control estricto de su rey.

La tensión entre los franceses y los ingleses por el control de América del Norte estalló en la llamada Guerra Francoindiana, porque los indios, que confiaban más en los franceses que en los colonizadores británicos, luchaban casi siempre del lado de los franceses. Las escaramuzas armadas comenzaron en 1754, cuando los franceses se enfrentaron con soldados de Virginia, entre los que se contaba el joven George Washington. Con más de la mitad de sus fuerzas compuestas de indios, los franceses ahuyentaron fácilmente a los ingleses, quienes respondieron con más tropas y más abastecimientos. Los ingleses resultaron finalmente los más fuertes y obtuvieron la victoria. El Tratado de París de 1763 cambió el futuro del continente: requería que los

franceses cedieran todas las tierras al oeste del Misisipí, y también la ciudad de Nueva Orleans, a España, aliada con Inglaterra durante la guerra, y todo el territorio al este del Misisipí a Gran Bretaña. Algunos años después, los franceses volvieron a comprar el territorio de Luisiana a los españoles, pero lo vendieron a los norteamericanos en 1803. Con esto finalizó su presencia en el territorio de los Estados Unidos, aunque siguieron manteniendo su dominio en el Canadá.

▼

JAMESTOWN, LA PRIMERA COLONIA INGLESA

Un siglo después de la llegada de los españoles al Nuevo Mundo, los ingleses establecieron su primera colonia permanente. Un grupo de inversionistas y negociantes de Inglaterra formaron la Compañía de Londres con la intención de colonizar Virginia—lo que entonces se consideraba la mayor parte de América del Norte. El rey Jaime I les otorgó la autorización, y en diciembre de 1606, 104 personas dejaron Inglaterra camino a América del Norte. Desembarcaron en un pantano en la bahía de Chesapeake en 1607 y establecieron la colonia que llamaron Jamestown en honor a su rey.

En unos meses la mitad de los poco preparados colonos, que eran más comerciantes que exploradores, sucumbió a una combinación de enfermedades, hambre y ataques de los indios. La Compañía de Londres envió más hombres y provisiones, pero pocos sobrevivieron el devastador

war, and all territory east of the Mississippi to Britain. Some years later, the French repurchased the Louisiana Territory from the Spanish, but sold it to the Americans in 1803. This ended their presence in United States territory, although they continued to retain a stronghold in Canada.

▼

JAMESTOWN, FIRST ENGLISH SETTLEMENT

A century after the arrival of the Spaniards in the New World, the English founded their first permanent settlement there. A group of investors and merchants in England formed the London Company for the purpose of colonizing Virginia—which then meant most of North America. King James I granted them the rights, and in December 1606, 104 people left England for North America. They landed in a swamp at Chesapeake Bay in May 1607 and founded the colony they named Jamestown in honor of their king.

During the first few months, half of the ill-prepared colonists, merchants rather than skilled outdoorsmen, were wiped out by a combination of disease, starvation, and attacks by local Indians. The London Company sent more men and supplies, but the devastating winter of 1609–10 was called the "starving time" and few came through it alive. Those who didn't die were undoubted-

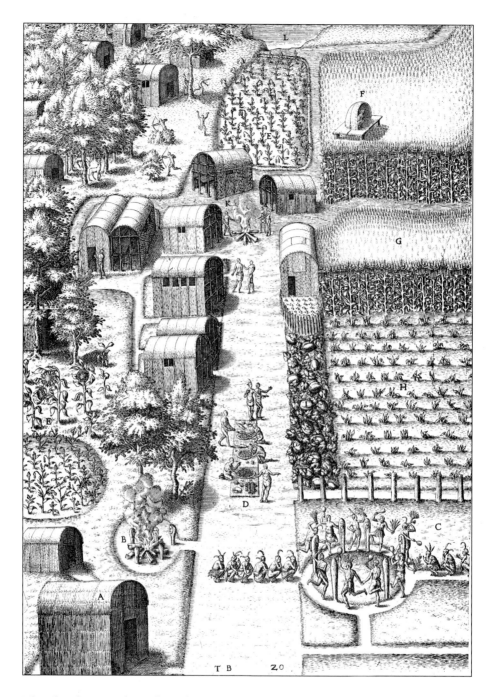

Theodor de Bry, after John White. Theodor de Bry, derivado de John White.
The Town of Secota. *From Thomas Hariot's* **A Briefe and True Report of the New Found Land of Virginia….**
La ciudad de Secota. *De* **Un breve y verdadero informe sobre las recientemente descubiertas tierras de Virginia….***de Thomas Hariot. Frankfurt, 1590.*

invierno de 1609–10, llamado "el invierno del hambre". A los que no murieron los salvó sin duda John Smith, un aventurero que había llegado a Jamestown después de haber viajado por Transilvania y Turquía. De acuerdo con leyendas populares, a Smith lo habían capturado los indios del lugar mientras exploraba los alrededores. Su princesa, Pocahontas, lo había rescatado de la muerte. Smith sólo se quedó con los colonos unos años, pero proveyó una importante conexión con los indios, que tenían los conocimientos para sobrevivir.

Como Jamestown no resultó una empresa muy lucrativa, para hacer que los colonos se quedaran, la Compañía de Londres les dió permiso para que se adueñaran de las tierras, cosa que atrajo a muchos recién llegados a la zona. Jamestown prosperó y más tarde fue la capital de Virginia durante todo el siglo XVII. Tal vez lo más importante es que tuvo el primer gobierno representativo. En lugar de obedecer los mandatos de un gobernador, los colonos de Jamestown tenían cierto grado de autogobierno. Este principio llegó a ser una idea fundamental en lo sucesivo para todas las colonias inglesas, y eventualmente condujo a la Guerra de la Independencia.

Virginia fue la primera de las 13 colonias inglesas. Esta y Massachusetts, Maryland, Rhode Island, Connecticut, Nueva Hampshire, Carolina del Norte, Carolina del Sur, Nueva York, Nueva Jersey, Pensilvania, Delaware, y Georgia formaron la base de los futuros Estados Unidos de América.

▼

ly saved by John Smith, an adventurer who, after having been in Transylvania and Turkey, had arrived in Jamestown. According to popular stories, while exploring the surrounding areas, Smith was captured by the local Indians and rescued from death by their princess, Pocahontas. Smith remained with the colonists for only a few years but became an important link to the Indians, who provided the know-how for survival.

Jamestown proved not very profitable, so in order to keep colonists there, the London Company allowed them to own land, which attracted many newcomers to the area. Jamestown began to thrive and was later the capital of Virginia throughout the seventeenth century. Perhaps most important of all is that it had the first government with representation. Instead of following the dictates of a governor, the Jamestown colonists had some degree of self-rule. This principle became the fundamental idea of all future English colonies and was, ultimately, the very idea that led to the American Revolution.

Virginia was the first of the 13 English colonies. It and Massachusetts, Maryland, Rhode Island, Connecticut, New Hampshire, North Carolina, South Carolina, New York, New Jersey, Pennsylvania, Delaware, and Georgia became the basis for the future United States of America.

▼

COSMOPOLITAN CHARLESTON

In about 1670 a group of English settlers landed in a subtropical area in what is now South Carolina. A decade later, and a few miles away, they founded Charles Town. The town quickly attracted a large number of diverse people—French, Dutch, Quakers,

Bishop Roberts. **Charleston Harbor.** **El puerto de Charleston.** *Before 1739.* *Anterior a 1739.*

UNA CHARLESTON COSMOPOLITA

Hacia 1670 un grupo de colonos ingleses tocaron tierra en una zona subtropical en lo que es hoy Carolina del Sur. Una década más tarde, a unas pocas millas de distancia, fundaron la ciudad de Charles—Charles Town. Esa ciudad atrajo rápidamente a un gran número de personas de origen diverso—franceses, holandeses, cuáqueros, judíos e irlandeses católicos, además de ingleses.

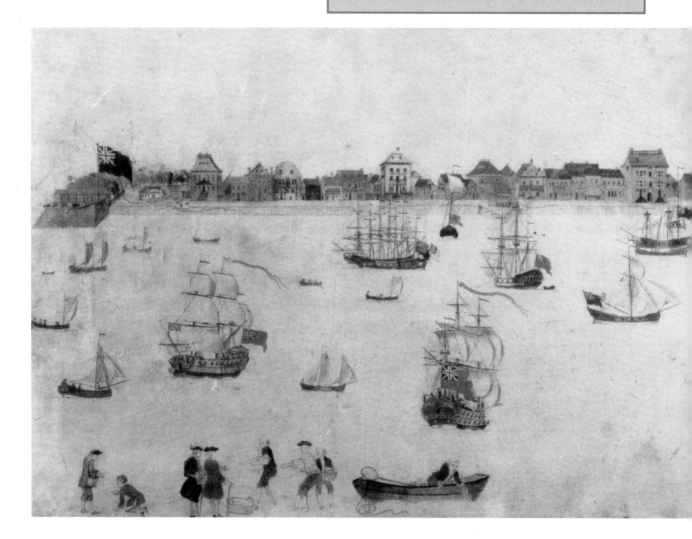

28

Charleston prosperó y desarrolló un vigoroso comercio de exportación de arroz y de añil, y su puerto, rodeado de elegantes edificios, se llenó de barcos mercantes y turísticos. Una estimulante mezcla de personas hizo de la ciudad una de las más cosmopolitas y sofisticadas del país. Tres cuartos de siglo después de la fundación de la ciudad, sus habitantes tuvieron la distinción de asistir a las funciones de uno de los primeros teatros inaugurados en las colonias.

▼

Jews, and Irish Catholics besides the English.

Charleston prospered and developed a flourishing export trade in rice and indigo, and its harbor, surrounded with elegant buildings, was filled with commercial and pleasure ships. The exciting mix of people made the town one of the most cosmopolitan and sophisticated areas of the country. Three-quarters of a century after the city's founding, its residents had the distinction of attending one of the first theaters to open in the colonies.

▼

LIFE OF THE FARM

Farming in colonial America was practiced much as it had been for centuries before. The work was slow and backbreaking. Entire families, children

Edward Hicks. **The Residence of David Twining 1787.**
La residencia de David Twining 1787. *1846.*

LA VIDA EN LA GRANJA

En la época colonial de los Estados Unidos se trabajaba la tierra tal como se había estado haciendo desde hacía siglos. Era una tarea lenta y agotadora. Familias enteras, incluso los niños, trabajaban de sol a sol. Usaban sencillas herramientas de madera—hasta un arado de ese material—y el rendimiento era escaso. Como se podía

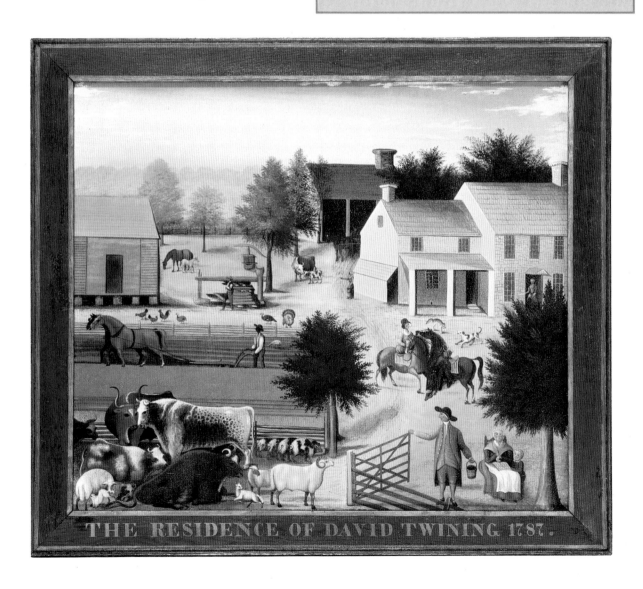

THE RESIDENCE OF DAVID TWINING. 1787.

conseguir la tierra fácilmente, nadie prestaba demasiada atención al cuidado del suelo o a la variedad de cultivos.

Con el invento del arado de hierro fundido a fines del siglo XVIII, se dió el primer paso hacia el uso de las técnicas modernas de cultivo. Tuvo aún más importancia la segadora inventada por Cyrus McCormick en el año 1831. Esa máquina apareció en medio de una proliferación de inventos que transformaron todos los aspectos de la vida en los Estados Unidos. Con la segadora de McCormick se podía cortar el grano con mucha más velocidad—era más rápida que 10 hombres trabajando al mismo tiempo—y tenía los mismos elementos que una cosechadora actual. A esta admirable invención le siguió primero el tractor, y después, en 1837, el arado de acero perfeccionado por John Deere.

Ya en la época de la guerra civil, el gobierno contaba con un Ministerio de Agricultura. Cerca del 75 por ciento de los habitantes eran granjeros, y gracias al uso de las nuevas máquinas y a la nueva información científica sobre la rotación de cultivos, fertilización y cuidado del suelo, sus granjas eran tan eficientes que producían lo bastante como para poder vender parte del producto en el creciente mercado estadounidense. Se construyeron una red segura de ferrocarriles y otros medios de transporte, y el creciente número de personas que trabajaban en fábricas y que se establecian en zonas urbanas podian hacerlo con la certidumbre de que contaban con una abundancia de provisiones.

too, worked from sunup until sunset. They used simple wooden tools—including a wooden plow—and output was slim. With new land readily available, no one gave much thought to careful use of the soil or to crop variety.

The invention of a cast-iron plow at the end of the eighteenth century pointed the way toward modern farming techniques. Of even greater importance was Cyrus McCormick's 1831 invention of a reaper, a machine that came amid a rash of inventions that changed all aspects of American life. McCormick's reaper greatly speeded up the cutting of grain—it was faster than the ouput of 10 men—and contained all the elements of the present-day harvester. This wonderful machine was followed by the invention of the tractor, and then by John Deere's advanced steel plow in 1837.

By the time of the Civil War, the government had a Department of Agriculture. About 75 percent of the nation's citizens were farmers, and, with the use of the new machines and new scientific information about crop rotation, fertilization, and soil conservation, their farms were now so efficient that they were growing enough produce to sell some of it in the developing American marketplace. A reliable network of railroads and other transportation was set in place, and as more and more people went to work in factories and moved to towns and cities, they could do so knowing that they could count on an abundant supply of food reaching them.

31

THE SURPRISING BENJAMIN FRANKLIN

One of the most important and fascinating Americans of the colonial period, Benjamin Franklin (1706–1790) is full of surprises. This son of poor immigrants seems to have done everything.

Leaving his Boston birthplace, Franklin went to New York. When he couldn't find work there, he moved to Philadelphia, where he became an apprentice printer. He went on to become one of the most skilled in all of the colonies. In his adopted city, among other accomplishments, Franklin set up the first public library where people could check out books. He also gets credit for starting a postal system, which gave the colonists an easy way to stay in touch with each other, creating a true sense of community and nationhood.

Throughout his life, this lively intellectual took a great interest in science. He fearlessly conducted a series of experiments, including his

EL SORPRENDENTE BENJAMÍN FRANKLIN

Benjamín Franklin (1706–1790), uno de los hombres más fascinantes e importantes del período colonial, está nunca dejará de sorprendernos. Este hijo de inmigrantes pobres parece haber hecho de todo.

Dejando su Boston natal, Franklin fue a Nueva York. Cuando no pudo encontrar trabajo allí, se trasladó a Filadelfia, donde trabajó como aprendiz de tipógrafo. Con el

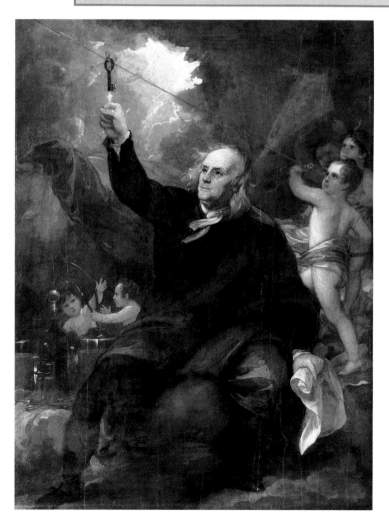

(overleaf/al dorso) *William Ranney.* **Recruiting for the Continental Army. Reclutando para el ejército de las colonias confederadas.** *c. 1857–59.*

Benjamin West. **Benjamin Franklin Drawing Electricity from the Sky. Benjamín Franklin atrae electricidad del cielo.** *c. 1805.*

tiempo, llegó a ser uno de los tipógrafos más habilidosos de todas las colonias. En su ciudad adoptiva creó entre otras cosas la primera biblioteca pública que permitía la circulación de libros. También inició un sistema de correos que le permitió a los colonos mantenerse en contacto, originando así un sentimiento de comunidad y de nación.

A lo largo de su vida, este intelectual entusiasta fue un apasionado de la ciencia. Llevó a cabo intrépidamente una serie de experimentos, entre los que se incluyen sus famosas y peligrosas pruebas con barriletes (otros habían muerto en intentos similares), con las que probó que el rayo contiene electricidad.

Antes de la revolución, el educado y elegante Franklin representó a las colonias en Inglaterra. Cuando la guerra ya era inminente, regresó a su país para ayudar a redactar la Declaración de la Independencia. Después de terminada la lucha, viajó de nuevo al extranjero, esta vez a Francia, donde colaboró en la redacción de los acuerdos de paz con Gran Bretaña. Los revolucionarios gozaban de gran popularidad entre los franceses, y el seductor Ben Franklin hizo furor entre las damas.

▼

LA REVOLUCION

"Debemos…decidirnos a conquistar o a morir."
General George Washington,
2 de julio de 1776

Entre 1775 y 1783, las 13 colonias se unieron para emprender una guerra de independencia en contra de Gran Bretaña, la "Madre Patria". Un conjunto de

famous and dangerous trials with kites (others were killed in similar attempts), proving that lightning contains electricity.

Before the Revolution, the articulate and elegant Franklin represented the colonies in England. When war at home seemed inevitable, he returned to help draft the Declaration of Independence. After the fighting ended, he traveled abroad again, this time to France, where he assisted in working out the terms of peace with Great Britain. American revolutionaries were quite popular with the French, and the charming Ben Franklin became a great favorite with the ladies.

▼

REVOLUTION

"We have…to resolve to conquer or die."
General George Washington,
July 2, 1776

Between 1775 and 1783, the 13 colonies joined to wage a war of independence against the "mother country" of Great Britain. Many irritants led up to the fighting.

The first century of settlement had been difficult for the English colonists, but they had been largely left to their own devices by Great Britain. When the British government decided to take greater control of the colonies after the French and Indian Wars, it found them unruly and hard to govern. And they were expensive territories far from home.

In the 1760s, in order to raise money for

Paul Revere. **Bloody Massacre in King Street. Cruenta masacre en la calle King.** *1770.*

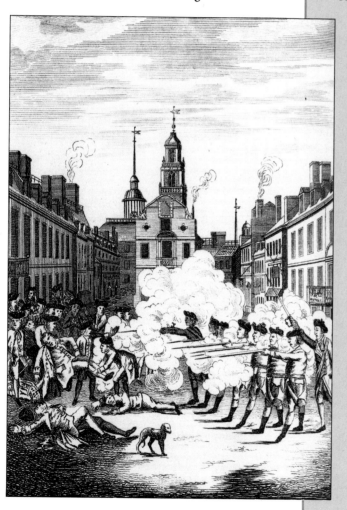

circunstancias irritantes llevaron a la lucha. Aunque el primer siglo de la colonización había sido difícil para los colonos ingleses, Gran Bretaña había dejado que se las arreglaran solos. Cuando el gobierno inglés decidió finalmente ejercer más control sobre las colonias después de la Guerra Francoindiana, se encontró con que eran indisciplinadas y difíciles de gobernar. Y sus territorios resultaban caros, dado que se encontraban a una gran distancia de la metrópolis.

A partir de 1760, con el fin de recaudar dinero para el mantenimiento de las colonias, los ingleses aprobaron una serie de decretos por los que se gravaban con impuestos varias mercancías que se enviaban a América del Norte desde Inglaterra. Entre esos decretos estaba la Ley del Timbre, que fue el primer intento por parte de Inglaterra de establecer un impuesto directo. Este hecho enfureció a los colonos, que enseguida lo llamaron "imposición sin representación" porque, aunque debían rendirle cuentas a Gran Bretaña, no tenían ni voz ni voto con respecto a su propia forma de gobierno.

Los colonos comenzaron por boicotear las mercancías que les enviaban los ingleses, cuya respuesta fue imponer aún más gravámenes. Boston se convirtió en el centro del descontento colonial. Fue allí donde tuvo lugar el primer derramamiento de sangre durante un choque entre los soldados británicos y los estibadores

locales, en el que murieron varias personas. Como resultado de la masacre de Boston, algunos de los impuestos fueron anulados, pero ya era tarde para ignorar el resentimiento que se había ido acumulando. En diciembre de 1773, en el puerto de Boston, un grupo de colonos enfurecidos prefirió arrojar al mar un cargamento de té, un producto extremadamente codiciado—la famosa «Fiesta del Té»—antes que dejar que una compañía de Londres tuviera el monopolio del té que se importaba.

En 1774, el Congreso Continental, el organismo que gobernaba las colonias, envió una petición formal al rey donde le exponía sus quejas. La petición fue rechazada y, a pesar de que no todos los colonos estaban a favor del combate armado, estalló la guerra. La lucha se inició el 19 de abril de 1775, con las batallas de Lexington y Concord en Massachusetts. Poco después, se nombró a George Washington comandante del ejército colonial (para demostrar el interés que tenía en el puesto, Washington había asistido al Congreso Continental vistiendo el uniforme que había llevado en la Guerra Franco-indiana).

Cuando, después de varias batallas, los colonos estaban bastante seguros de su victoria, proclamaron el 4 de julio de 1776 una Declaración de Independencia formal. Este notable documento, escrito en su mayor parte por Thomas Jefferson, comenzaba con las siguientes palabras: "Cuando en el curso de los acontecimientos humanos, se hace necesario para un pueblo disolver los Lazos Políticos que lo han unido a otro…" y continuaba con las alarmantes ideas de que

the support of the colonies, the British passed a series of bills calling for taxes on various goods sent to America from England. Among these bills was the Stamp Act, which was England's first real attempt at direct taxation. This outraged the colonists, who labeled it "taxation without representation" for, although they were paying money to Great Britain, they could not vote on how they would be governed.

The colonists began to boycott goods being sent by the British, who responded with yet additional tax measures. Boston became a center of colonial discontent and the place where blood was first spilled during a clash between British soldiers and local dockworkers that left several people dead. As a result of the Boston Massacre some taxes were withdrawn, but it was too late to undo the resentment that had built up. In December 1773, a group of angry colonists threw a shipment of much-desired tea into Boston Harbor—the famous Boston Tea Party—rather than let a London company have a monopoly on tea imports.

In 1774, the Continental Congress, the governing body of the colonies, sent a formal petition to the king stating their complaints. The petition was denied and, even though not all colonists favored armed revolt, war followed. The fighting erupted on April 19, 1775, with the battles at Lexington and Concord in Massachusetts. Soon after, George Washington was appointed to command the colonial army (to show that he wanted the job, he had come to the Continental Congress in his army uniform from the French and Indian Wars).

When after a number of battles it looked

as if victory might actually be theirs, the colonists issued a formal Declaration of Independence on July 4, 1776. The remarkable document, written mostly by Thomas Jefferson, began, "When in the course of human events, it becomes necessary for one people to dissolve the Political Bands which have connected them with another...." and continued with the startling ideas that "all Men are created equal and that they are endowed...with certain unalienable Rights including Life, Liberty and the Pursuit of Happiness." Although the war lasted until 1783, 1776 is considered the true birthdate of the new nation.

The British troops, used to fighting in precise military formations in European battles, were totally unprepared for the unconventional fighting style of the colonists. The Americans had no real uniforms, they fought from behind enemy lines or from behind trees, and they fought in a new rough-and-tumble way. English training, discipline, even their large weapons were of little use in the wild American territory.

Tough and determined as they were, it is doubtful that the Americans could have beaten the English without the help of the French. The French, who had their own score to settle with the English, sent over soldiers, sailors, money, arms, and supplies—including most of the gunpowder the Americans needed.

After many battles, British General Cornwallis surrendered to George Washington in October 1781. When on September 3, 1783, the Treaty of Paris was signed by England with France, Spain, and the Netherlands—countries that had been

"...todos los hombres son creados iguales..." y "...ellos están dotados...de ciertos derechos inalienables..." incluyendo "...la Vida, la Libertad y la Búsqueda de la Felicidad." Aunque la guerra continuó hasta 1783, se considera que 1776 es la verdadera fecha que indica el nacimiento de la nueva nación.

Las tropas británicas, acostumbradas a luchar en estricta formación militar en las batallas europeas, no estaban para nada preparadas para el estilo de lucha informal de los colonos. Los norteamericanos no tenían verdaderos uniformes, combatían desde la retaguardia de las líneas enemigas o detrás de los árboles, y lo hacían en un estilo nuevo y totalmente desconcertante. El entrenamiento inglés, la disciplina, aún las grandes armas eran casi inútiles en el salvaje territorio norteamericano.

Por más vigorosos y determinados que fueran, es dudoso que los norteamericanos hubieran podido vencer a los ingleses si no hubiera sido por la ayuda de los franceses. Los franceses, que tenían también cuentas que ajustar con los ingleses, mandaron soldados, marineros, dinero, municiones y provisiones —inclusive casi toda la pólvora que los combatientes norteamericanos necesitaban.

Después de muchas batallas, en octubre de 1781 el general inglés Cornwallis se rindió a George Washington. Cuando el 3 de setiembre de 1783 Inglaterra, junto con Francia, España y Holanda—países que habían apoyado a los colonos rebeldes—firmó el Tratado de París, la nueva nación fue reconocida oficialmente y se establecieron sus fronteras. Los Estados Unidos de América llegaban desde el Océano Atlántico hasta el Río Misisipí, con excepción

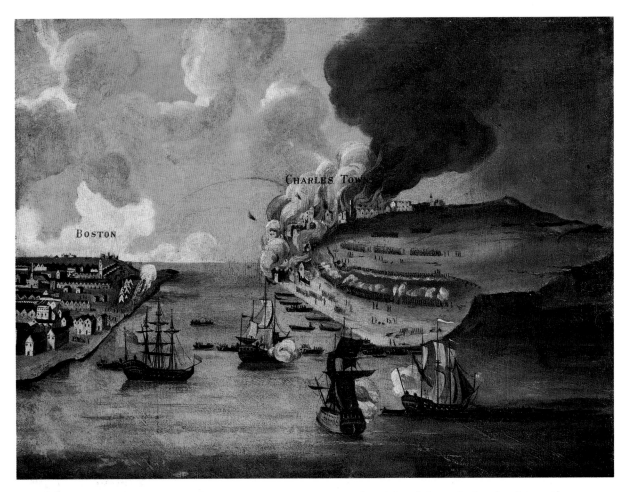

Attack on Bunker's Hill, with the Burning of Charles Town.
Ataque a la Bunker's Hill e incendio de Charles Town. *c. 1783.*

on the side of the rebel colonists—the new nation was formally recognized and its boundaries set. The United States of America reached from the Atlantic Ocean to the Mississippi River, except for the Florida peninsula and New Orleans, which were returned to Spanish control, and from the Great Lakes in the north to Georgia in the south. No longer a loose confederation of 13 diverse colonies inhabiting an ill-defined territory, America emerged from the fighting as a nation that could begin to compete on a worldwide basis.

de la península de Florida y de Nueva Orleans, que volvían a estar bajo control español, y desde los Grandes Lagos en el norte hasta Georgia en el sur. La otrora confederación de 13 colonias en un territorio indefinido terminó la guerra como una nación que podía comenzar a competir mundialmente.

THE NEW GOVERNMENT

"We the People of the United States, in order to form a more perfect Union, establish Justice, insure domestic Tranquility, provide for the common defense, promote the general Welfare, and secure the Blessings of Liberty to ourselves and our Posterity, do ordain and establish this Constitution for the United States of America."

Preamble to the United
States Constitution

The Revolution had been won, the new nation existed. Creating the Constitution—the document that set the structure and intentions of the future government—was the next step.

In May of 1787, delegates from the 13 states—except for Rhode Island, which couldn't afford to send anyone—met in Philadelphia to try to work out a plan of government for the newly formed United States. Everyone agreed that some sort of federal government was necessary to bind the loosely organized states into a strong unit, but few agreed on what powers it should have.

The convention, under the leadership of George Washington, included as delegates wealthy merchants, lawyers, judges—generally the most influential men of the time. Some thought that the country should be governed by a strong central power, while others felt that the states should be even stronger. Representation in the new government became a key issue: Would a state's population determine how many representatives it would have or would each

EL NUEVO GOBIERNO

"Nosotros, el Pueblo de los Estados Unidos, con el fin de constituir una Unión más sólida, establecer la Justicia, afianzar la Tranquilidad doméstica, asumir la defensa común, promover el Bienestar general, y asegurar los Beneficios de la Libertad para nosotros y para nuestra Posteridad, ordenamos y establecemos esta Constitución para los Estados Unidos de América."

Preámbulo de la Constitución
de los Estados Unidos

Se había ganado la revolución, una nueva nación tenía vida. La creación de la Constitución—el documento que establecería la estructura y las intenciones del futuro gobierno—era el próximo paso.

En mayo de 1787, delegados de los 13 estados—excepto Rhode Island, que no tenía fondos para mandar a ninguno—se reunieron en Filadelfia con la intención de redactar un plan de gobierno para los recientemente creados Estados Unidos. Todo el mundo estaba de acuerdo con la necesidad de algún tipo de gobierno federal que diera cohesión a los estados no del todo organizados, pero pocos compartían la misma opinión en cuanto a los poderes que ese gobierno debería tener.

La convención, bajo el liderazgo de George Washington, incluía entre sus delegados a comerciantes ricos, a abogados, a jueces—en su mayoría las personas con más influencia de ese momento. Algunos pensaban que el país debería ser gobernado por un poder central fuerte, mientras que otros creían que el poder de los estados debía ser más fuerte aún. La

representación en el nuevo gobierno era el asunto clave: ¿Debería el número de los representantes de cada estado determinarse según la cantidad de habitantes con la que contara, o debería cada estado tener el mismo número de representantes? ¿Cómo habría que considerar a los esclavos? El asunto de la representación se resolvió creando dos cámaras en el Congreso, una en la cual cada estado tenía el mismo número de representantes, y otra en la cual el número de representantes estaba basado en la cantidad de habitantes. Como concesión, se acordó que, en favor del Sur, el Congreso no controlaría la esclavitud por 20 años más y que, en favor del Norte, sólo los $^3/_5$ de la población total de

state have the same number? How would slaves be counted?

The representation issue was solved by having two houses of Congress, one giving the states an equal number of representatives and one with population as the basis for representation. In a compromise, it was agreed that, in favor of the South, Congress would not control slavery for 20 years and, in favor of the North, slaves would be counted as only $^3/_5$ of their total numbers for the purposes of determining representation. The

Samuel F.B. Morse.
The Old House of Representatives.
 La vieja casa de representantes. *1822.*

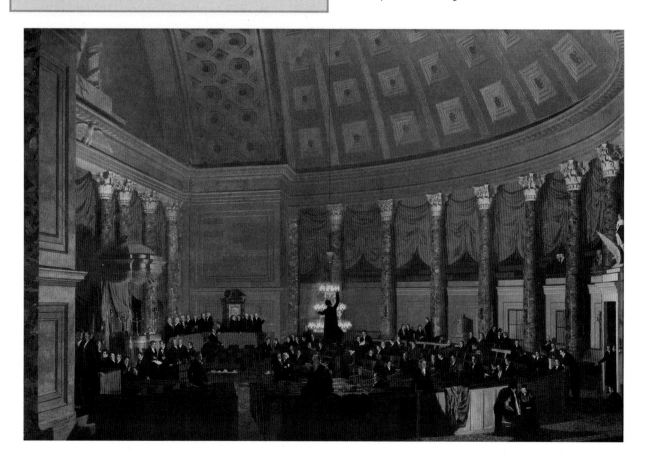

41

Constitution also provided the framework for elections but left the specifics of who could vote to the states. Most required that voters own property, and none included women, native Americans, slaves, or ex-slaves.

It also provided for a government divided into three parts—the executive (the president and cabinet), the legislative (Congress), and the judicial—in which no one branch could gain power over the others. The intricate rules of "checks and balances" still keep the government running smoothly.

One of the most important parts of the Constitution is the Bill of Rights, the first 10 amendments, which were added to it at one time. It guarantees for each citizen specific freedoms not covered in the main body of the document, including the right of free speech, press, and religion and the right to a speedy trial in front of a jury.

The making of the Constitution did not come easily. Everyone compromised and it took many adjustments, hundreds of votes, and two years to put into use. Perhaps because of this very democratic process and the twin concepts of a balanced and fair government plus freedoms for individuals, the Constitution remains flexible to this day and the ideal model of a document for a democracy.

▼

esclavos se tendría en cuenta para determinar la representación. La Constitución también actuaba como marco de referencia para las elecciones, pero los estados eran los que debían decidir por su cuenta quién podría o no votar. En la mayor parte de los estados se especificaba que los votantes debían tener propiedades, y ninguno incluía entre los votantes a las mujeres, los habitantes nativos, los esclavos o los ex esclavos.

Se estipulaba asimismo un gobierno dividido en tres ramas—la ejecutiva (el presidente y su gabinete), la legislativa (el Congreso), y la judicial—ninguna de las cuales podría prevalecer sobre las otras. Las complejas normas de "contrapesos y controles" mantienen funcionando adecuadamente a este sistema hasta el día de hoy.

Una de las partes más importantes de la Constitución es la Declaración de Derechos, las primeras 10 enmiendas, que fueron agregadas al documento al mismo tiempo. La Declaración garantiza derechos específicos que no cubre la parte principal de la Constitución, incluyendo el derecho a la libertad de palabra, de prensa y de culto, y el derecho a un proceso imparcial sin demora ante un jurado.

La Constitución no se creó en un minuto. Todos transaron en algo, y debió pasar por muchas correcciones, cientos de votaciones y un período de dos años, antes de ponerse en práctica. Tal vez debido a ese mismo proceso democrático y a la doble idea de un gobierno equilibrado y justo, y de los derechos para los ciudadanos, la Constitución sigue siendo flexible hasta el día de hoy, y el modelo de documento ideal para una democracia.

▼

EL PRIMER PRESIDENTE DE LOS ESTADOS UNIDOS

El héroe militar de la Independencia Norteamericana, George Washington (1732–1799) asumió su cargo como primer presidente de los Estados Unidos de América el 30 de Abril de 1789. Sin duda alguna la única persona que podía unir a la república, Washington tuvo el honor de ser elegido en forma unánime para desempeñar ese cargo recién creado—y fue el único presidente al que se le confiriera tal honor.

Washington asumió su puesto en la ciudad de Nueva York, la sede provisional del nuevo gobierno, pero se trasladó poco después a Filadelfia. Allí vivió con su familia y 20 criados en una mansión que cumplía la función de despacho oficial del presidente, de centro de entretenimiento público para toda la nación, y también de residencia privada de Washington. Como era el primer presidente del país, sus obligaciones no estaban todavía enteramente designadas, y a Washington le tocaba decidir qué iba a abarcar ese cargo.

¿Tendría el presidente que estar disponible para recibir a cualquier persona que quisiera verlo? ¿Tendría que atender en privado los asuntos de estado? ¿Tendría que comportarse formalmente o como una persona más del pueblo? Washington decidió sin duda que la presidencia debería conllevar ciertos atributos ceremoniales dignos de la importancia de la nación. Organizó una serie de aconteci- mientos sociales, entre los que se incluía una reunión semanal a puertas abiertas para dignatarios, donde los que tenían cita podían verlo e intercambiar con él algunas breves

FIRST PRESIDENT OF THE UNITED STATES

The military hero of the American Revolution, George Washington (1732–1799) took office as the first president of the United States of America on April 30, 1789. Undoubtedly the only person who could unite the republic, Washington had the honor of being chosen unanimously to the newly created position—and remained the only president ever to have this honor.

Washington was inaugurated in New York City, the provisional seat of the new government, but moved soon after to Philadelphia. There he lived with his family and 20 servants in a mansion that served as the official president's office, as the place in which all of the nation's public entertaining took place, and also as Washington's private home. Since he was the country's first president, the duties were not fully designated, and Washington had to decide what sort of office this was to be.

Should the president be available to meet with anyone who asked to see him? Should he attend to the affairs of state in private? Should he be formal or one of the populace? Washington clearly decided that the presidency should have some ceremonial attributes befitting an important nation. He set up a series of social events, including a weekly open house for dignitaries, when those with appointments could see the president and exchange a few brief and formal words with him. With his own funds, he bought a state coach and six white horses.

And slowly the concept of the presidency

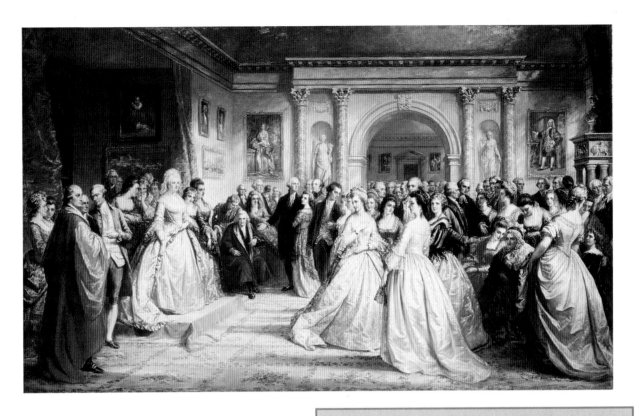

Daniel Huntington. **The Republican Court.
El tribunal republicano.** *1861.*

evolved. The president's dignified behavior generally won respect from foreign nations, although his manner was not so pleasing to fellow countrymen such as Thomas Jefferson, who accused him of being an aristocrat and antidemocratic.

One persistent myth is that George wore wooden dentures—he didn't. They were crafted of ivory with gold fittings, and he had several pairs.

▼

palabras oficiales. Compró un carruaje de gala y seis caballos blancos con dinero de su propio bolsillo.

Y poco a poco se fue formando el concepto de la presidencia. Su comportamiento dignificado le ganó a Washington el respeto de los países extranjeros, aunque sus modales no eran tan agradables para con compatriotas como, por ejemplo, Thomas Jefferson, quien le acusó de aristócrata y antidemocrático.

Un mito persistente es que George Washington usaba una dentadura postiza de madera—pero esto no es cierto. Sus dientes postizos, de los cuales tenía varios juegos, eran de marfil con guarniciones de oro.

▼

AHORA LA NACION TIENE UN CAPITOLIO

Poco después de la toma de posesión de George Washington en Nueva York en 1789, se decidió que la nueva nación debería tener una gran ciudad federal por capital, y que ésta debería estar en un lugar central. Se eligió un lugar sobre el Río Potomac, a mitad de camino entre el norte y el sur. Mientras el diseño de la ciudad iba tomando forma, Washington, junto con el planificador urbano Pierre L'Enfant, eligió un

THE NATION GETS A CAPITOL

Soon after George Washington was inaugurated in New York City in 1789, it was decided that the new nation should have a great federal city as its capital and that it should be centrally located. A site on the Potomac River, midway between north

E. Sachse & Co., Baltimore.
View of Washington City.
Vista de la ciudad de Washington. *1871.*

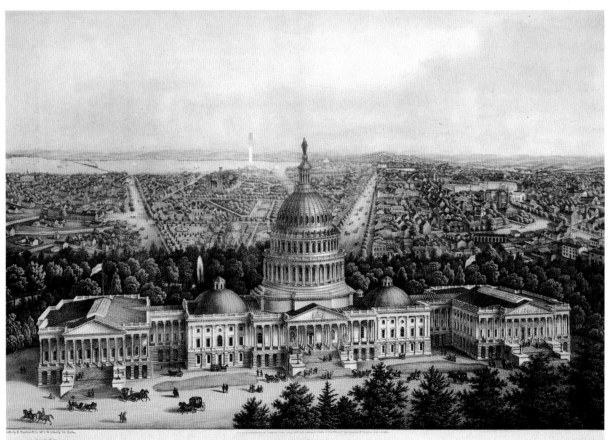

VIEW OF WASHINGTON CITY.

and south, was selected. As the design for the city was taking shape, Washington, together with city planner Pierre L'Enfant, chose a spot on a hill for the Capitol building, which would house the offices of the federal government.

The cornerstone was laid in 1793, and work was begun on the monumental building. In 1800, government papers and furniture were sent by barge from Phila-delphia, and Congress met in the Capitol for the first time. As the nineteenth century began, Washington (named for the president) was still a small town whose muddy and unpaved main street—Pennsylvania Avenue—was filled with markets and cheap boardinghouses.

During the War of 1812, the British set fire to the Capitol as well as the White House, and both were almost totally destroyed. After that war ended, a new feeling of pride swept the country and the Capitol became a national symbol. Its damage was repaired and, in 1830, it was finally completed.

Two large sections were added in the 1850s, but it was not until after the Civil War that the great Capitol dome—almost three hundred feet high—was added. This most famous feature of the building came to symbolize the unity of the nation that was slowly beginning to heal itself after the bloody conflict.

▼

sitio en una colina para el edificio del Capitolio, donde se alojarían las oficinas del gobierno federal.

La piedra fundamental se colocó en 1793, y comenzaron las obras para el monumental edificio. En 1800 se transportaron de Filadelfia los documentos y el mobiliario del gobierno, y el Congreso se reunió por primera vez en el Capitolio. A comienzos del siglo XIX, Washington (así llamada en honor del presidente) era todavía un pueblo cuya calle principal, embarrada y sin pavimentar—la avenida Pennsylvania—estaba llena de mercados y pensiones baratas.

Durante la Guerra de 1812 los ingleses incendiaron el Capitolio y también a la Casa Blanca, y ambos edificios fueron casi totalmente destruidos. Después de terminar la guerra, un nuevo sentimiento de orgullo se extendió por todo el país, y el Capitolio se convirtió en un símbolo nacional. Fueron reparados los daños y en 1830 la construcción se dió por terminada.

En la década de 1850 se agregaron dos grandes secciones al edificio, pero no fue hasta después de la Guerra Civil que se añadió la gran cúpula—de casi trescientos pies de altura. Esta característica, la más conocida del edificio, llegó a simbolizar la unidad de una nación que comenzaba a recobrarse lentamente después del sangriento conflicto.

▼

THOMAS JEFFERSON, HOMBRE DE MUCHOS TALENTOS

Una figura clave en la formación de los Estados Unidos fue Thomas Jefferson (1743–1826), uno de los fundadores de la nación, y su tercer presidente.

En 1774 Jefferson, junto con otras personas de influencia, ya expresaba la revolucionaria opinión de que Inglaterra no debería ejercer su autoridad sobre las colonias. Dos años más tarde, este hombre elocuente, casi por su propia cuenta, redactó la Declaración de la Independencia, un documento que es prácticamente la partida de nacimiento de los Estados Unidos.

Jefferson era un hombre de múltiples habilidades—estadista (fue enviado diplomático en Francia y secretario de estado durante la presidencia de Washington), científico (mientras él ocupaba la presidencia, tenía en la Casa Blanca un salón entero lleno de huesos fósiles para estudiarlos), arquitecto (él mismo diseñó su casa, Monticello, en Virginia, y también ayudó en el planeamiento de la ciudad de Washington D.C.), y hombre de letras (fundó la Universidad de Virginia).

Jefferson luchó por los derechos del individuo durante toda su vida. Era un firme creyente en la educación del ciudadano común, a quien creía capaz de gobernarse a sí mismo. La elección de Jefferson a la presidencia en 1801 constituyó un claro indicio de que la nación se adhería a sus sólidos ideales democráticos.

▼

THOMAS JEFFERSON, MAN OF MANY PARTS

A key figure in the formation of the United States was Thomas Jefferson (1743–1826), one of the nation's founding fathers and the third president.

By 1774 Jefferson, along with other influential people, was expressing the revolutionary opinion that England should hold no authority over the colonies. Two years later this eloquent man almost single-handedly penned the Declaration of Independence, the document that is considered America's birth certificate.

Jefferson was a man of many parts—statesman (he was minister to France and secretary of state under President Washington), scientist (when he was president he kept an entire room in the White House filled with fossil bones for study), architect (he designed his home, Monticello, in Virginia, and helped to plan the city of Washington, D.C.), man of letters (he founded the University of Virginia).

Jefferson fought for the rights of individuals all of his life. He was a firm believer in education for all citizens, who he felt had the ability to govern themselves. When, in 1801, Jefferson was elected president, it was a clear indication the nation would follow his very democratic ideals.

▼

(overleaf/al dorso) Charles Willson Peale.
Thomas Jefferson. *c. 1791.*

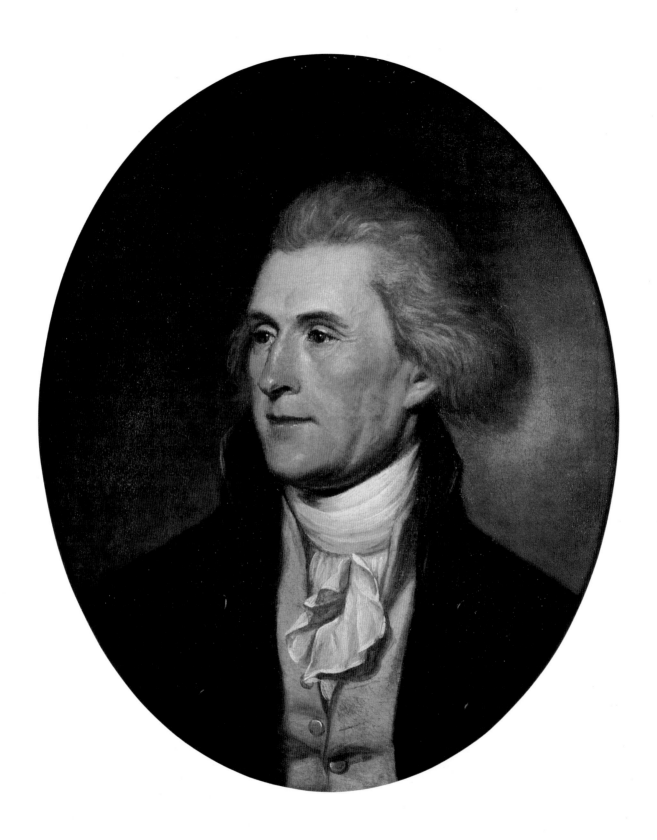

LA COMPRA DE LAS TIERRAS DE LUISIANA Y LA EXPLORACION DE LEWIS Y CLARK

"Habéis contribuido a un ilustre negocio, que os conviene mucho..."
Talleyrand, Ministro de Relaciones Exteriores francés, 1803

En 1801, cuando Thomas Jefferson, recién elegido presidente, supo que Francia—en secreto—había vuelto a comprar el territorio de Luisiana a los españoles, estaba seguro de que los franceses, bajo Napoleón Bonaparte, ejercerían un rígido control de la zona. Por eso Jefferson decidió tratar de comprar parte de ese vasto territorio—el oeste de Florida y Nueva Orleáns, particularmente el puerto en la boca del Río Misisipí—que consideraba clave para los crecientes intereses comerciales de los Estados Unidos.

En un gesto sorpresivo, probablemente debido a sus problemas en Europa, y por el bajísimo precio de 15 millones de dólares, Napoleón ofreció a los Estados Unidos no sólo Nueva Orleáns sino todo el territorio de Luisiana, un área más grande que Francia, más grande que las 13 colonias originales —un área que en un instante dobló el tamaño de los Estados Unidos. Aunque el precio era 13 millones de dólares más de lo que se les permitía gastar a los representantes estadounidenses Robert Livingston y James Monroe, el acuerdo de 1803 fue una de las mejores compras de tierras de los Estados Unidos.

Aún antes de autorizar la compra de Luisiana, Jefferson, que sabía que el futuro del

THE LOUISIANA LAND DEAL AND LEWIS AND CLARK'S EXPLORATION

"You have made a noble bargain for yourselves..."
French Foreign Minister
Talleyrand, 1803

In 1801, when newly elected President Thomas Jefferson heard that France had secretly repurchased the Louisiana Territory from Spain, he was sure that the French under Napoleon Bonaparte would be very aggressive about control of the area. Jefferson therefore decided to try to buy part of the vast territory—West Florida and New Orleans, especially the seaport at the entrance to the Mississippi—which he considered crucial to the growing commercial interests of the United States.

In a surprise move, probably because of troubles in Europe, and for the extraordinarily low price of $15 million, Napoleon offered the Americans not only New Orleans but the entire Louisiana Territory, an area larger than France itself, larger than the original 13 colonies—an area that in a single instant doubled the size of the United States. Although the price was $13 million more than American representatives Robert Livingston and James Monroe were told to spend, this 1803 agreement was one of the best land deals that America ever made.

(overleaf/al dorso) Karl Bodmer.
The White Castles on the Missouri River.
Los castillos blancos en las márgenes del Missouri. *1833.*

Even before he authorized the Louisiana Purchase, Jefferson, knowing that the nation's future was in the west, had already gotten money from Congress to explore what were still foreign lands. Jefferson then chose Meriwether Lewis (1774–1809), his private secretary, and William Clark (1770–1838), both Virginia army men, to lead the expedition into the vast, unmapped Louisiana Territory and to head west to the Pacific Ocean.

At the beginning of one of the most important adventures in American history, Lewis and Clark and their group of about forty men came together in Saint Louis in the winter of 1803–4. They gathered supplies for the difficult trek and left in May, reaching what is now North Dakota about eight months later. There they built Fort Mandan and stayed comfortably for the winter.

Understanding the importance of public relations, Jefferson asked Lewis and Clark to send back animals and plants that had never been seen in the East. He also had them send items of traditional native American dress and invite Indian leaders to visit the White House. Many tribal chiefs, especially Osage and Pawnee, accepted the invitation to visit Washington and were a sensation. The arrival of these unusual items and people kept interest in the new territories at a high pitch and kept Jefferson and his land policies popular.

In the spring of 1805, the explorers pushed west into Oregon Territory. They crossed the Rocky Mountains with the help of a native American guide named Sacajawa and her French Canadian husband, traveled down the Columbia River in canoes, and sighted the Pacific Ocean in November 1805. The

país dependía del Oeste, había obtenido dinero del Congreso para explorar lo que todavía eran tierras desconocidas. Jefferson escogió entonces a Meriwether Lewis (1774–1809), su secretario privado, y a William Clark (1770–1838), militares ambos de Virginia, para encabezar una expedición al vasto y desconocido territorio de Luisiana y dirigirse al oeste hacia el Océano Pacífico.

Al comienzo de una de las aventuras más importantes de la historia de los Estados Unidos, Lewis y Clark y su grupo de unos 40 hombres se encontraron en San Luis en el invierno de 1803–4. Reunieron provisiones para el arduo viaje, partieron en mayo y llegaron unos ocho meses más tarde a lo que es hoy Dakota del Norte. Allí construyeron el Fuerte Mandan, donde permanecieron cómodamente durante el invierno.

Como entendía la importancia de las relaciones públicas, Jefferson pidió a Lewis y Clark que le mandaran animales y plantas que nunca hubieran visto en el Este. También hizo que le mandaran ropas típicas de los nativos, y que invitaran a jefes indios a visitar la Casa Blanca. Muchos caciques, en particular Osage y Pawnee, aceptaron la invitación para visitar Washington, donde causaron sensación. Gracias a la llegada de esos insólitos artículos y de toda esa gente, se mantuvo vivo el interés en los nuevos territorios, y Jefferson y su política de extensión territorial siguieron gozando de popularidad.

En la primavera de 1805, los exploradores se adentraron en territorio de Oregón. Atravesaron las Montañas Rocosas con la ayuda de una guía nativa llamada Sacajawa y de su esposo franco-canadiense, descendieron

John Wesley Jarvis. **Black Hawk and His Son Whirling Thunder. Halcón Negro y su hijo Trueno Rodante.** *1833.*

en canoa el Río Columbia y avistaron el Océano Pacífico en noviembre de 1805. En la primavera siguiente el grupo se dividió en dos, y exploró nuevas rutas terrestres a San Luis. Allí se reencontraron con gran alegría en septiembre de 1806.

Sus cuadernos de anotaciones, con mapas de la ruta seguida y datos acerca de lo que habían visto y de las personas con quienes habían establecido contacto, dieron a conocer lo desconocido y constituyeron un valioso aporte para los Estados Unidos en su expansión hacia el oeste.

▼

following spring the group split into two parties and explored new overland routes for the return to Saint Louis. They were joyously reunited there in September 1806.

Their notebooks, containing maps of their route and records of what they saw and with whom they traded, made the unknown known and were invaluable to the United States in its great push westward.

▼

THE WAR OF 1812

Conflict between the Americans and the British didn't end with the fighting of the American Revolution. Europe was in turmoil, with the British and the French struggling for control. America tried to remain neutral, but the British blockaded a number of American ports, stopping the free flow of goods.

At the same time that this war of commerce was being waged in the East, a confederation of Indians under the Shawnee leader Tecumseh was trying to stop settlers from going farther west than the Ohio River into land claimed by the British. When the Indians attacked the stronghold of the American governor of Indian territory in 1811, a group of "war hawks" called for the United States to enter into war.

The dual American desire for free commerce on the seas and free access to western lands finally led President James Madison to declare war on Britain in 1812. Fighting seemed to start without any over-all plan, and land battles went both ways. The low point for Americans was in 1814 when they saw British troops march into Washington and burn the Capitol and White House.

There was no clear winner of the war, but the British, tired of fighting, agreed to enter into discussions to end the hostilities. On Christmas Eve of 1814, a peace treaty was signed at Ghent (in present-day Belgium), but since communications were slow, news of the truce did not reach the shores of America for some time, and a fierce battle was waged

LA GUERRA DE 1812

El conflicto entre los Estados Unidos y Gran Bretaña no se acabó con la Guerra de la Independencia. Había una situación de intranquilidad en Europa: los ingleses y los franceses se disputaban el poder.

Los Estados Unidos trataron de permanecer neutrales, pero los ingleses bloquearon varios puertos estadounidenses, impidiendo así el libre paso de las mercaderías. Paraban también a los barcos, deteniendo a veces a los marinos mercantes de los Estados Unidos a quienes "reclutaban" para su servicio, aduciendo que eran marinos ingleses renegados.

Al mismo tiempo que esta guerra comercial se llevaba a cabo, en el oeste, una confederación de indios bajo las órdenes de Tecumseh, un líder shawnee, intentaba impedir que los colonizadores avanzaran hacia dicha zona más allá del Río Ohio, y ocuparan tierras reclamadas por los ingleses. Cuando los indios atacaron la plaza fuerte del gobernador estadounidense del territorio indio en 1811, un grupo de "halcones de guerra" pidió a los Estados Unidos que se unieran al conflicto.

El doble deseo de los Estados Unidos de poder comerciar libremente en los mares por un lado y de tener libre acceso a los territorios del oeste por el otro, llevaron finalmente a que el presidente James Madison declarara la guerra a Gran Bretaña en 1812. La lucha pareció comenzar sin ningún plan a seguir, y las batallas no dieron la victoria a ninguna de las dos partes.

El peor momento para los Estados Unidos

fue en 1814, cuando las tropas británicas avanzaron sobre Washington y quemaron el Capitolio y la Casa Blanca.

No hubo un vencedor definitivo en esta guerra pero los ingleses, cansados de pelear, aceptaron entrar en discusiones para poner fin a las hostilidades. El día de Nochebuena de 1814 se firmó un tratado de paz en Gante (en lo que es hoy Bélgica), pero como las comunicaciones eran lentas, la noticia de la tregua tardó mucho en llegar, y una feroz batalla se libró en Nueva Orleans. Resultó ser una gran victoria militar para los Estados

at New Orleans. It proved to be a great military success for the Americans: General Andrew Jackson led a group of sharpshooters against the greater forces of the British and defeated them in less than an hour. No real changes resulted from the fighting—the

Joseph Yeager, after William Edward West.
Joseph Yeager, derivado de William Edward West. **Battle of New Orleans and Death of Major General Packenham, 1815.**
La batalla de Nueva Orleans y la muerte del general Packenham, 1815. *1817.*

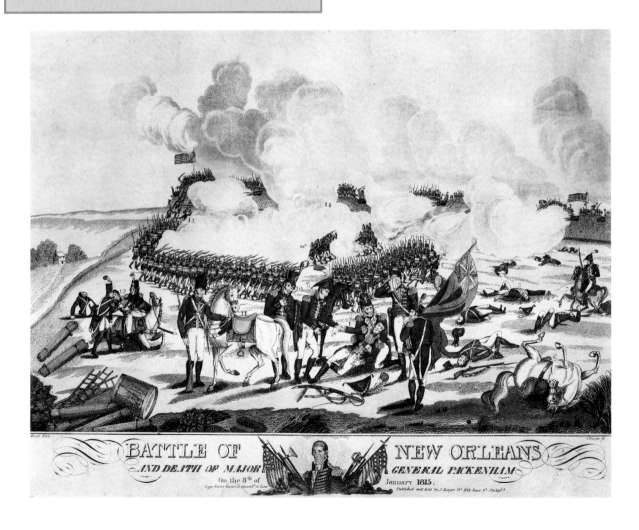

peace treaty served only to return territory to prewar boundaries—but the Americans emerged stronger and more nationalistic than before: they finally had gained true independence from Great Britain.

▼

WAGON TRAINS WEST

In the early years of European settlement of North America, uninhabited land that lay to the west was there for the taking. The first settlers to leave the East Coast did so alone or in small groups, clearing trails through wild forests and building inland settlements along the way.

By the mid-eighteenth century there was regular movement of freight and people—often whole families—going from east to west. The trip was arduous. There were mountains and rivers to cross, and often the route went through lands inhabited by Indians, who sometimes attacked the intruders.

These perils, as well as the dangers of disease, hunger, and exhaustion, made it a good idea for people to travel in groups. They often used simple farm wagons with white canvas covers known as prairie schooners because they recalled seagoing ships as they moved over the expanse of prairies and plains. The "wagon train" offered some

Unidos: el general Andrew Jackson dirigió a un grupo de tiradores de primera contra las fuerzas más poderosas de los británicos, a quienes venció en menos de una hora. Aunque esta batalla no produjo ningún cambio concreto—el tratado de paz sólo reestablecía los límites territoriales que existían antes de la guerra—los Estados Unidos se volvieron más fuertes y más nacionalistas. Eran ahora verdaderamente independientes de Gran Bretaña.

▼

LAS CARRETAS VAN HACIA EL OESTE

En los primeros años de la colonización europea de América del Norte, el territorio deshabitado del Oeste estaba a disposición de quien lo quisiera. Los primeros colonizadores que dejaron la costa este lo hicieron solos o en grupos pequeños, abriéndose paso a través de bosques salvajes y estableciendo poblados a lo largo del camino.

Hacia mediados del siglo XVIII había un desplazamiento constante de mercaderías y de personas, a menudo familias enteras, de este a oeste. El viaje era penoso. Había que cruzar ríos y montañas, y frecuentemente la ruta atravesaba territorio habitado por indios que a veces atacaban a los intrusos.

Estos riesgos, unidos a las enfermedades, el hambre y el agotamiento, hacían preferible el viajar en grupo. A menudo se usaban simples carretones protegidos por lonas blancas a los que se daba el nombre de "goletas de la pradera", porque al desplazarse por llanos y praderas parecían barcos en el mar. La "caravana de carretas" ofrecía algo de

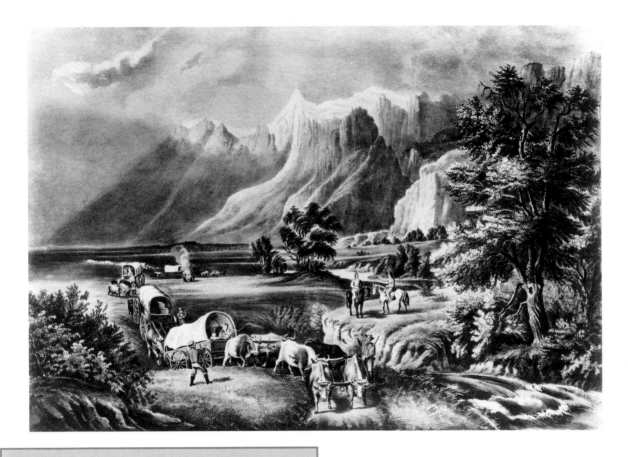

protección, y sus organizadores eran por lo general habilidosos como luchadores y como guías. Los viajeros eran más vulnerables a los ataques sorpresa durante el descanso nocturno, por lo que formaban un círculo con sus carretas para defenderse y asignaban vigías.

De 1850 a 1860 un gran número de personas se mudó al Oeste. Muchos tenían la esperanza de enriquecerse con los recursos naturales (especialmente el oro) de la región, los comerciantes se dieron cuenta de que necesitaban tener acceso a los puertos del Pacífico y los nacionalistas querían adueñarse de la tierra que seguía aún en manos de las monarquías extranjeras. Texas había tomado

protection, and the organizers were usually skilled fighters as well as skilled guides. The travelers were most vulnerable to surprise attack when they stopped for the night, so they would pull their wagons into a circle for defense and had guards stand watch.

By the 1850s, large numbers of folks were moving west. Many hoped to get rich from the natural resources (gold especially) of the western territories, traders realized that they

needed access to Pacific ports, and American nationalists wanted to take over land still controlled by foreign empires. Texas had won its territory from Mexico and joined the United States in 1845, and California became a state in 1850. The nation had tripled its territory in only half a century, and Americans began to believe that they had a God-given right to populate the continent ocean to ocean, an idea known as Manifest Destiny.

▼

su territorio de México y se había unido a los Estados Unidos en 1845, y California se convirtió en estado en 1850. El territorio de la nación se había triplicado en sólo medio siglo, y los estadounidenses empezaron a pensar que Dios les había concedido el derecho de poblar el continente de un océano al otro, una idea conocida como "Destino Manifiesto".

▼

Alfred Jacob Miller. **Fort Laramie (Fort William on the Laramie).**
El fuerte Laramie (El fuerte William sobre el río Laramie). *1851.*

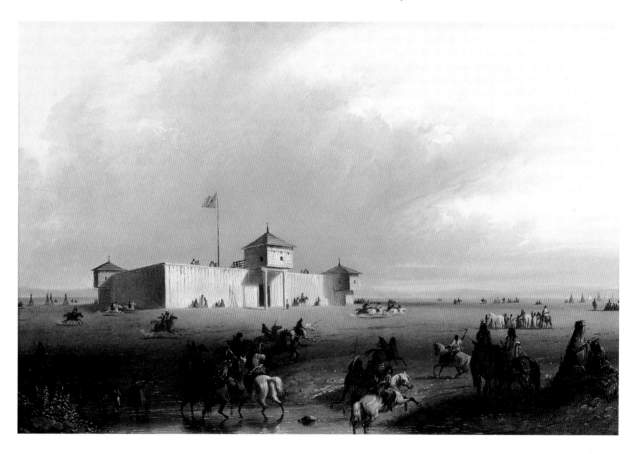

LA CAZA DE BALLENAS

"…algo se revolvía y retumbaba como un terremoto abajo nuestro. Toda la tripulación estaba medio ahogada, los hombres se veían caer de un lado a otro, sin ton ni son, en la blanca crema espesa de la borrasca. Borrasca, ballena y harpón se habían hecho uno.…"

Herman Melville,
Moby Dick, 1851

Mucho antes de que los europeos llegaran a este continente, los habitantes nativos cazaban ballenas en el noroeste Pacífico. En la década de 1650, navegantes de la costa este se lanzaron a la búsqueda de los enormes mamíferos marinos, y un siglo y medio más tarde, barcos balleneros de los Estados Unidos bordeaban el Cabo de Hornos para navegar por el Pacífico del Sur en viajes de hasta tres o cuatro años. Cuando la industria ballenera estaba en su apogeo, a mediados del siglo XIX, unos 700 barcos de los Estados Unidos recorrían los mares.

La paga era baja—unos 20 centavos por día—y los riesgos que corrían las tripulaciones, enormes. Muchos hombres nunca regresaron. Cuando se veía una ballena, generalmente al grito de "ahí resopla", se bajaban del barco pequeños botes especiales, la mayoría de unos 30 pies de largo. Los hombres, armados sólo con harpones y sogas, intentaban capturar a un animal que podía exceder los 60 pies de largo y las 60 toneladas, que podía voltear los botes y llevar a los marineros a la muerte con un golpecito de su cola.

Lo que hacía que ese riesgo valiera la pena,

THE HUNT FOR WHALES

"…something rolled and tumbled like an earthquake beneath us. The whole crew were half suffocated as they were tossed helter-skelter into the white curdling cream of the squall. Squall, whale, and harpoon had all blended together.…"

Herman Melville,
Moby Dick, 1851

Long before Europeans reached the continent, native Americans hunted whales in the Pacific Northwest. By the 1650s, seamen off the East Coast went in search of the huge sea mammals, and only a century and a half later, American whaling ships were rounding Cape Horn for voyages in the South Pacific that kept their crews away from home for as long as three or four years. At the height of the industry in the mid-1800s, some 700 American ships plied the waters.

The pay was low—about 20 cents a day—and the dangers to the crews were enormous. Many men never returned home. When a whale was sighted, usually to the cry of "thar she blows," special small boats—most about 30 feet long—were lowered from the ship. Men, armed only with harpoons and rope, then attempted to catch a creature that could exceed 60 feet in length and 60 tons in weight, which could capsize the boats with a flick of a tail and send sailors to their death.

What made the risk worth taking—at least for the owners of the ships—was whale oil, the lucrative product of the catch. At the height of the industry, as many as 100,000

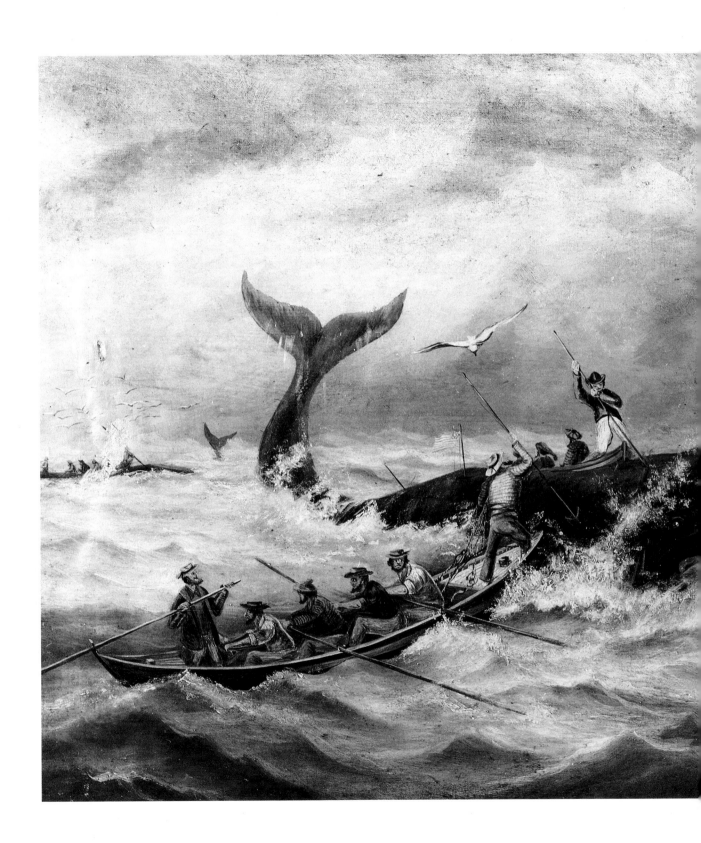

William Heysman Overend.
Harpooning a Whale (A Tough Old Bull;
Sag Harbor Whalemen Harpooning
a Sperm Whale).
Cazando una ballena. (Un viejo macho bravío;
balleneros de Sag Harbor dando caza a un
cachalote con sus arpones.) *1870.*

barrels a year were produced to be used in oil-burning lamps and for lubricating locomotives and other machinery—all of which fueled the expanding industrialization of the nation.

▼

AMERICANS CAST THEIR VOTES

"I know nothing grander…more positive proof of the past, the triumphant result of faith in human kind, than a well-contested American national election."
 Walt Whitman,
 "Democratic Vistas"

From the founding of the new nation, one institution that has survived good times and bad is the process of free elections. When George Washington was named president, there were no political parties, nor was the process itself truly democratic. In most places, the only people who could cast a ballot were white male property owners.

 Political parties began to develop almost immediately. The first was the Federalist, Washington's party, which favored a strong central government. In opposition to that was the Anti-Federalist or Democratic Republican party, which was more inclined toward individual freedoms.

 The 1800s were years of social change and movement in the United States, and rivalries in the nation finally led to the Civil War. But the electoral system kept working. By

al menos para los dueños de los barcos, era el aceite de ballena, el lucrativo producto de la presa. En el apogeo de la industria, se producían hasta 100.000 barriles al año que se usaban en lámparas de aceite y para lubricar locomotoras y otras maquinarias—todo lo cual impulsó la creciente industrialización del país.

▼

LOS ESTADOUNIDENSES VOTAN

"No sé de nada de mayor importancia…una evidencia más positiva del pasado, el triunfante resultado de la fe en la humanidad, que una bien disputada elección nacional en los Estados Unidos."
 Walt Whitman,
 Perspectivas democráticas

Desde la fundación del nuevo país, el proceso de las elecciones libres es una institución que ha sobrevivido buenos y malos tiempos. Cuando George Washington fue designado presidente, no había partidos políticos y el proceso mismo no era verdaderamente democrático. En casi todos los lugares, los únicos que podían participar en la votación eran los blancos dueños de propiedades.

 Los partidos políticos comenzaron a surgir casi de inmediato. El primero fue el Federalista, el partido de Washington, que estaba a favor de un gobierno central fuerte. El que se le oponía era el partido Antifederalista, o Republicano Democrático, que estaba más a favor de las libertades individuales.

 El siglo XIX fue una época de cambio e inquietud social en los Estados Unidos, y las

rivalidades en el país finalmente llevaron a la guerra civil. Pero el sistema electoral siguió funcionando. A mediados de dicho siglo, en la mayoría de los estados ya no se requería tener propiedades para poder votar, aunque no podían hacerlo ni las mujeres ni los esclavos. Los que podían votar expresaban abiertamente sus opiniones y se congregaban para oír los discursos que daban los candidatos de los partidos Demócrata y Republicano formados hacía poco tiempo. Después iban a las urnas a depositar su voto para definir el curso a seguir por la nación.

▼

midcentury, most states had eliminated property qualifications for voters, although neither women nor slaves were allowed to participate. Those who could vote openly voiced their opinions and flocked to hear speeches given by candidates of the newly formed Democratic and Republican national parties. Then they went to the polls to cast their vote, setting the course for the nation.

▼

George Caleb Bingham. **The County Election. Elección en el condado.** *1852.*

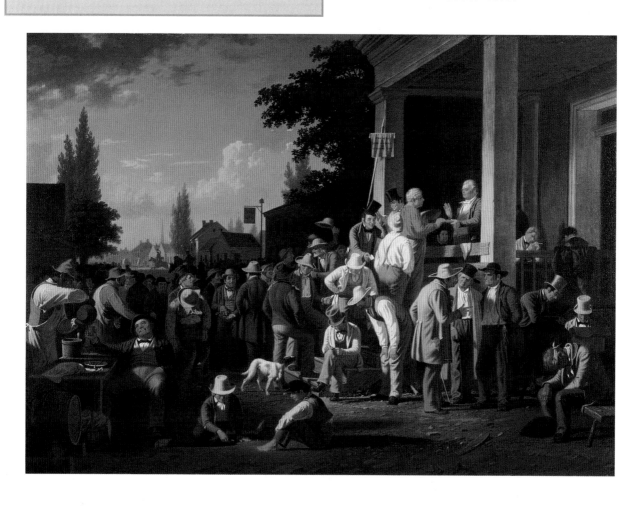

63

CLIPPER SHIPS,
CATHEDRALS OF THE SEA

Clipper ships—nothing evokes the romance of the sailing ship more than these beautiful "cathedrals of the sea." In the 1840s, ships with a completely new design appeared in America. They were longer and narrower than those that went before, the size of the sails was increased, and

James E. Buttersworth. **Westward Ho.
Alto en la ruta hacia el oeste.** *c. 1853.*

LOS CLIPERS,
CATEDRALES DEL MAR

Los clipers. Nada evoca tanto el romanticismo del barco a vela como esas hermosas "catedrales del mar". En la década de 1840 aparecieron en los Estados Unidos barcos de un diseño totalmente nuevo. Eran más largos y de menor anchura que sus predecesores, con mástiles inclinados levemente hacia atrás y velas de mayor tamaño. Estos barcos impresionantes eran la forma más rápida de transporte oceánico— eran aún más veloces que cualquiera de los

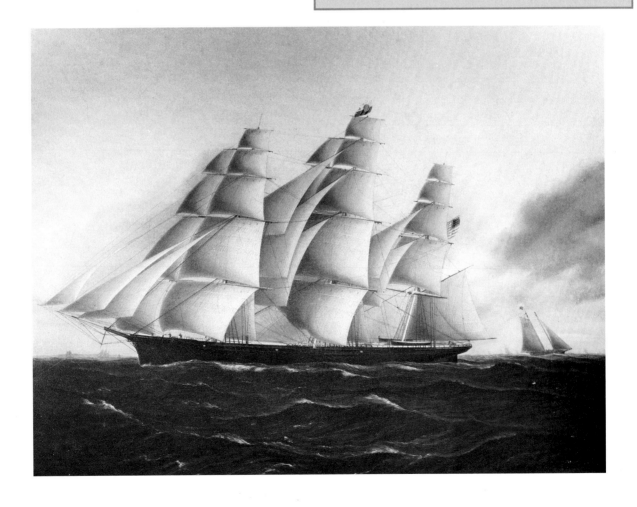

barcos a vapor en funcionamiento en esa época. Aunque no tenían capacidad para tanta carga como los barcos existentes, requerían menos tripulación y su velocidad los hacía ideales para transportar mercancías perecederas, tales como especias y té del Oriente a los Estados Unidos.

También resultaron perfectos para llevar pasajeros de la costa este a las minas de oro de California. El Flying Cloud (Nube voladora) estableció un record en 1851 cuando realizó en 89 días el viaje de 15.000 millas en torno al Cabo de Hornos—un récord que todavía muchos creen es imposible de igualar. Después de la década de 1860, cuando se dió más importancia a la capacidad de carga que a la velocidad, estos barcos tan hermosos desaparecieron casi por completo, desplazados por los buques a vapor recientemente mejorados.

▼

LA FIEBRE DEL ORO

"La respiración se hace corta y rápida, uno se siente afiebrado por la pasión; la campana de la cena puede sonar sin parar, no se le presta atención; los amigos pueden morirse, las bodas sucederse, quemarse las casas, nada tiene importancia; uno suda y cava y excava con frenética obsesión—¡y de golpe lo encuentra!"

Mark Twain,
La dura vida, 1872

¡Oro! El sueño de hacerse rico se hizo realidad para apenas unas pocas de las 40.000 personas que se precipitaron a California al oír en 1848 que se había descubierto oro en Sutter's Mill junto

their masts tilted slightly backward. These striking full-rigged ships were the fastest mode of ocean transport—faster even than any steamship then in service. Although they carried less cargo than earlier ships, they required fewer crew members, and their speed made them perfect for bringing perishable goods such as spices and tea from the Orient to America.

They also proved perfect for getting people from the East Coast to the goldfields of California. *The Flying Cloud* set a record in 1851 by making the 15,000-mile trip around Cape Horn in 89 days—a record many still think is the one to beat. After the 1860s, when cargo capacity became more important than speed, these beautiful ships disappeared almost completely, replaced by the newly improved steamships.

▼

THE RUSH FOR GOLD

"Your breath comes short and quick, you are feverish with excitement; the dinner bell may ring its clapper off, you pay no attention; friends may die, weddings transpire, houses burn down, they are nothing to you; you sweat and dig and delve with a frantic interest—and all at once you strike it!"

Mark Twain,
Roughing It, 1872

Gold! The dream of striking it rich came true for only a very few of the 40,000 people who rushed to California after hearing about the discovery of gold at Sutter's Mill on the American River

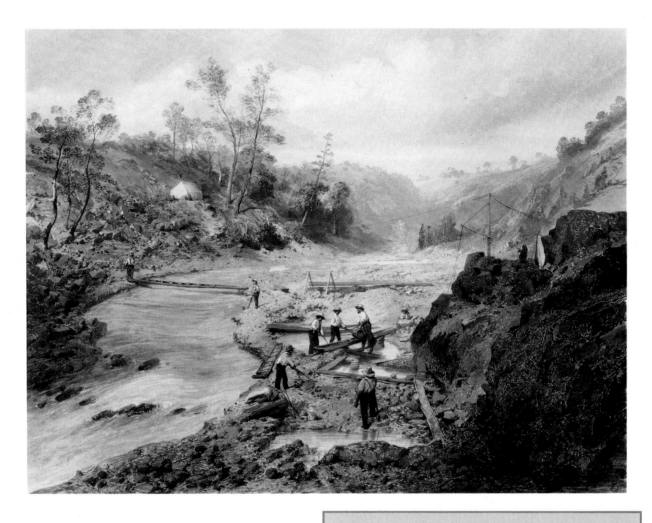

Washing Gold, Calaveras River, California.
Lavando oro en el río Calaveras, California. *1853.*

near San Francisco in 1848.

Very soon after this great stampede of fortune hunters, who came overland from the east or by ship from as far away as Europe, mining was organized by large companies. It was, therefore, the last era in which an individual in America armed with only a pick, a shovel, a pan, and physical fortitude could hope to make his own fortune by

al Río American, cerca de San Francisco.

Muy poco después de esta gran estampida de cazadores de fortuna que llegaron por tierra desde el este, o por barco de lugares tan distantes como Europa, la minería fue organizada por grandes compañías. Esta fue, en consecuencia, la última vez que en los Estados Unidos un individuo armado sólo de un pico, una pala, una batea y fortaleza física, podía tener la esperanza de hacer fortuna sacando de la tierra unos trocitos brillosos de metal.

San Francisco, que había sido fundada como misión española, hacía 75 años, tenía en

1848 menos de mil habitantes. Sólo dos años después, vivían allí 25.000 personas. Otros pueblos surgieron cerca, y los comerciantes se amontonaron, listos para satisfacer todas las necesidades de los mineros. Un inesperado subproducto de la fiebre del oro fue la creación de ropas de trabajo de dril para los mineros que estaban desesperados por pantalones resistentes y baratos. Suplidos por un señor llamado Levi Strauss, esos pantalones fueron los precursores de los *blue jeans* de hoy día.

▼

EL BÉISBOL, PASATIEMPO NACIONAL

El béisbol, que se llama así por las cuatro bases (béis, según la pronunciación inglesa) que tiene la cancha en forma de diamante, se considera el deporte nacional de los Estados Unidos. Aunque es el entretenimiento estadounidense por excelencia, probablemente haya derivado del críquet inglés.

El primer partido de béisbol oficialmente registrado se jugó en 1846, en Hoboken, Nueva Jersey. Los equipos eran los Nueve de Nueva York y los Knickerbockers, y el resultado fue: ¡los Nueve, 23, y sus oponentes, 1! Es posible que los Knickerbockers hayan tenido éxito en otras ocasiones posteriores, porque en 1851 fue éste el primer equipo que adoptó un uniforme oficial: sombreros de paja, camisas blancas y pantalones largos azules.

Actualmente hay 28 equipos que juegan en dos ligas profesionales—la Liga Nacional

digging bits of shiny metal from the ground.

San Francisco, which had been founded 75 years earlier as a Spanish mission, had fewer than 1,000 inhabitants in 1848. Only two years later 25,000 people lived there. Other boomtowns sprang up and merchants scrambled to answer the miners every need. One unexpected by-product of the rush for gold came from the development of a line of denim work clothes for miners desperate for sturdy, cheap pants. Supplied by a man named Levi Strauss, they were the fore-runners of today's blue jeans.

▼

BASEBALL, THE NATIONAL PASTIME

Baseball—named for the four bases on the diamond-shaped playing field—is considered the national game of the United States. Although this is the great American pastime, it probably derived from the English game of cricket.

The first officially recorded baseball game in modern form was played in 1846 between the New York Nine and the Knickerbockers in Hoboken, New Jersey. The score: the Nine, 23; the Knickerbockers, 1! The losing Knickerbockers must have had some later success, because in 1851 they became the first team to sport official uniforms: straw hats, white shirts, and long, blue trousers.

Today there are 28 teams that play in two professional leagues, the National League (founded in 1876) and the American League (founded in 1900). At the end of every playing season since 1903, the best team of each league has gone up against the other in

an annual championship match, the World Series, creating loyal fans and friendly rivalries.

▼

("National League", fundada en 1876) y la Liga Norteamericana ("American League", fundada en 1900). Desde 1903, al final de cada temporada el mejor equipo de cada liga juega en contra del otro un partido anual por el campeonato llamado Serie Mundial ("World Series"), lo que origina aficionados fieles y rivalidades amistosas.

▼

Thomas Eakins. **Baseball Players Practicing. Jugadores de béisbol entrenándose.** *1875.*

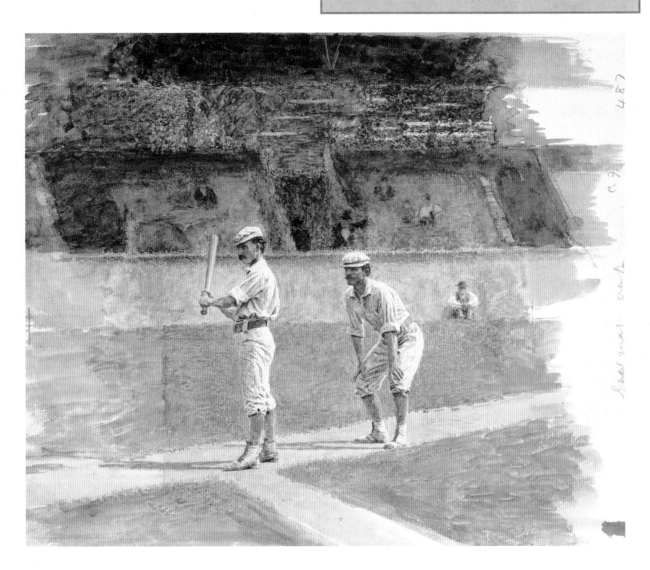

LAS EXTRAVAGANCIAS DE P.T. BARNUM

"El Espectáculo Más Grande de la Tierra"—el circo fascinante y maravilloso—fue sólo uno de los muchos fabulosos triunfos de Phineas Taylor Barnum, quizás el más grande hombre del espectáculo de los Estados Unidos.

Nacido en 1810, P.T. Barnum intentó diversos trabajos antes de encontrar lo que mejor supo hacer: organizar entretenimientos para el público de los Estados Unidos. Tuvo su primer éxito en 1865, cuando se presentaba con una esclava que decía tener 161 años y haber sido nodriza de George Washington. Otro personaje famoso era el enanito "General Tom Thumb", en realidad un niño de cinco años en la época de sus primeras apariciones en público.

Después de una década de triunfos viajando con sus espectáculos, Barnum abrió el Museo Norteamericano en la ciudad de Nueva York, para presentar excentricidades varias. En 1850, intentando dar un nivel cultural más alto a sus espectáculos, Barnum trajo a los Estados Unidos a la soprano Jenny Lind. Aunque ésta era prácticamente desconocida, el brillante empleo de la publicidad que hizo Barnum convirtió en un triunfo los dos años de recorrido artístico del "Ruiseñor sueco".

En las dos décadas siguientes, Barnum se jubiló, fue alcalde de Bridgeport, Connecticut, se declaró en bancarrota y se presentó como candidato al Congreso—sin éxito. Sin embargo, siempre incorregible, abrió en 1871

P. T. BARNUM AND HIS EXTRAVAGANZAS

"The Greatest Show on Earth"— the wonderful and exciting circus. This was only one of the many fabulous triumphs of Phineas Taylor Barnum, perhaps America's greatest showman.

Born in 1810, P. T. Barnum tried his hand at various jobs before finding what he did best: organize entertainments for the American public. His first success came in 1835, when he toured with a slave who claimed to be 161 years old and to have been nursemaid to George Washington. Another famous personage was the midget General Tom Thumb (actually a five-year-old boy at the time of his first appearances).

After a decade of triumphs with his traveling shows, Barnum opened the American Museum in New York City to exhibit various oddities. In 1850, in an attempt to lift his repertory to a higher cultural level, Barnum brought soprano Jenny Lind to the United States. Although she was practically unknown in America, Barnum's brilliant use of advertising made the two-year singing tour of the "Swedish Nightingale" a triumph.

Over the next two decades, Barnum retired, became mayor of Bridgeport, Connecticut, went broke, and ran unsuccessfully for Congress. However, irrepressible as ever, in 1871 he opened his famous circus, which he modestly billed "The Greatest Show on Earth." He later joined forces with James Bailey, one of his prime competitors, forming

Barnum & Bailey, Greatest Show on Earth: Signor Bagonghi, First American Appearance of the World's Smallest and Most Wonderful Rider Who Made All Europe Laugh.
El espectáculo más grande del mundo, de Barnum y Bailey: el Signor Bagonghi, primera presentación en los Estados Unidos del diminuto jinete maravilloso que hizo reír a toda Europa. *1815.*

the Barnum and Bailey Circus. Undoubtedly, P.T. would not be surprised to know that his name still conjures up extravaganzas to beat all others.

▼

su famoso circo, al que puso el modesto nombre de "El Espectáculo más grande de la Tierra." Más tarde unió fuerzas con James Bailey. Sin duda, P.T. Barnum no se sorprendería si supiera que su nombre aún conjura extravagancias imposibles de superar.

▼

TODO EL MUNDO VA A LA ESCUELA

"En la Escuela
al Tonto y Holgazán
azotes se le dan"
Silabario de Nueva Inglaterra

En este país de gente de orígenes tan diversos, uno de los lugares donde se aprende a ser estadounidense es la escuela pública.

Ya en 1647, en la colonia de Massachusetts, existía una ley que requería el establecimiento de una escuela pública para enseñar a leer en cualquier pueblo de más de 50 familias, ricas o pobres. A fines del siglo XIX se habían vendido más de setenta millones de ejemplares de *El silabario norteamericano* (American Spelling Book) de Noah Webster, usado por todos los niños en edad escolar desde 1780—un éxito de ventas aún por los standards actuales. Las seis *Lecturas eclécticas de Mc Guffey* (Mc Guffey's Eclectic Readers) se vendieron todavía más durante los casi cien años que circularon. Estos libros, junto con el *Silabario de Nueva Inglaterra* (New England Primer), que enseñaba ortografía y reglas de conducta en verso, formaron las ideas de todo aquel que pasó por la escuela pública, aún una escuelita de madera con una sola aula.

El ideal de los Estados Unidos de dar educación a todos demostraba que éste era un país muy diferente a sus predecesores. No sólo los pobres y los ricos estudiaban juntos, sino que hasta los adultos que querían continuar sus estudios podían hacerlo—un concepto originado en los Estados Unidos.

▼

EVERYONE GOES TO SCHOOL

"The idle Fool
Is whipt at School."
The New England Primer

In this nation of people of widely varied backgrounds, one of the places Americans learn to become Americans is the public school.

As early as 1647 in the Massachusetts colony, there was a law requiring that a public school be established to teach reading in every town with more than 50 families—rich or poor. By the end of the nineteenth century, Noah Webster's *American Spelling Book,* used by every schoolchild since the 1780s, had sold more than 70 million copies—a bestseller even by today's standards. The six *McGuffey's Eclectic Readers* sold even more while they were in print, for almost a century. These books, together with the earlier *New England Primer,* which taught spelling and rules for conduct in rhyme, shaped the thinking of all who had a public education, even if only in a one-room wooden schoolhouse.

The American ideal of education for everyone showed that it was a country very different from its predecessors. Not only did rich and poor study together, but even adults who wanted to continue their schooling were admitted—a concept original to America.

▼

(overleaf/al dorso) Winslow Homer. **The Country School. Escuela rural.** *1871.*

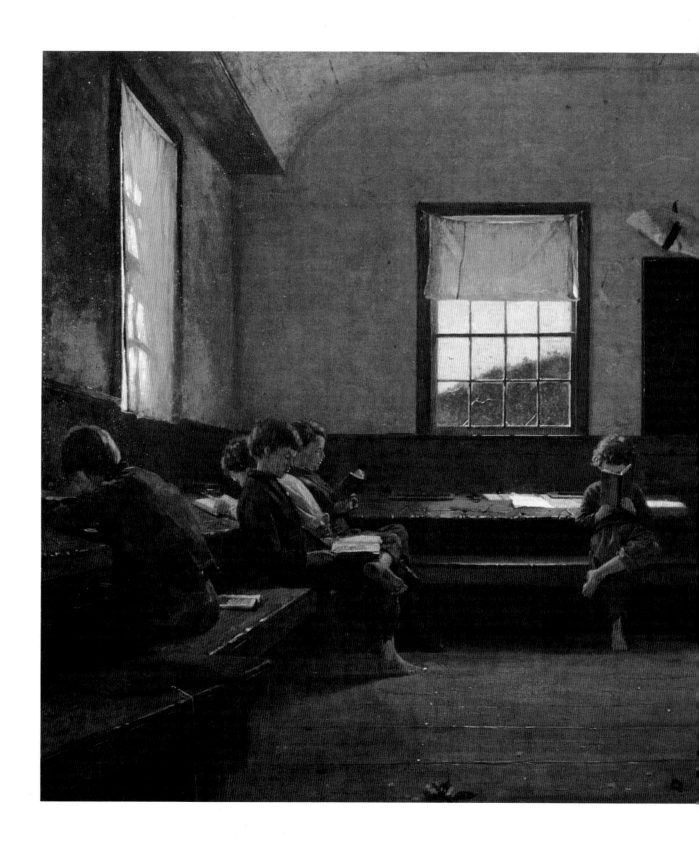

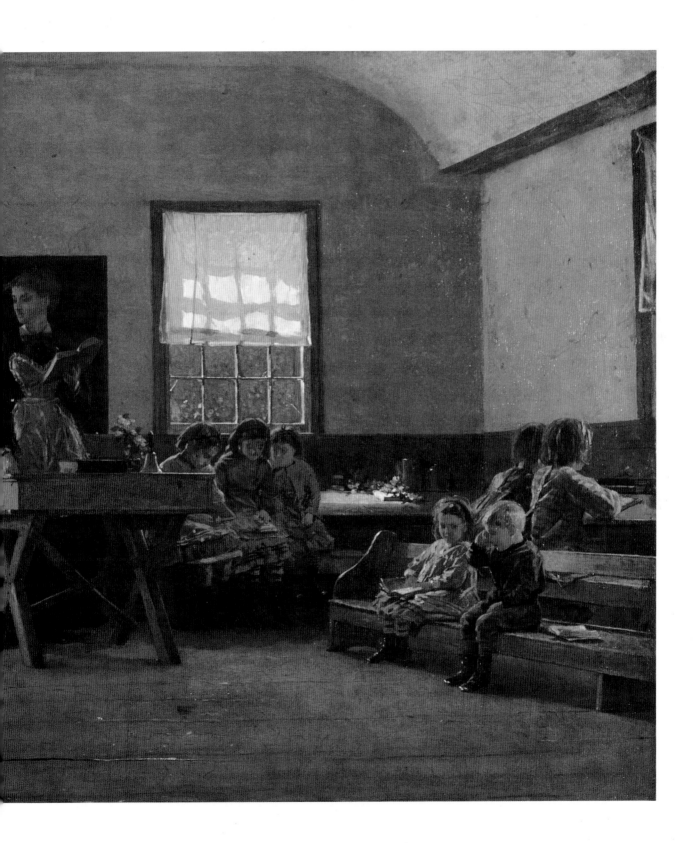

CIVIL WAR

Called the War of Rebellion in the North and the War Between the States in the South, the Civil War was one of the bloodiest ever fought.

Before the conflict, the United States was a nation undergoing rapid changes: In the North, a flood of foreign immigrants as well as rural Americans crowded into newly industrialized and urban areas; in the South, an aristrocratic, agrarian, and rural tradition held strong. This social diversity on the eastern seaboard existed at the same time the nation was expanding west into the harsh, unsettled territories that drew individuals seeking land and wealth from resources such as gold.

Because of the very different way that the two most populous sections of the country were developing, a growing rivalry naturally resulted. Both the North and the South wanted desperately to control the territories to the west—an area almost as large as the entire union of states. Some, primarily in the North, wanted to abolish slavery completely, while others, mostly in the South, favored some form of it and wanted it to be allowed in the new territories. Friction also arose between groups who thought the federal government should have control of the territories and those who believed that each individual state should control its own destiny.

Finally, after antislavery candidate Abraham Lincoln was elected president, eleven states from the South left the Union and formed their own Confederate States.

LA GUERRA CIVIL

Llamada la "Guerra de la rebelión" en el Norte y la "Guerra entre los estados" en el Sur, la Guerra Civil fue una de las más sangrientas de la historia.

Antes de que estallara el conflicto, los Estados Unidos eran una nación que estaba pasando por rápidos cambios. En el Norte una avalancha tanto de inmigrantes extranjeros como de estadounidenses de las zonas rurales se abalanzaba sobre los centros urbanos y las áreas recientemente industrializadas; en el Sur una tradición aristocrática, rural y dedicada a la agricultura se mantenía en el poder. Esta diversidad social existía en la costa este al mismo tiempo que la nación se expandía hacia el oeste, penetrando en territorios despoblados e inhóspitos, que atraían a aquellos que buscaban obtener tierras y riquezas gracias a recursos tales como el oro.

La forma tan diferente en que las dos partes más pobladas del país se estaban desarrollando, dio lugar a una rivalidad creciente entre las mismas. Tanto el Norte como el Sur deseaban desesperadamente controlar los territorios del Oeste—un área casi tan extensa como toda la Unión. Algunos, principalmente en el Norte, querían abolir la esclavitud por completo, mientras que otros, en su mayoría en el Sur, la apoyaban en algún sentido y querían que fuera permitida en los nuevos territorios. También surgieron fricciones entre los grupos que pensaban que el gobierno federal debería ejercer control sobre todo el territorio y los que sostenían que cada estado por separado debería

controlar su propio destino.

Finalmente, después que el candidato antiesclavista Abraham Lincoln fue elegido presidente, once estados del Sur abandonaron la Unión y formaron sus propios Estados Confederados. Cuando todos los intentos de entendimiento fracasaron, la guerra se hizo inevitable. Los bandos se precipitaron a organizar sus ejércitos. Un regimiento de negros libres luchó por el Norte. Había por lo

After all attempts at compromise failed, war became inevitable. The sides hastily formed their armies. A regiment of free black men fought for the North. At least 400 women

Eastman Johnson. **A Ride for Liberty—the Fugitive Slaves.**
Un viaje hacia la libertad—los esclavos fugitivos. *c. 1862.*

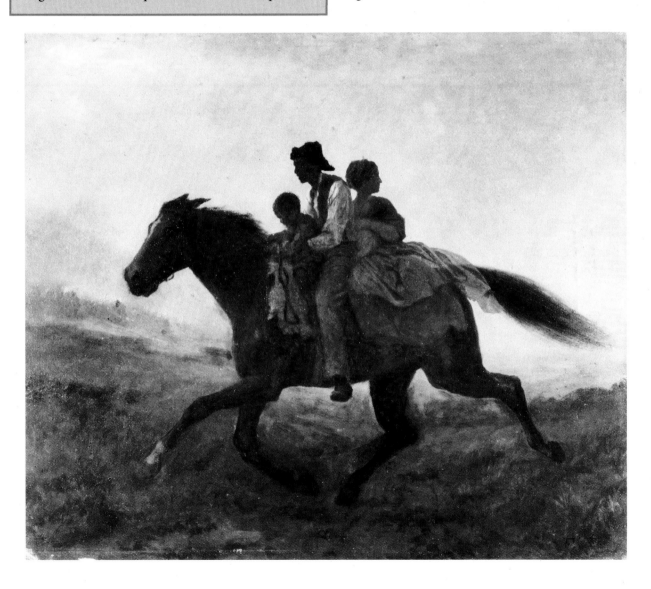

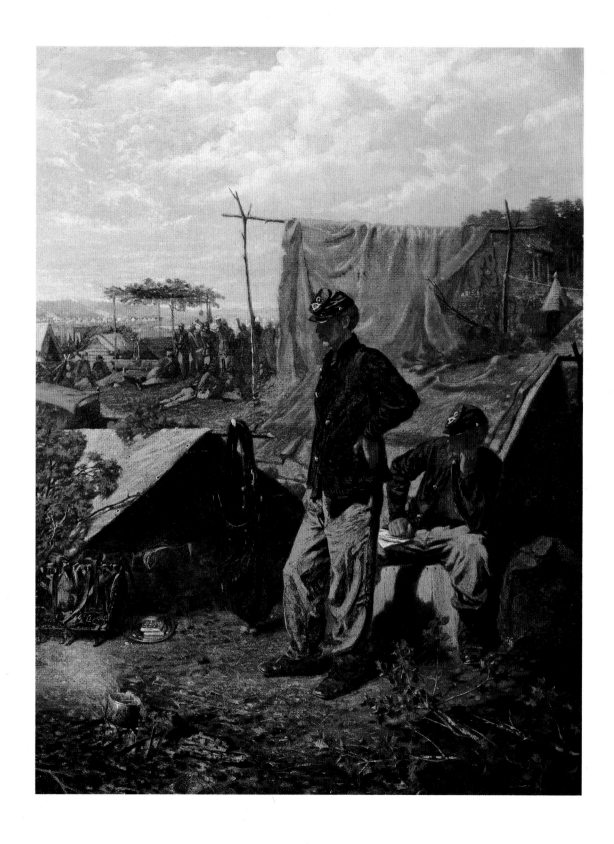

menos 400 mujeres disfrazadas de hombre entre los soldados; algunas eran médicas y miles eran enfermeras.

La Confederación ganó las primeras batallas de la guerra, aunque poco después el Norte comenzó a obtener victorias. Con la doble ventaja de una población más numerosa y de un desarrollo industrial también mayor, el Norte no sólo contaba con mejores armamentos, sino también con una red de ferrocarriles de una extensión dos veces mayor que la del Sur. Este hecho le dió a la Unión la ventaja estratégica de poder trasladar con rapidez tropas y armas y, aún más importante, la de poder llevarles comida rápidamente a los soldados, un elemento que jugó un papel importante en el logro de la victoria.

El 9 de abril de 1865, después de haber sido rodeado por tropas de la Unión, el general confederado Robert E. Lee se rindió al general de la Unión Ulysses S. Grant en Appomattox Courthouse, en Virginia. A Lee no le quedaba otra alternativa—se le habían cortado los víveres, y sus tropas no habían comido nada en más de una semana. De hecho, uno de los primeros actos del victorioso Grant fue el de darles 25.000 raciones de comida a las tropas del Sur. Al enterarse de la rendición de Lee, otras tropas de la Confederación siguieron su ejemplo, y la lucha terminó.

Dos millones y medio de personas habían luchado, medio millón había muerto, y

Winslow Homer. **Home Sweet Home. Hogar, dulce hogar.** *1863.*

disguised as men served as soldiers; a few were doctors and thousands were nurses.

The first battles of the war were won by the Confederacy, although soon victories started going to the North. With the advantage of a larger population and greater industrial development, the North not only had better armaments but, more notable, a network of railroads more than double that of the South. This gave the Union the strategic advantage of being able to move troops and equipment quickly and, perhaps even more important, to move food to the soldiers quickly, a fact that played a large part in its victory.

On April 9, 1865, after having been surrounded by Union troops, Confederate General Robert E. Lee surrendered to Union General Ulysses S. Grant at Appomattox Courthouse in central Virginia. Lee had little choice—he was cut off from his supplies and his men had not eaten in more than a week. In fact, one of Grant's first acts of victory was to give 25,000 rations to the Southern troops. Other Confederate forces, learning of Lee's surrender, followed his example—and the fighting was over.

Two and a half million had fought, a half million had died, and many ended up in brutal prisoner-of-war camps. Morphine was available for the first time to ease the pain for the wounded, but there had been so many deaths on both sides that by 1862 the federal government established the first military cemeteries. Most of the fighting had taken place in the South, and its land—the mainstay of its agricultural economy—was devastated. The abolition of slavery as well

changed the entire nature of that economy—it would take over a decade before the cotton crop regained the level it had before the war.

The Union was victorious, although it, too, had to rebuild. And the victory was tempered by sadness over the untimely death of Abraham Lincoln.

▼

Alonzo Chappel. **The Surrender of General Lee. La rendición del general Lee.** *1884.*

muchos terminaron en crueles campos para prisioneros de guerra. Por primera vez se disponía de morfina para aliviar el dolor de los heridos, pero las dos partes habían sufrido tantas muertes que, en 1862, el gobierno federal estableció los primeros cementerios militares. La mayor parte de las batallas habían tenido lugar en el Sur, y sus tierras —el recurso principal de su economía agrícola—estaban devastadas. La abolición de la esclavitud también contribuyo a que esa economía cambiara. El cultivo del algodón no iba a alcanzar el mismo nivel que había tenido

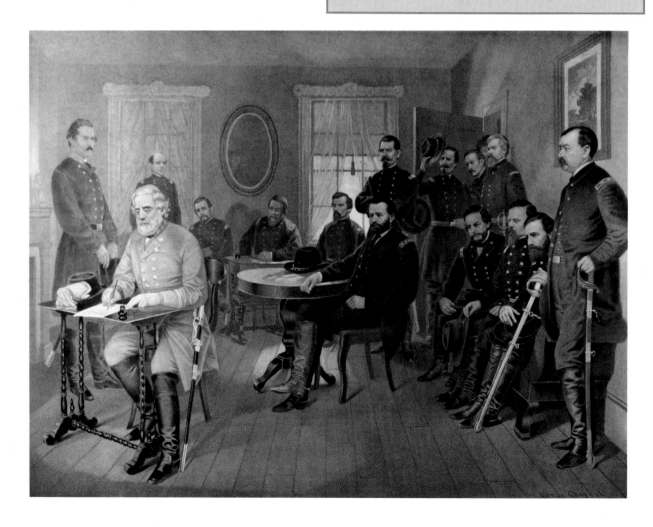

antes de la guerra hasta más de una década más tarde.

La victoria había sido de la Unión, que también debía ser reconstruida. Y esa victoria fue atenuada por la tristeza provocada por la prematura muerte de Abraham Lincoln.

▼

ABRAHAM LINCOLN, UN HOMBRE ELOCUENTE

"Una casa divida contra sí misma no puede mantenerse en pie. No creo que este gobierno pueda continuar permanentemente, esclavo y libre a medias…Habrá que decidirse por una cosa o por la otra."

Abraham Lincoln, discurso ante la Convención Nacional Republicana que propuso su candidatura a la presidencia, 16 de junio de 1858

Una de las figuras más celebradas de los Estados Unidos, Abraham Lincoln—cuyo retrato se puede ver en el billete de cinco dólares—era relativamente desconocido cuando fue elegido decimosexto presidente del país en 1860. Aún así, sus contundentes opiniones en contra de la esclavitud fueron las que provocaron la separación de la Unión de varios estados del Sur, lo que llevó a la Guerra Civil.

Este hombre modesto, en gran medida autodidacta, nacido en Kentucky, se graduó de abogado y llegó a ser presidente de la nación entre 1861 y 1865, durante los tumultuosos años de la guerra. Aunque era tímido por naturaleza, se lo recuerda por su elocuencia y por su firme liderazgo.

ABRAHAM LINCOLN, AN ELOQUENT AMERICAN

"A house divided against itself cannot stand. I believe this government cannot endure, permanently half slave and half free…
It will become all one thing, or all the other."

Abraham Lincoln, speech at the Republican National Convention naming him candidate for president, June 16, 1858

One of America's most celebrated figures, Abraham Lincoln—whose portrait is on the five-dollar bill—was relatively unknown when he was elected sixteenth president of the United States in 1860. Even so, his strong antislavery views were enough to trigger the departure from the Union of several Southern states, which led to the Civil War.

This modest, largely self-taught man born in Kentucky became a lawyer and went on to lead the nation as president from 1861 to 1865 during the tumultuous war-time years. Although by nature he was almost shy, he is remembered for his eloquence and his strong leadership.

In 1863, Lincoln wrote two of the most beautiful and famous documents of all time.

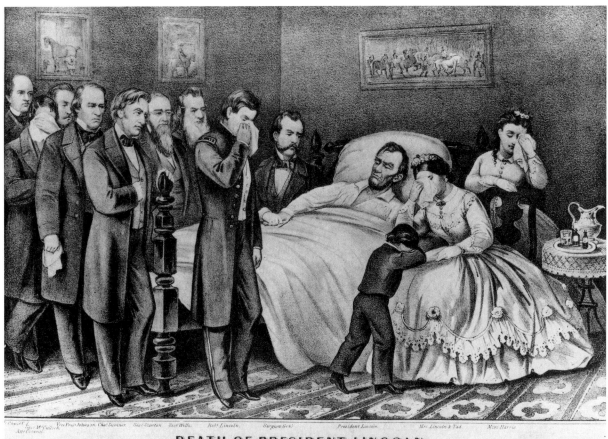

DEATH OF PRESIDENT LINCOLN.
AT WASHINGTON, D.C. APRIL 15TH 1865.
THE NATION'S MARTYR.

Currier & Ives. **Death of President Lincoln at Washington, D.C., April 15th, 1865.**
La muerte del presidente Lincoln en Washington, D.C., el 15 de Abril de 1865. *1865.*

On January 1 of that year, he issued the Emancipation Proclamation, which officially freed the slaves living in all the states that were "still in rebellion" against the Union. Apart from his true moral belief that slavery should not be continued, Lincoln hoped to strike a blow at the Confederate war effort by

En 1863, Lincoln escribió dos de los documentos más famosos de la historia. El primero de enero pronunció la Proclama de Emancipación, que anunciaba la liberación de los esclavos en cualquiera de los estados "aún en rebelión" contra la Unión. Aparte de tener la certera convicción moral que la esclavitud no podía prolongarse, Lincoln quería desactivar a este valioso elemento que había favorecido a los confederados. (En 1865, la Décimotercera enmienda de la Constitución abolió oficialmente la esclavitud en todo el territorio de los Estados Unidos.)

Lincoln fue invitado a dar un discurso el 19 de noviembre de 1863 en el campo de batalla de Gettysburgh, en Pennsylvania, donde 5000 soldados habían resultado muertos unos pocos meses atrás. En la oración de Gettysburgh, Lincoln expresó con mucha emoción su fervoroso y avasallador deseo de preservar la unidad del país. Sus conmovedoras palabras: "el gobierno del pueblo, por el pueblo y para el pueblo no desaparecerá de la faz de la tierra" reavivaron las esperanzas de todos.

Lincoln llegó a ver el fin de la Guerra Civil, pero no el largo proceso de recuperación que siguió a la guerra. Lincoln fue el primer presidente de los Estados Unidos que murió asesinado. Su muerte se produjo a consecuencia de un disparo sufrido el 14 de abril de 1865, mientras gozaba de una de sus raras salidas nocturnas para presenciar una función en el teatro Ford, en Washington. Durante los días siguientes, miles de personas apesadumbradas se congregaron en la Casa Blanca para presentar sus condolencias. La viuda de Lincoln, Mary Todd Lincoln, estaba tan sobrecogida de dolor que no pudo asistir al funeral de su esposo, que tuvo lugar el día 19 de abril; languideció durante seis semanas, hasta que se marchó sigilosamente de Washington para volver a la ciudad de Springfield, Illinois, donde Lincoln había sido enterrado.

▼

weakening this valuable asset. (In 1865, the Thirteenth Amendment to the Constitution officially abolished slavery throughout the entire United States.)

On November 19, 1863, Lincoln was invited to give a speech at the battlefield of Gettysburg in Pennsylvania, where 5,000 soldiers had been killed a few months earlier. In the Gettysburg Address Lincoln movingly expressed his fervent and overriding desire to preserve the unity of the nation. His stirring words "that government of the people, by the people, for the people, shall not perish from the earth" rekindled that hope for all.

Lincoln lived to see the end of the fighting in the Civil War but not the long healing process that came afterward. This first American president to be assassinated was shot on April 14, 1865, while enjoying a rare evening of entertainment at Ford's Theater in Washington, and died the next morning. In the ensuing days, thousands of mourners flocked to the White House. His widow, Mary Todd Lincoln, was so overcome with grief she could not attend the April 19 funeral. She languished for six weeks before quietly slipping out of Washington to return to their hometown of Springfield, Illinois, where Lincoln had been buried.

▼

THE MOVE TO THE CITIES

"We cannot all live in cities, yet nearly all seem determined to do so."
　　　　　Horace Greeley

The nineteenth century was the century of the city in America. Although some, such as Santa Fe, had been founded as early as 1609, the rush toward urban areas came after 1800. As people

Henry Wellge. **Bird's Eye View of the City of Santa Fé, N.M.**
Una vista a vuelo de pájaro de la ciudad de Santa Fé, N.M. *1882.*

EL DESPLAZAMIENTO HACIA LAS CIUDADES

"No podemos vivir todos en las ciudades, sin embargo parece que casi todos estamos determinados a hacerlo."
　　　　　Horace Greeley

El siglo XIX fue el siglo de las ciudades en los Estados Unidos. Aunque algunas, como Santa Fe, habían sido fundadas tan temprano como 1609, el movimiento hacia las áreas urbanas vino después de 1800. A medida que la gente se desplazaba hacia el oeste, se formaban pueblos y ciudades—Pittsburgh, San Luis,

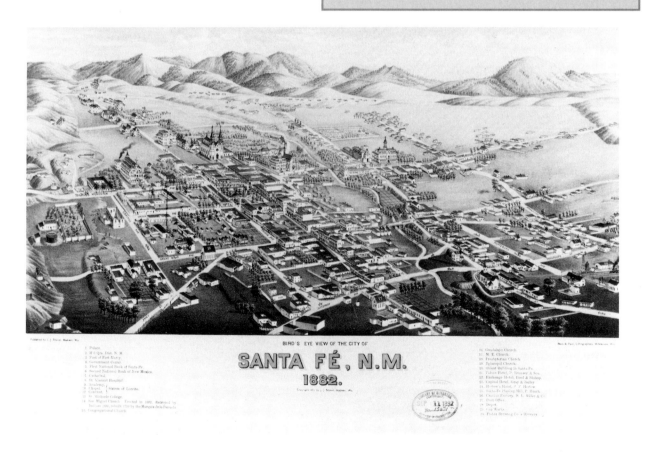

Cincinatti—a lo largo del camino. Chicago tenía 100 habitantes en 1832, pero 50 años más tarde, poco antes de quemarse totalmente en 1871, tenía 300.000. En 1800 no había ninguna ciudad, con la excepción de Filadelfia, la más grande, con más de 50.000 habitantes. Pero en 1900, 38 cuidades tenían más de 100.000 habitantes, y algunas metrópolis, como Nueva York, tenían millones.

A medida que las ciudades se convirtieron en lugares favoritos para vivir, fueron surgiendo nuevos problemas sociales. Aunque la economía estaba en expansión, era a costa de algunos ciudadanos. El hacinamiento era común y los niños lo pasaban especialmente mal: en la década de 1880 en la ciudad de Nueva York, aún antes de que la gran ola de nuevos inmigrantes agravara la situación, muchos niños formaban formaban parte de la fuerza laboral y unos 10.000 vivian en la calle.

Pero a comienzos del nuevo siglo, la ciudad estadounidense—con sus rascacielos de acero, sus multiples diversiones, sus posibilidades de trabajo y el influjo de grupos variados—se había convertido en simbolo del progreso y la prosperidad de los Estados Unidos.

▼

LOS CAMBIOS DE LA INDUSTRIA

A mediados del siglo XIX, los Estados Unidos estaban ya en camino de convertirse en uno de los gigantes industriales del mundo. Las fábricas producían en masa una gran variedad de artículos. Cualquiera podía obtener trabajo si lo quería. Se había inventado el telégrafo, lo

moved westward, towns and cities—Pittsburgh, Saint Louis, Cincinnati—formed along the way. Chicago had 100 inhabitants in 1832, but only a half-century later, just before it burned to the ground in 1871, it had 300,000. In 1800 none but the largest city, Philadelphia, had more than 50,000 inhabitants, but by 1900, 38 cities had more than 100,000 people living in them, and a few metropolises, such as New York, had millions.

As cities became the places to live, new social problems arose. Although the economy was expanding, it was at the expense of some citizens. Overcrowding in these new urban places was common, and children fared especially badly: in the 1880s in New York City, even before the great wave of new immigrants made conditions still more strained, many children were part of the work force and some 10,000 lived on the streets.

But, at the turn of the new century, the American city—with its steel skyscrapers, its vibrant entertainments, its possibilities for jobs, and its influx of varied groups of people—had become a symbol of American progress and prosperity.

▼

INDUSTRIAL CHANGE

By the middle of the nineteenth century, America was well on its way to becoming one of the industrial giants of the world. Factories mass-produced a variety of items; anyone who wanted a job could have one; the telegraph had been invented, making it possible to communicate

long distance; and by the 1870s, the young steel industry was flourishing.

Far from criticizing the dirt and ugliness of teeming boomtowns such as Pittsburgh, people considered them outward signs of the power of the nation. Without the steel they produced, the United States wouldn't have its skyscrapers or its coast-to-coast railroads.

Railroads, especially, contributed to the industrial growth of a nation whose population had increased from 10 to 75 million in just one century. Raw materials

Pittsburgh 1871. *1871.*

que hacía posible comunicarse a larga distancia, y alrededor de 1870 la joven industria del acero florecía.

En lugar de criticar lo sucio y desagradable de ciudades atestadas como Pittsburgh, la gente las consideraba signos exteriores del poderío de la nación. Sin el acero que producían, los Estados Unidos no podrían tener sus rascacielos ni sus ferrocarriles de una a otra costa.

Los ferrocarriles, especialmente, contribuyeron al crecimiento industrial de una nación cuya población había aumentado de 10 a 75 millones de habitantes en sólo un siglo. Las materias primas podían ser

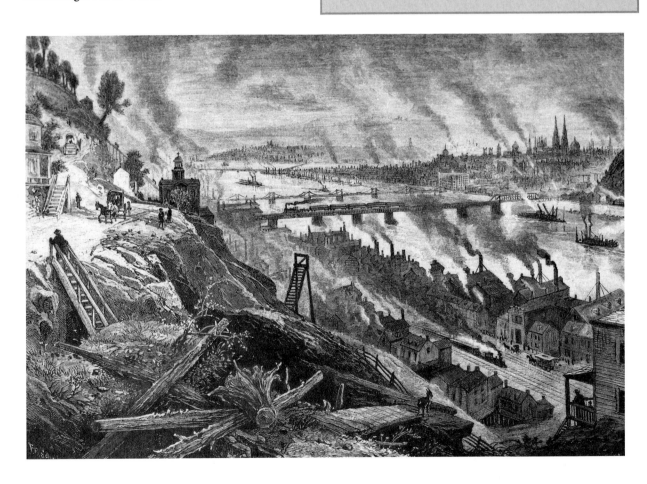

HOME WASHING MACHINE & WRINGER.

HOME
WASHER

DEPOT 24 CORTLANDT ST., NEW YORK.
DEPOT, 13 BARCLAY ST., NEW YORK.

transportadas a las fábricas, la comida a los obreros, y los nuevos productos—desde máquinas de coser hasta jabones de marcas conocidas—al consumidor. Se estaban amasando grandes fortunas, como la de John D. Rockefeller con el refinamiento del petróleo, la de Andrew Carnegie con el acero, y la de Andrew Mellon con su banco que invertía en las nuevas industrias. Cuando la nación celebró su centenario, era claramente uno de los mayores poderes industriales del mundo. El período de aislamiento había

Home Washing Machine and Wringer.
Máquina de lavar doméstica y rodillo para exprimir la ropa. *1869.*

could be carried to the factories, food to the workers, and new products—everything from sewing machines to brand-name soap—to the consumer. Great industrial fortunes were being made by the likes of John D. Rockefeller with oil refining, Andrew Carnegie with steel, and Andrew Mellon with

his bank that invested in the new industries. As the nation celebrated its Centennial, it was clearly one of the major industrial forces in the world. It had ended its period of isolation and looked abroad for new markets.

▼

THE REAL COWBOYS

Cowboys—true American folk heroes—were in reality hardworking cowhands who rode the open range during a brief 20-year period following the Civil War. Since the work required stamina, they were mostly young men. They endured months on the trail, hours in the saddle, bad food, and meager pay. Cowboys were responsible for moving herds of cattle from Texas farther north to the plains, where they would feed, and then to areas closer to the railroad depots, usually in Kansas, where they were sent to stockyards to be slaughtered and shipped east. In only two decades, almost 10 million cattle were moved across the grassy, unfenced ranges of the West.

Although by 1890 the open range was gone, the myth of the cowboy as a romantic, independent figure on horseback was here to stay. It was greatly exaggerated in popular magazines and dime novels or by groups such as Buffalo Bill Cody's "Wild West Show."

The figure of legend was always white, but in fact many cowboys were black men or Mexicans. Many of the words that we associate with cowboys are Spanish in origin, as, for example, lariat, the rawhide rope, from *la reata*. The traditional clothing—chaps and leather vests and hats—was useful rather than

terminado, y se buscaban nuevos mercados en el exterior.

▼

LOS VERDADEROS VAQUEROS

Los vaqueros—verdaderos héroes populares de los Estados Unidos—eran en realidad peones laboriosos que cabalgaban a campo traviesa durante el breve período de los 20 años posteriores a la guerra civil. Como ese trabajo requería mucho vigor, eran, por lo general, jóvenes, soportaban meses de viaje, horas sobre la montura, mala comida y un sueldo mezquino. Los vaqueros eran los encargados de llevar el ganado de Texas hacia el norte, a los llanos donde los animales se alimentaban, y de ahí a zonas cercanas a las paradas de ferrocarril, generalmente en Kansas, desde donde se los mandaba a corrales para matarlos y enviarlos al Este. En sólo dos décadas se transportaron casi 10 millones de cabezas de ganado por los campos abiertos y ricos en pasto del Oeste.

Aunque hacia 1890 el campo raso había desaparecido, el mito del vaquero, jinete romántico e independiente, iba a mantenerse. Ese mito fue exagerado sobremanera por las revistas populares, las novelas baratas y por algunos grupos como el del "Espectáculo del Salvaje Oeste" de Buffalo Bill Cody.

La figura de la leyenda era siempre la de un blanco, pero en la vida real muchos vaqueros eran de raza negra o mexicanos. Muchas de las palabras que se asocian con los

vaqueros en inglés son de origen español como, por ejemplo, *lariat*, el lazo de cuero sin curtir que viene de "la reata". La vestimenta tradicional—los zahones tanto como los chalecos y los sombreros de cuero—era más práctica que elegante. Y los verdaderos vaqueros muy pocas veces llevaban revólveres, ya que se consideraba demasiado peligroso tener armas a mano mientras se trabajaba con el ganado.

▼

Hugo W.A. Nahl. **Californians Catching Wild Horses with Riata.**
Californianos enlazando caballos salvajes.

(overleaf/al dorso) James Walker.
Vaqueros in a Horse Corral.
Vaqueros en un corral de caballos. *1877.*

fashionable. And true cowboys rarely carried guns, which were considered too dangerous to have while working cattle.

▼

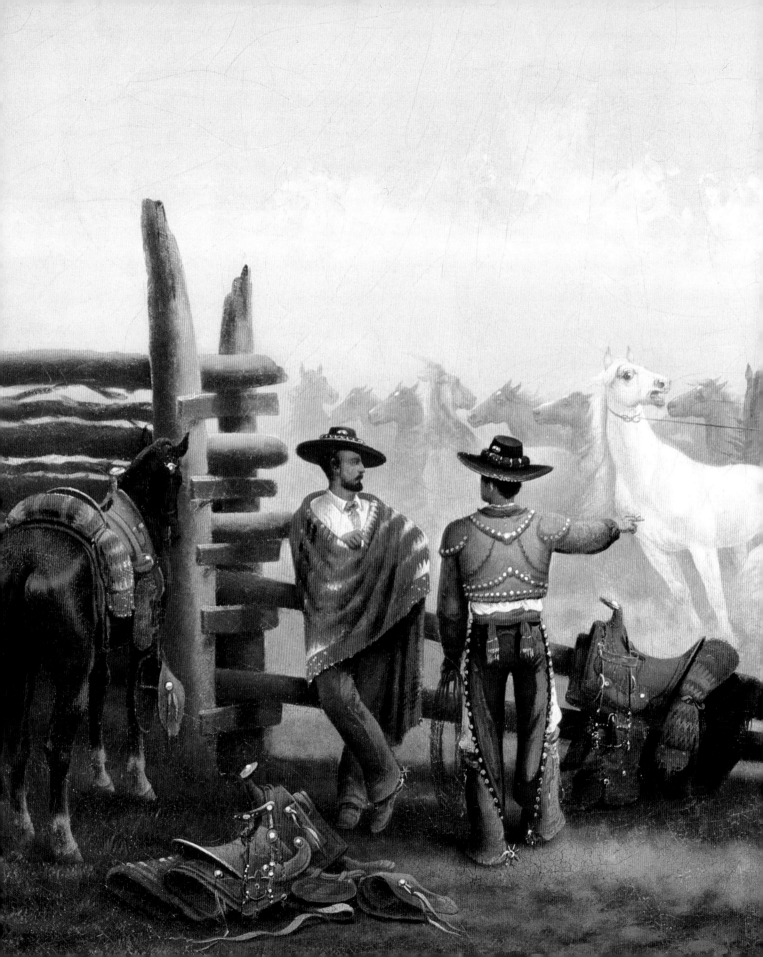

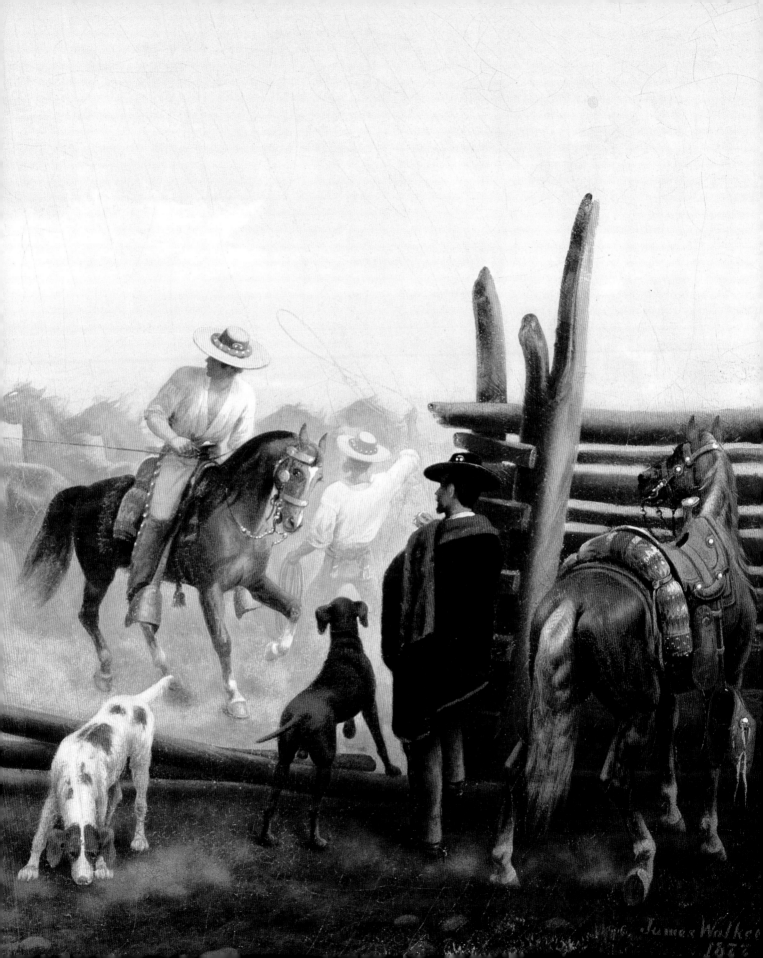

RAILROADS COAST TO COAST

On May 10, 1869, two steam locomotives faced each other at Promontory Point, Utah. One belonged to the Union Pacific Railroad, which had put down track coming west from Nebraska. The other bore the name of the Central Pacific, which had built east from California. Both railroads employed Chinese workers brought in just for the job and a ragged, rough group of laborers including ex-soldiers from the two Civil War armies, drunks, and brawlers. When the two railroads

Buffalo on Track in Front of Train.
Un búfalo en las vías frente al tren. *1871.*

LOS FERROCARRILES SE EXTIENDEN DE COSTA A COSTA

El 10 de mayo de 1869, dos locomotoras a vapor se enfrentaron en Promontory Point, Utah. Una de ellas pertenecía al ferrocarril de la Union Pacific, que había tendido vías desde Nebraska en dirección oeste. La otra era la Central Pacific y se extendía desde California en dirección este. Ambas líneas empleaban a obreros chinos, a los que se había contratado especialmente con este fin, además de un grupo de trabajadores fuertes y andrajosos que incluía a ex combatientes de los dos bandos de la Guerra Civil, a borrachos y a camorristas. Cuando las dos líneas de ferrocarril se encontraron en Utah, se colocó en las vías el remache final

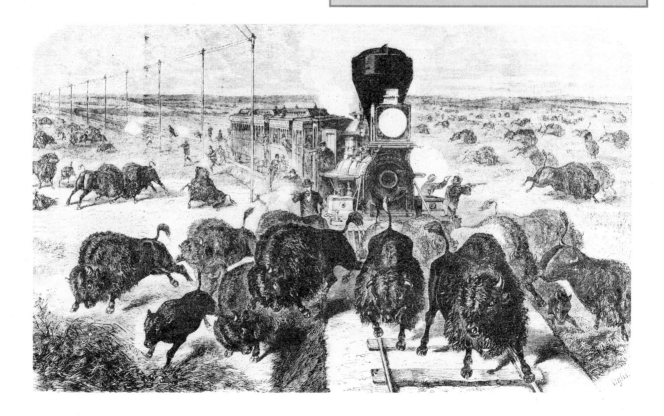

(un clavo largo de oro), uniendo a ambas—y así nació el primer ferrocarril transcontinental de los Estados Unidos.

En ese momento se daba un gran empuje a todo el país y se reconocía el importante papel que iban a desempeñar los trenes en el futuro de los Estados Unidos. Durante la Guerra Civil, el Congreso había dado el visto bueno a la construcción de vías de un océano al otro. Cuando esto se convirtió en realidad en 1869, el país, con una población de 40 millones de habitantes, estaba listo para comenzar una nueva era en el transporte de mercancías y de personas. Probablemente nada haya tenido un impacto tan grande en el desarrollo de la economía de los Estados Unidos, recientemente industrializados, como los ferrocarriles. El vasto territorio, con todas sus riquezas naturales, podía ahora utilizarse para promover el crecimiento de la nación entera.

▼

LITTLE BIG HORN, LA BATALLA DE GREASY GRASS

La batalla de Little Big Horn, también conocida por los nombres de Greasy Grass (La batalla de la hierba grasosa) o de Custer's Last Stand (El último alto de Custer) fue uno de los acontecimientos más trágicos de la historia de la población nativa de los Estados Unidos—aun cuando ésta fue la que obtuvo la victoria.

El confrontamiento entre los blancos y los indios de los llanos se volvió inevitable cuando el ferrocarril del Pacífico Norte comenzó a tender vías en el corazón del territorio siux. El gobierno federal intentó

met at Utah, the final spike (a golden one) was driven into the track that linked them together—and the first transcontinental railroad in the United States was formed.

This moment represented a great push across the country and a recognition of the importance of trains for the future of the United States. During the Civil War, Congress gave the go-ahead for the building of tracks from ocean to ocean. When that became a reality in 1869, the nation, with its population of almost 40 million, was poised for a new era of movement of goods and people. Probably nothing else had so great an impact on the developing economy of the newly industrialized United States as the railroads. The vast territory with all its natural riches could now be utilized for the growth of the entire nation.

▼

LITTLE BIG HORN, THE BATTLE OF GREASY GRASS

The Battle of Little Big Horn, also known as the Battle of Greasy Grass or Custer's Last Stand, is one of the most tragic events in the native Americans' history—even though they won the fight.

The confrontation between the whites and the Plains Indians became inevitable when the Northern Pacific Railroad began laying track through the heart of Sioux territory. The federal government tried to buy the land, and when the Indians refused to sell, the government claimed they were on it in violation of a previously signed treaty.

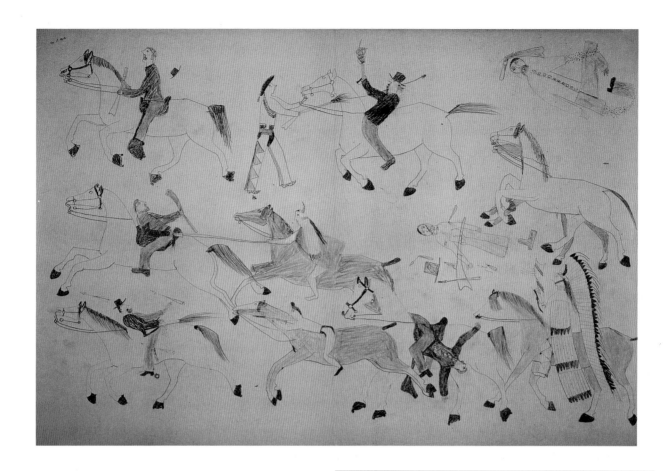

(above and opposite/arriba, del lado opuesto) *Chief Red Horse.* **The Battle of the Little Big Horn. La batalla de Little Big Horn.** *1881.*

General George A. Custer was given orders to capture Sitting Bull, the chief of the Sioux, and to take him to a reservation.

On June 25 and 26, 1876, the awful armed conflict took place at Little Big Horn in Montana. In the pitched battle, the Sioux and the Cheyenne killed 264 men of the Seventh Cavalry and General Custer.

In preparation for battle, Custer had hired Indian scouts, including six Crow who urged

comprar la tierra y, cuando los indios rehusaron venderla, el gobierno afirmó que al vivir allí violaban un tratado firmado anteriormente. El general George A. Custer recibió órdenes de capturar a Sitting Bull, el cacique de los Siux, y de llevarlo a una reservación.

En los días 25 y 26 de junio de 1879 tuvo lugar la terrible lucha armada en Little Big Horn, Montana. En esa batalla campal, los siux y los cheyennes mataron a 264 hombres del Séptimo Regimiento de Caballería y al General Custer.

Como preparación para la lucha, Custer había contratado a informantes indios,

incluyendo seis de la tribu crow, quienes le insistían para que esperara refuerzos antes de pelear. Cuando Custer se negó, uno de los indios se puso su traje nativo, diciendo: "Hoy nos vamos a morir todos; por eso quiero encontrarme con el Gran Espíritu vestido de indio y no de hombre blanco." Esto enfureció tanto a Custer, que echó a los indios crow—y todos ellos vivieron para contarlo.

Aunque los indios obtuvieron la victoria, este acontecimiento marcó el final de la vida tradicional para los indios de los llanos, dado que poco después de la batalla se forzó a la mayoría a que fueran a vivir a reservaciones o al Canadá.

him to wait for reinforcements before fighting. When Custer refused, one of the Crow put on his native dress, saying, "We are all going to die today, so I intend to meet the Great Spirit dressed as an Indian, not as a white man." This so infuriated Custer that he sent the Crow away—and they all lived to tell the tale.

Although they emerged victorious, this event signaled the end of the traditional life of the Plains Indians, since soon after the battle most were forced onto reservations or into Canada.

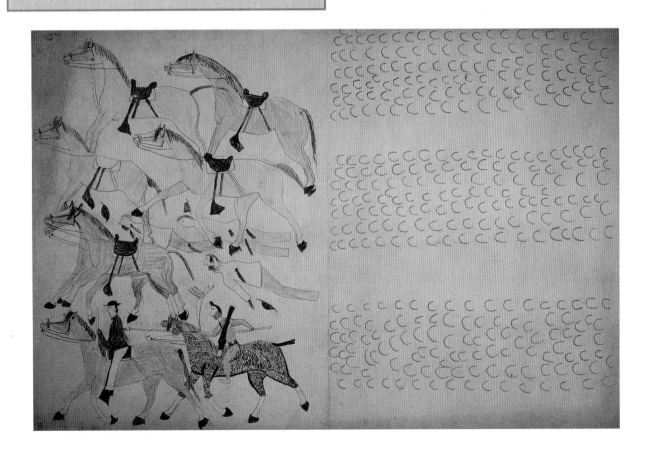

BROOKLYN BRIDGE, THE GREAT ENGINEERING FEAT

When it opened on May 24, 1883—the same year the Orient Express made its inaugural run from Paris to Istanbul—the East River Suspension Bridge, as the Brooklyn Bridge was then known, was hailed as the Eighth Wonder of the World.

On opening day 150,000 people rushed to

The Judge Publishing Co. of New York.
Bird's-Eye View of the Great Suspension Bridge Connecting the Cities of New York and Brooklyn—Looking South-East.
Vista a vuelo de pájaro del gran puente colgante que une las ciudades de Nueva York y Brooklyn, lado sudeste. *1883.*

EL PUENTE DE BROOKLYN, GRAN LOGRO DE LA INGENIERIA

Cuando se inauguró, el 24 de mayo de 1883—el mismo año en que el Expreso de Oriente hizo su viaje inaugural de París a Estambul—el Puente Colgante del Río del Este, como se llamaba entonces al Puente de Brooklyn, fue aclamado como la Octava Maravilla del Mundo.

El día de la inauguración, 150.000 personas se precipitaron a cruzar el puente colgante más grande del mundo, y esa noche el cielo se iluminó con 10.000 fuegos artificiales para festejar la ocasión. Con sus macizas torres de piedra alzándose a 276 pies por encima del agua, el puente era lo más alto que había en la ciudad de Nueva York.

El tramo de una milla de largo cruzaba el

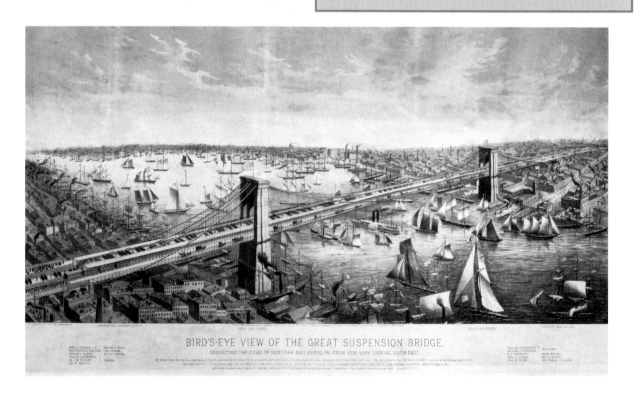

BIRD'S-EYE VIEW OF THE GREAT SUSPENSION BRIDGE.
CONNECTING THE CITIES OF NEW YORK AND BROOKLYN—FROM NEW YORK LOOKING SOUTH-EAST.

Río del Este, y unía los distritos de Manhattan y Brooklyn. Había sido encargado por el estado de Nueva York y diseñado por el brillante ingeniero John A. Roebling. El infortunado Roebling murió antes de que empezara la construcción, a consecuencia de un inesperado accidente que tuvo mientras planeaba el emplazamiento de los pilares. Su hijo Washington, de 32 años, se hizo cargo como ingeniero principal, y dirigió la construcción del puente durante los trece años siguientes.

Se creó una nueva tecnología—fue el primer puente en el que se usaron cables de acero y no de hierro—pero algunos trabajadores, especialmente los buzos que bajaban en cajones neumáticos a las profundidades del Río del Este, arriesgaban su vida a diario. El mismo Washington Roebling sufrió terriblemente de aeroembolismo a consecuencia de todo el tiempo que había pasado bajo el agua, y estaba tan enfermo que apenas si salía de su casa en Brooklyn Heights. Desde allí podía seguir la construcción del puente, y la noche de la inauguración, él y su esposa contemplaron los festejos desde la ventana. El costo total en dólares, si bien no en sacrificios, del gran puente fue de 15 millones, una suma exorbitante para 1883.

▼

cross the world's longest suspension bridge, and that evening the sky was lit with 10,000 fireworks in celebration. With its massive stone towers standing 276 feet above the water, the bridge was taller than anything else in New York City.

This mile-long span crossed the East River, joining the boroughs of Manhattan and Brooklyn. It had been commissioned by New York State and was designed by brilliant engineer John A. Roebling. The unfortunate Roebling died before any construction had begun after a freak accident while planning the placement of the piers. His 32-year-old son Washington took over as chief engineer and for the next thirteen years masterminded the building of the bridge.

New technology was invented—it was the first bridge to use cables of steel instead of iron—but some workers, especially the divers going down in caissons under the East River, risked their lives daily. Washington Roebling himself suffered terrible aftereffects from the bends as a result of spending time underwater and was so ill that he hardly left his home in Brooklyn Heights. From there he could follow the work on the span, and on opening night he and his wife watched the celebrations from his window. The final cost—in dollars, not in sacrifice—for the great bridge was $15 million, a huge sum in 1883.

▼

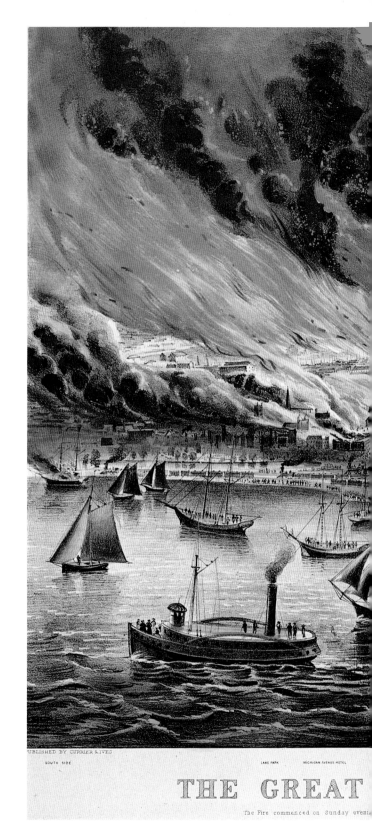

Currier & Ives. **The Great Fire at Chicago.
El gran incendio de Chicago.** *1871.*

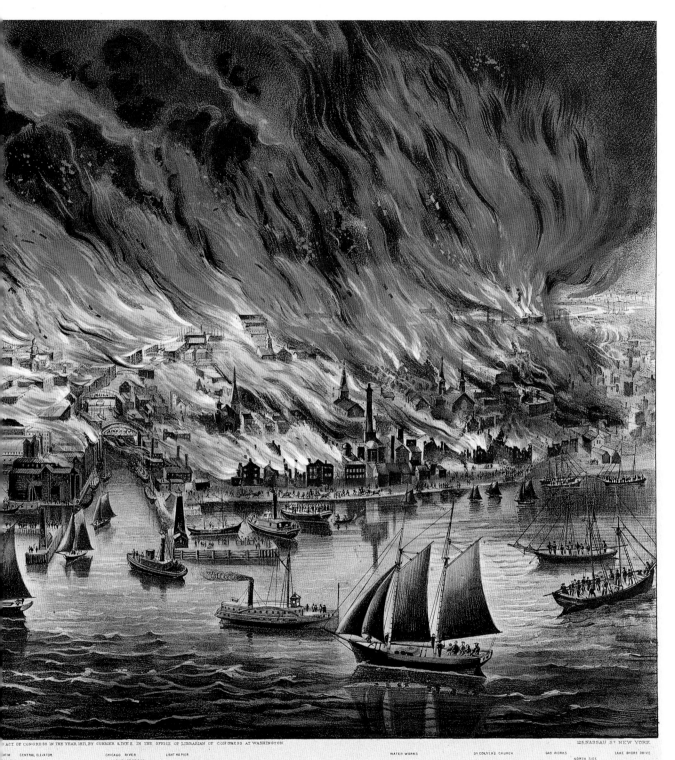

ATOR CENTRAL ELEVATOR CHICAGO RIVER LIGHT H⸰ PIER WATER WORKS D⸰ COLYER'S CHURCH GAS WORKS LAKE SHORE DRIVE
COURT HOUSE RUSH ST BRIDGE NORTH SIDE

RE AT CHICAGO, OCTᴿ 8ᵀᴴ 1871.

inued until Tuesday Oct. 10ᵗʰ consuming the Business portion of the City, Public Buildings, Hotels, Newspaper Offices, Rail-Road Depots

CHICAGO IN FLAMES

When Chicago burned to the ground, the blame was put on Mrs. O'Leary's cow, which was said to have kicked the lantern that started the fire. One of the results was that when the city—made almost entirely of wood—was rebuilt, it became a place of skyscrapers made of steel.

Located on Lake Michigan, Chicago began as a trading post in the 1600s. With the opening of the West, it became a center of the world's grain market and meat-packing industry. In 1871, the city was almost totally destroyed by raging fires in a disaster that has become legendary: some 18,000 buildings went up in smoke, hundreds of people were killed, close to 100,000 were left without homes, and nearly $200 million worth of property was destroyed.

Rebuilding began almost immediately. Architects and planners, seeing an opportunity to try out new ideas and construction techniques, rushed to the site. The invention of a safe, high-speed electric elevator by Elisha G. Otis and the availability of steel for building a sturdy framework made the skyscraper possible, and within a very few years Chicago was transformed into a modern city of stone and steel.

▼

CHICAGO EN LLAMAS

Cuando la ciudad de Chicago se quemó por entero, le echaron la culpa a la vaca de la Sra. O'Leary, de la que se dijo que había pateado el farol que dió origen al incendio. Uno de los resultados fue que la ciudad, construida casi totalmente de madera, se transformó cuando se reconstruyó en un centro para los rascacielos de acero.

Situada en el Lago Michigan, Chicago comenzó siendo un puesto comercial en el siglo XVII. Con la apertura del Oeste se convirtió en centro mundial del mercado de granos y de la industria del empaquetamiento de carne. En 1871 la ciudad fue casi totalmente destruida por un incendio incontenible, en un desastre de carácter legendario; unos 18.000 edificios se esfumaron, cientos de personas murieron, casi 100.000 quedaron sin hogar, y se perdieron aproximadamente 200.000.000 de dólares en propiedades.

La reconstrucción comenzó casi inmediatamente. Los arquitectos y planificadores urbanos, reconociendo la oportunidad de poner en práctica nuevas ideas y técnicas de construcción, se lanzaron al lugar. La invención por Elisha G. Otis de un ascensor eléctrico seguro y de gran velocidad y la disponibilidad de acero para construir un armazón sólido hicieron posibles los rascacielos, y en pocos años Chicago se transformó en una moderna ciudad de piedra y acero.

▼

Earle Horter. **The Chrysler Building under Construction.**
El edificio Chrysler en construcción. *1931.*

98

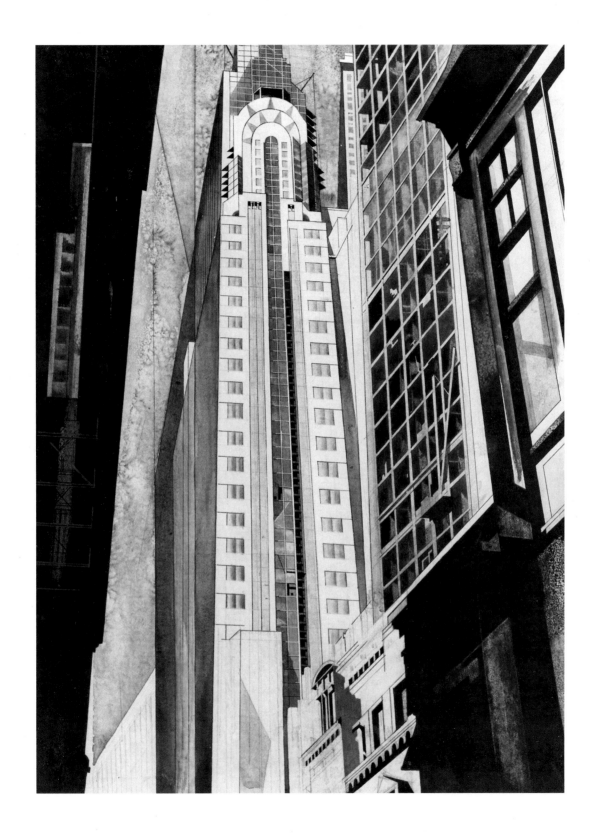

MEDICINE

In the nineteenth century, as large numbers of people moved throughout the United States, disease spread as well. Early in the century, doctors used various techniques for healing, but most were not yet founded on scientific information. Common cures included bloodletting, the drawing out of "bad" blood, and the placing of small heated cups on the surface of the body, which was thought to pull out disease.

Thomas Eakins. **The Agnew Clinic. La clínica Agnew.** *1889.*

LA MEDICINA

En el siglo XIX, junto con la gran cantidad de personas que se desplazaba por el territorio de los Estados Unidos, se desplazaban también las enfermedades. A principios de siglo, los médicos curaban las enfermedades con diversas técnicas que, en su mayor parte, carecían de una sólida base científica. Entre las curas más comunes estaban las sangrías, o extracción de sangre "mala", y la aplicación de ventosas calientes, que se suponía sacaban de cuajo la enfermedad.

Muchas personas trataban de curarse a sí mismas y a menudo acudían a medicamentos

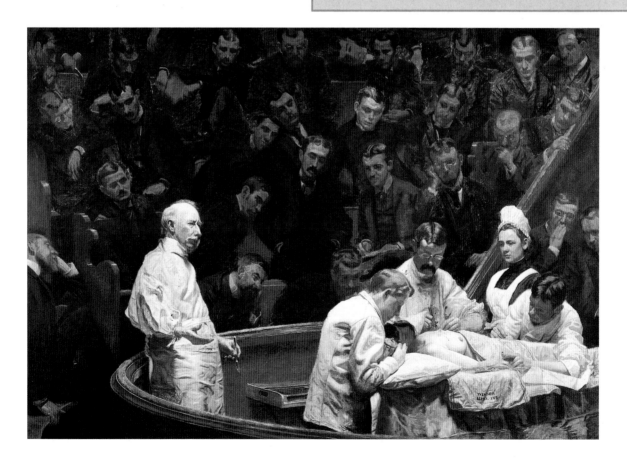

específicos que gozaban de gran popularidad —posiblemente por su alto nivel de alcohol. Su venta no estaba en absoluto reglamentada, el promotor podía alegar lo que se le ocurriera, y la mayoría de los productos eran curalotodo. ¡El "Licor amargo de hierro" de Brown prometía curar desde la indigestión y la fiebre de la malaria hasta "el deterioro" del hígado y los riñones, y también daba "nueva vida a los nervios"! En esa época, ser grueso era considerado signo de buena salud, y se aducía que el "tónico sin sabor para los escalofríos de Grove volvía gordos como cerdos a los niños y adultos".

Cuando por fin se comprobó que los gérmenes difundían las enfermedades, la medicina comenzó a cambiar rápidamente. Como consecuencia del desarrollo de la anestesia, se pudieron utilizar complicados procedimientos quirúrgicos internos. Antes de 1846, fecha en que tuvo lugar la primera demostración de cirugía indolora en público, sólo los tontos que se hacían los valientes o aquéllos que pensaban que iban a morirse de cualquier modo, se atrevían a exponerse al bisturí. La odontología también se estaba volviendo un verdadero arte de curar, en lugar de una tortura practicada por aficionados.

Hacia fines de siglo la formación de un médico incluía trabajos con microscopio y tareas de laboratorio. Los rayos X, descubiertos en 1895, se comenzaban a usar, haciendo que los diagnósticos y la cirugía fueran más precisos, y la práctica médica empezó a avanzar a grandes pasos en dirección a las técnicas modernas.

Many people tried to treat themselves and often turned to patent medicines, which were extremely popular—possibly because they usually had a high alcohol content. Their sale was totally unregulated, the advertiser could make any claim, and most products were said to cure all. Brown's Iron Bitters promised to treat everything from indigestion to malarial fever to "decay" in the liver and kidneys and also to give "new life to nerves"! In this era, being fat was considered a sign of good health, and Grove's Tasteless Chill Tonic claimed to make "children and adults as fat as pigs."

When there was finally proof that germs spread disease, medicine began to change very quickly. When anesthesia was developed, it meant that complicated internal surgical procedures could follow. Before 1846, when the first dramatic public demonstration of surgery without pain took place, only the foolishly brave or those who thought they were going to die anyway underwent the knife. Dentistry was also becoming a true healing science instead of a torture practiced by amateurs.

By the end of the century, medical training included microscope and laboratory work. X-rays, discovered in 1895, were being used, making diagnosis and surgery even more accurate, and medical practice began to make huge strides toward modern techniques.

THOMAS EDISON AND HIS MOVIE MACHINES

Thomas Alva Edison (1847–1931), who invented the carbon microphone, the phonograph, and the electric light bulb, gave America its motion pictures as well. Although a number of movie companies developed about the same time, Edison's was the one that lasted.

Edison's Greatest Marvel: The Vitascope.
El gran portento de Edison: el Vitascope. *1896.*

THOMAS EDISON Y LAS MAQUINAS DE HACER PELICULAS

Thomas Alva Edison (1847–1931), que inventó el micrófono, el fonógrafo y la bombilla eléctrica, también proporcionó a los Estados Unidos las películas de cine. Aunque un gran número de compañías cinematográficas se crearon al mismo tiempo, la fundada por Edison fue la que más duró.

Usando la nueva película de celuloide revestido que había creado George Eastman para la máquina fotográfica Kodak, el

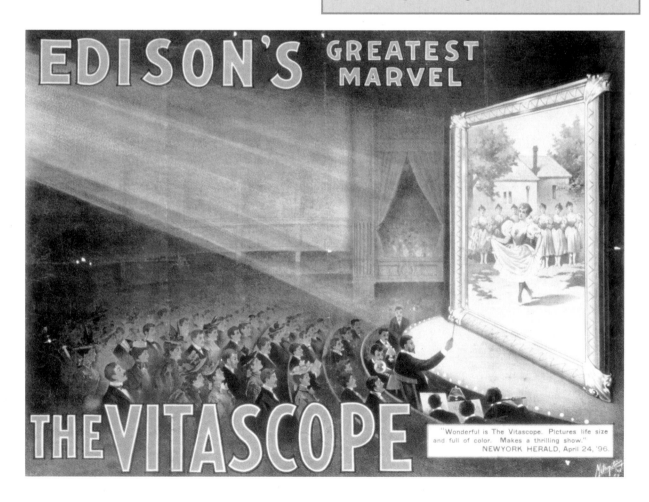

brillante Edison inventó primero su propia cámara para tomar fotografías, y después perfeccionó el Kinetóscopo para que se pudieran ver las imágenes. El público impaciente podía acercar sus ojos a la mirilla para ver cómo las imágenes, exhibidas en una banda continua, iban pasando en orden sucesivo. En 1893 la primera película patentada con derechos de autor—*El estornudo de Fred Ott* (Fred Ott's Sneeze)—se rodó en el laboratorio de Edison en Nueva Jersey. Y en 1896, Edison creó un aparato con el que se inició la afición estadounidense por el cine. Su nuevo *Vitascope* podía proyectar las imágenes sobre cualquier superficie blanca de cierta extensión, de modo tal que muchas personas podían ver la película al mismo tiempo.

▼

SE COMEN Y SE BEBEN COSAS NUEVAS

Durante la Guerra Civil se desarrollaron formas nuevas de conservación y de empaque, a fin de proveer de alimento a los soldados de un modo más eficiente. Así comenzó la transición de productos genéricos y caseros a artículos comerciales y de marca, como la Leche Condensada Borden, la Harina de Cereales Hecker y las Sopas Campbell, que invadieron el mercado estadounidense, especialmente después de la guerra. Con una gama más variada de alimentos a su disposición, las personas descubrieron que podían comer cosas diferentes en cada comida —no había que atenerse más al mismo menú

Using George Eastman's new coated celluloid film developed for the Kodak box camera, the brilliant Edison first invented his own camera to take pictures, then perfected the Kinetoscope so that people could view the images. Eager customers put their eyes to the peephole and saw the pictures, which were on a continuous band of film, move in sequence. In 1893, the very first copyrighted motion picture—*Fred Ott's Sneeze*—was made in Edison's laboratory in New Jersey. And in 1896, Edison developed a machine that began America's love affair with going to the movies. His new Vitascope could project the images onto any large white surface so that many people could see the pictures at the same time.

▼

NEW THINGS TO EAT AND DRINK

During the Civil War, new forms of preservation and packaging were developed in an attempt to supply food to the soldiers more efficiently. This began the transition from homemade and generic products to commercial and brand-name items, such as Borden's Condensed Milk, Hecker's Farina, and Campbell's Soups, which spread throughout the American marketplace, especially after the war. With this wider range of available foodstuffs, people discovered they could eat different things for each meal—no longer did breakfast have the same menu as lunch and dinner.

In 1886, as this new commercial marketplace was thriving, an Atlanta

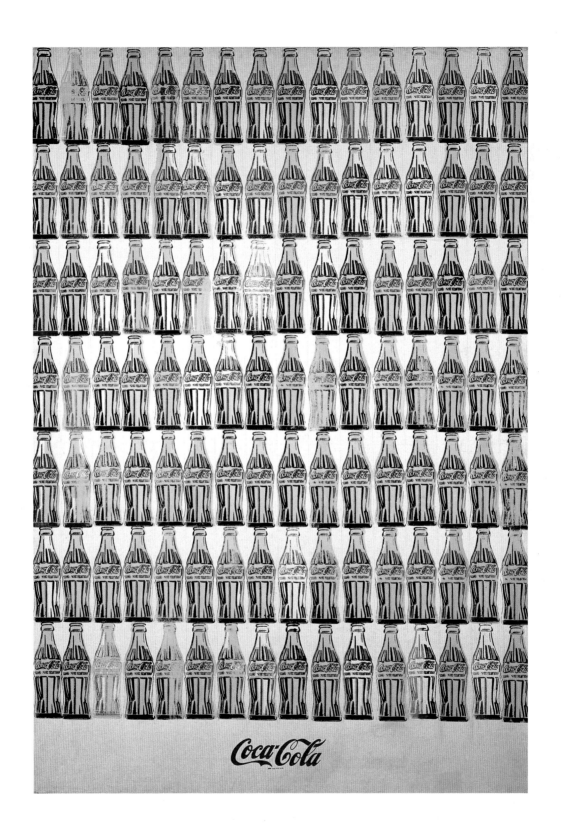

para el desayuno, el almuerzo y la cena.

En 1886, cuando este nuevo mercado comercial estaba en su apogeo, un farmacéutico de Atlanta formuló una receta secreta para un remedio contra el dolor de cabeza, y procedió a dispensarla localmente en su fuente de soda como bebida no alcohólica. La Coca-Cola fue embotellada diez años después y se vendió primero a lo largo del Río Misisipí y más adelante en todo el país. En un acto triunfal de la habilidad estadounidense para el comercio y la propaganda, la bebida se ha convertido en uno de los productos más difundidos de los Estados Unidos, y es instantáneamente reconocida en cualquier lugar del mundo.

▼

UN PAIS DE INMIGRANTES

"…Dadme vuestros cansados, vuestros pobres, vuestras masas apiñadas que ansían respirar libres…
Yo elevo mi antorcha junto a la puerta dorada."
Emma Lazarus, "El nuevo coloso", 1883, inscripción en la base de la Estatua de la Libertad

Más que cualquier otro, los Estados Unidos es un país de inmigrantes. Desde los primeros habitantes de América del Norte que llegaron del Asia en lenta migración a través de un puente terrestre, gentes de todas partes del mundo

Andy Warhol. **Green Coca-Cola Bottles. Botellas verdes de Coca-Cola.** *1962.*

pharmacist formulated a secret recipe for a headache remedy, which he then dispensed locally as a soft drink at his soda fountain. Coca-Cola was bottled a decade later and first sold along the Mississippi River and then throughout the entire country. In a triumph of American business skill and advertising, the beverage has become one of the most far-reaching of all American products, instantly recognized the world over.

▼

A NATION OF IMMIGRANTS

"…'Give me your tired, your poor
Your huddled masses yearning to breathe free…
I lift my lamp beside the golden door!'"
Emma Lazarus, "The New Colossus," 1883, inscribed on the base of the Statue of Liberty

More than any other, the United States is a nation of immigrants. From the first inhabitants of North America who came in a slow migration across a land bridge from Asia, people from around the globe have constantly joined those already here. Spanish explorers, Pilgrim settlers, French fur trappers, Africans brought as slaves, Irish fleeing hunger, Europeans heading for lives free from persecution, Latin Americans

and Asians looking for economic opportunity—all have arrived.

After the first few centuries, when the entire continent was rural and land in the territories was there for the taking, most immigrants stopped where they entered. They usually crowded into cities along the coasts, joining family members or others with similar backgrounds.

By the mid-nineteenth century large groups of people began coming at one time. When the potato crop failed in Ireland in 1845, more than a million Irish landed over the next few years; in the 1850s, thousands of Chinese workers were recruited to help build the transcontinental railroad. As the Northeast became industrialized, many new arrivals went to towns with factories.

Before the end of the century, most immigrants were from northern Europe, but in the astonishing wave of 8 million that came in a single decade between 1900 and 1910, most were from southern and eastern Europe. More recently, many hail from Asia and Latin America.

Often more people want to come than the government feels the country can accommodate, so it has not always been easy to gain entry. Over the years, there have been laws controlling immigration— by either outright exclusion of certain groups or quotas putting a limit on those from a particular nation or geographic area. Although the exclusions have not always been fair, America has been a haven from persecution, whether economic, political, or religious. And it is a place

han ido uniéndose constantemente a las ya establecidas. Los exploradores españoles, los colonos peregrinos, los franceses cazadores de pieles, los africanos que llegaron como esclavos, los irlandeses que huían del hambre, otros europeos que deseaban vivir libres de persecuciones, los latinoamericanos y los asiáticos en busca de oportunidades económicas—todos han llegado hasta aquí.

Después de los primeros siglos, cuando todo el continente era rural y la tierra se ofrecía a quien la quisiera, la mayoría de los inmigrantes se quedó en el lugar al cual había llegado. Se agruparon generalmente en ciudades cerca de las costas, uniéndose a familiares o a personas de origen similar. A mediados del siglo XIX grandes grupos comenzaron a llegar al mismo tiempo. En los años siguientes al fracaso de la cosecha de papas de Irlanda en 1845, llegaron más de un millón de irlandeses; en la década de 1850 se reclutó a miles de obreros chinos para ayudar a construir el ferrocarril transcontinental. A medida que el noreste fue industrializándose, muchos recién llegados se instalaron en ciudades fabriles.

Antes de finales de siglo, la mayor parte de los inmigrantes procedía de Europa del norte, pero de la apabullante ola de 8 millones que llegó en los diez años comprendidos entre 1900 y 1910, la mayoría era de Europa del este y del sur. Y en épocas más recientes muchos proceden de Asia y de Hispanoamérica.

A menudo el número de personas que quiere inmigrar es más alto que el que, según el gobierno, el país puede recibir; por eso el acceso no ha sido siempre fácil. Con el correr de los años, se han hecho leyes para controlar la inmigración—ya sea mediante la exclusión de

ciertos grupos, o por la imposición de cuotas que limitan el número de nativos de un país o de una región geográfica en particular. Aunque estas exclusiones no siempre han sido justas, los Estados Unidos han sido un refugio contra la persecución, sea económica, política o religiosa. Y es un lugar donde es posible comenzar una nueva vida—como estadounidense.

where it is possible to start life anew—as an American.

George Bellows. **Cliff Dwellers. Moradores de los barrancos.** *1913.*

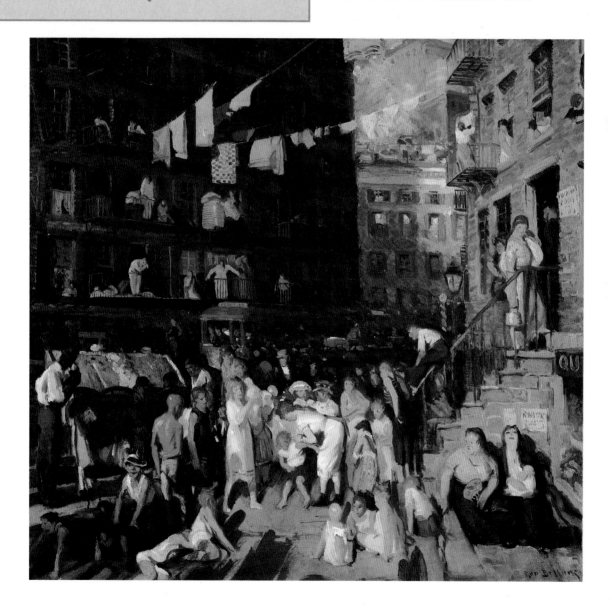

THE WRIGHT BROTHERS AND THE FIRST FLIGHT

On December 17, 1903, Orville and Wilbur Wright—dressed in suits and ties—completed the first manned flight of a powered aircraft in history. Taking turns at the controls and lying down at the center of the lower wing next to a gasoline engine, they flew their propeller-driven

Harvey Kidder. **Orville Wright's First Powered Flight, Kitty Hawk, North Carolina.
El primer vuelo a motor de Orville Wright, Kitty Hawk, Carolina del Norte.** *1962.*

LOS HERMANOS WRIGHT Y EL PRIMER VUELO EN AVION

El 17 de diciembre de 1903, Orville y Wilbur Wright—vestidos de traje y corbata—realizaron el primer viaje de la historia en una aeronave tripulada. Turnándose en el comando y acostándose al lado de un motor a gasolina en el medio del ala inferior de la nave, en esa fecha levantaron vuelo cuatro veces en su biplano impulsado a hélice. Esto tuvo lugar cerca de Kitty Hawk, en Carolina del Norte. Cada vuelo tuvo una duración de sólo 12 segundos, excepto el cuarto, que duró 57 segundos y en el cual la nave se desplazó 852 pies. Aunque esto no

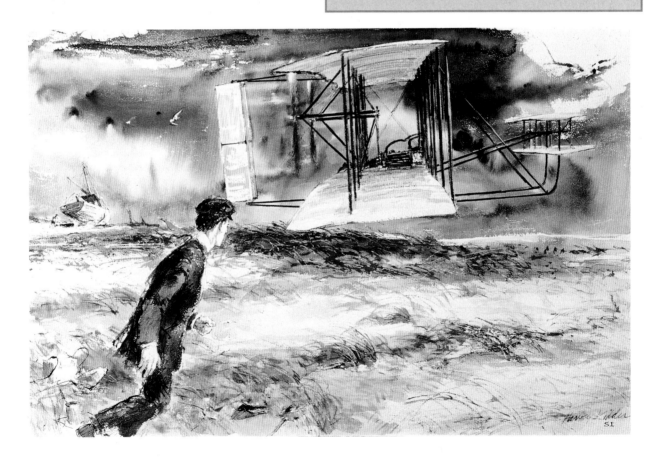

parezca ahora un logro digno de mención, estos cortos vuelos marcaron el comienzo de la era de la aviación. (En ese mismo año, el primer viaje automovilístico a través del continente llevó 63 días.)

Los hermanos inventores, que habían construido el biplano en su tienda de bicicletas en Dayton, Ohio, dieron a conocer su emocionante hazaña en un sencillo telegrama:

CUATRO VIAJES EXITOSOS JUEVES MAÑANA TODOS CONTRA VIENTO VEINTIUNA MILLAS VELOCIDAD DESPEGAMOS SOLO CON PODER MOTOR VELOCIDAD PROMEDIO EN AIRE TREINTAIUNA MILLAS EL MAS LARGO 57 SEGUNDOS INFORMESE PRENSA EN CASA PARA NAVIDAD.

▼

LA PRIMERA GUERRA MUNDIAL

Desde 1914 hasta 1918, el mundo estuvo envuelto en un sangriento conflicto que se conoció más tarde bajo el nombre de la Primera Guerra Mundial.

La guerra había estallado en Europa a consecuencia de la cuestiones nacionalistas y territoriales locales, pero la mayor parte del mundo occidental se vio finalmente envuelto en ella. A medida que más naciones fueron tomando parte, se formaron dos bandos: las potencias aliadas, constituidas por Gran Bretaña, Francia, Rusia, Servia y Bélgica, en contra de las potencias centrales, compuestas

biplane four times that day near Kitty Hawk, North Carolina. One flight lasted only 12 seconds, the fourth—with the aircraft traveling 852 feet—57 seconds. Although this may now seem a modest accomplishment, these short flights signaled the beginning of the age of aviation. (In this same year, the first transcontinental automobile crossing took place in 63 days.)

The inventor brothers, who had built the aircraft in their Dayton, Ohio, bicycle shop, announced their thrilling feat with a simple telegram:

SUCCESS FOUR FLIGHTS THURSDAY MORNING ALL AGAINST TWENTY-ONE MILE WIND STARTED FROM LEVEL WITH ENGINE POWER ALONE AVERAGE SPEED THROUGH AIR THIRTY-ONE MILES LONGEST 57 SECONDS INFORM PRESS HOME CHRISTMAS.

▼

WORLD WAR I

From 1914 to 1918, the world was engaged in a bloody conflict that was later called World War I.

War had broken out in Europe over local nationalistic and territorial issues, but eventually most of the Western world was drawn in. As more and more nations became involved, two sides formed: the Allies, consisting of Great Britain, France, Russia, Serbia, and Belgium, against the Central Powers, formed by Germany, Austria-Hungary, and Turkey.

United States President Woodrow Wilson desperately wanted America to remain

neutral and tried to work out a plan for a peaceful settlement. But in 1917, when German submarine warfare threatened American freedom of movement on the seas, the United States declared war on Germany and entered on the side of the Allies.

The war was savage. On land, it was fought mostly in trenches dug deep into the ground. New and brutal technology—machine guns, tanks, barbed wire, and

(opposite/del lado opuesto) Dodge Macknight.
Flags, Milk Street, Boston.
Banderas en la calle Milk, Boston. *1918.*

James Montgomery Flagg. **I Want You!**
¡Te necesitamos! *1917.*

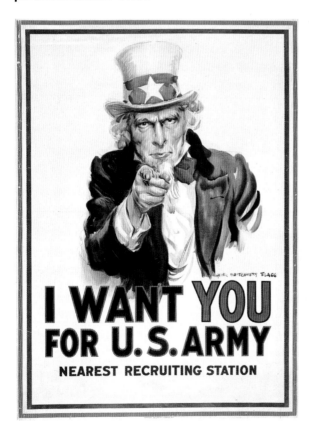

por Alemania, Austria-Hungría y Turquía.

El presidente de los Estados Unidos, Woodrow Wilson, desesperadamente quería que el país se mantuviera en una posición neutral e intentó elaborar un plan para llegar a una solución pacífica. Pero en 1917, cuando un submarino de guerra alemán amenazó la libertad de movimiento de los Estados Unidos en los mares, el país declaró la guerra a Alemania e ingresó al conflicto del lado de los Aliados.

La guerra fue salvaje. En tierra se luchó principalmente en trincheras. Una nueva tecnología brutal—ametralladoras, tanques, alambrados de púa y gases venenosos—añadió un elemento de terror al combate. La aviación estaba aún en su infancia, y al comienzo de la guerra los Estados Unidos contaban con menos de 100 aeroplanos. Destartalados y difíciles de manejar, se usaban más para observar que para bombardear. Se diseñaron rápidamente nuevos modelos para el combate, a los que se lanzaba a la lucha sin siquiera probarlos. Una vez en acción, los pilotos volaban tan cerca del enemigo, que podían ver con toda claridad la cara de los aviadores contra los que disparaban. Ninguno tenía paracaídas, y cuando los aviones eran derribados, se caían como piedras. Aunque estos aeroplanos no tuvieron mucho que ver con el resultado de la guerra, fueron muchas las legendarias historias románticas de grandes "ases" voladores: historias de hombres como Eddie Rickenbacker, un ex corredor de carreras de automóviles y el máximo as de los Estados Unidos, que había logrado 26 impactos certeros contra el enemigo.

Finalmente, el 11 de noviembre de 1918—

poison gas—added terror to combat. Aviation was still in its infancy, and the United States began the war with fewer than 100 planes. Rickety and hard to fly, they were used more for observation than for bombing. New models were quickly designed as fighters and rushed into combat without testing. When they fought, pilots were so close to the enemy that they could clearly see the faces of the aviators they were firing on. No one had a parachute, and when planes went down, they dropped like stones. Although these aircraft had little influence on the outcome of the war, legendary romantic tales of great flying "aces" abounded: stories of men like Eddie Rickenbacker, a former race-car driver and America's top ace, with 26 enemy hits.

Finally, on November 11, 1918—at "the eleventh hour of the eleventh day of the eleventh month"—the fighting stopped and an armistice was signed between the victorious Allies and the defeated Central Powers. The war proved to be one of the most gruesome in history: in all, some 10 million soldiers were killed and 20 million wounded. Of the 900,000 American troops, 130,000 were killed and 200,000 wounded—in only 20 months of combat.

The cease-fire was followed by the Treaty of Versailles, which set new borders for many European nations. Germany, Russia, Austria-Hungary, and Turkey were no longer major empires. Russia had had its own astounding revolution and became the Union of Soviet Socialist Republics. And the United States moved into a position as a major world power.

▼

a "la undécima hora del undécimo día del undécimo mes"—la lucha cesó y se firmó un armisticio entre los Aliados victoriosos y las vencidas Potencias centrales. La guerra fue una de las más horrendas de la historia: en total habían resultado muertos unos 10 millones de soldados y 20 millones habían sido heridos. De los 900,000 soldados de los Estados Unidos, 130,000 resultaron muertos y 100,000 heridos en sólo 20 meses de combate.

Al cese del fuego lo siguió el Tratado de Versalles, por el cual se establecían nuevas fronteras para muchas naciones europeas. Alemania, Rusia, Austria-Hungría y Turquía dejaron de ser grandes imperios. Rusia había tenido su propia asombrosa revolución, y se había convertido en la Unión de Repúblicas Socialistas Soviéticas. Y los Estados Unidos ascendieron a una posición de gran importancia como potencia mundial.

▼

LA ATRACCION DE LOS CAMINOS

Tal vez no haya ningún otro lugar del mundo en que el automóvil y la atracción del camino hayan formado parte de la mitología del país tanto como en los Estados Unidos. En 1908, cuando Henry Ford comenzó a producir en masa su modelo T negro, descapotado y de cuatro puertas, a un costo de 850 dólares, había pocos caminos buenos. En 1916 el Sur de California hacía alarde de 3.736 millas de carreteras nuevas y se daba a sí mismo el nombre de "Paraíso de los automovilistas". En 1925, el precio del automóvil de Ford había bajado a 290 dólares. Ese año había más de 13 millones de automóviles en el país (y sólo 2 millones de

AMERICANS TAKE TO THE ROADS

Perhaps nowhere else has the automobile and the lure of the open road been so much a part of a nation's mythology as in America. In 1908, when Henry Ford began mass-producing his $850 black, four-door, open-topped Model T, there were few good roads. By 1916, Southern California boasted 3,736 miles of new highways and called itself the "Motorists'

(overleaf/al dorso) John Baeder. **The Magic Chef. El cocinero mágico.** *1975.*

Edward Hopper. **Gas. Gasolina.** *1910.*

radios) y se los consideraba una necesidad.

En la década de los 30, Ford ya había producido 15 millones de Modelos T antes de abandonar su producción, la gasolina era barata y se habían construido miles de millas de buenos caminos. Los Estados Unidos tenían una población de 123 millones de habitantes, y una persona de cada cinco tenía automóvil. El paisaje estadounidense, y la psique del país, habían cambiado para siempre.

▼

LA ERA DEL JAZZ

Al terminar la Guerra Mundial, un nuevo sentimiento de euforia se extendió por el país. Llamados "Los estrepitosos veinte" o "La era del jazz", los años 20 en los Estados Unidos simbolizaron todo lo que estaba en apogeo o a favor del progreso en el mundo. Algunos individuos cosechaban los frutos de su nueva riqueza, y se podía gozar del tiempo libre por primera vez en la historia.

Ya previamente, en 1919, en un intento por contener lo que algunos consideraban una manera de comportamiento inmoral, se había aprobado la Ley de Prohibición por la que se proscribían las bebidas alcohólicas en todo el país. Desafortunadamente, los pistoleros y sus

Romare Bearden. **Show Time.**
From the Blues series.
La hora del espectáculo.
De la serie de los "blues." 1974.

Paradise." By 1925, the price of Ford's car had dropped to $290. In that year there were over 13 million autos in the nation (compared to 2 million radios), and they were considered a necessity.

By the 1930s, Ford had already produced 15 million Model Ts before discontinuing it, gas was cheap, and thousands of miles of roads had been built. The United States had 123 million people, and one in five owned a car. The American landscape—and the American psyche—had been changed forever.

▼

THE JAZZ AGE

The Great War was over and a new sense of euphoria swept the nation. Called the Roaring Twenties or the Jazz Age, the 1920s in America symbolized all that was booming and forward-looking in the world. Individual Americans reaped the benefits of their new wealth, and, for the first time in history, people had leisure time.

As early as 1919, in an attempt to stem what some perceived as a tide of immoral behavior, the Prohibition Act was passed, outlawing alcoholic beverages throughout the nation. Unfortunately, gangsters and others got into the business of "bootlegging" and supplied the banned substance. Speakeasies, private nightclubs that served liquor, opened and behavior continued as before.

Jazz—also known as blues, ragtime, Dixieland, and boogie-woogie—was played and listened to everywhere in the United States. This passionate, distinctly American form of music with its origins in the rhythms

of Africa had developed about 1900 from church spirituals and old work songs of the slaves in the South. After World War I, some 2 million African-Americans moved from the rural South to the industrial cities of the North in what is called the Great Migration. They were following the dream of finding a good job, although they were still barred from most labor unions. Many settled in New York City's Harlem, which had attracted a remarkable group of talented people. In this sparkling period during the 1920s known as the Harlem Renaissance, an unprecedented

Miguel Covarrubias. **Lindy Hop.** *1936.*

pandillas se metieron en la producción, la distribución y la venta ilícita de alcohol, administrando la sustancia proscrita. Se abrieron tabernas clandestinas—clubes nocturnos privados donde se servía alcohol—y todo continuó como si nada.

El jazz—conocido también por los nombres de *blues, ragtime, dixieland* y *boogie-woogi*—se tocaba y oía en todas partes del país. Esta forma de música llena de pasión, tipicamente estadounidense pero cuyos orígenes se remontaban a los ritmos africanos, había surgido cerca de 1900 basada en los espirituales religiosos y las viejas canciones laborales de los esclavos del Sur. Después de la Primera Guerra Mundial, cerca de dos millones de afroamericanos emigraron del Sur agrícola a las ciudades industriales del Norte en lo que se llamó la Gran migración. Soñaban con encontrar un buen trabajo, aunque todavía se los excluía de la mayoría de los sindicatos. Muchos se establecieron en Harlem, en la ciudad de Nueva York, que había atraido un notable grupo de gente de talento. En el burbujeante período de los años 20, conocido como el Renacimiento de Harlem, una sofisticada producción sin precedentes, tanto de música como de arte y literatura, brotaba del lugar. La era del jazz se expandió a Europa, y la primera manifestación artística verdaderamente estadounidense influyó en la música de todo el mundo.

Las mujeres obtuvieron el derecho al voto en 1920 con la ratificación de la Decimonove-na Enmienda de la Constitución, que afirma-ba que el "derecho de los ciudadanos [...] al voto no podrá ser negado [...] por razones de

sexo." La nueva mujer moderna, llamada "flapper" (jovencita descocada), vestía faldas que apenas le cubrían las rodillas, tenía el cabello corto y bailaba el Charleston—un comportamiento que no se hubiera podido concebir pocos años atrás.

En una economía de expansión, había más de 2 millones de aparatos de radio en los Estados Unidos a fines de la década de los veinte, en comparación con los 10,000 que existían unos pocos años antes. En Hollywood se estaban produciendo películas tan populares como *El cantante de jazz*; Duke Ellington formó una orquesta que actuó por cinco años seguidos en el Cotton Club de Harlem; Babe Ruth tuvo un récord de 60 jonrones en una temporada; Charles Lindbergh hizo un vuelo solitario y sin escalas a través del Atlántico; la compañía Ford lanzó al público el 15 millonésimo automóvil modelo T antes de abandonar su producción.

Los veinte, que fueron años de prosperidad—libres y sin responsabilidades—pero también de exceso, dieron paso a los sombríos días de la Depresión.

▼

HOLLYWOOD, FABRICA DE SUEÑOS

Hollywood, la fábrica de sueños de los Estados Unidos, ocupa un lugar real en Los Ángeles, California, y un lugar mítico en el corazón de todos los estadounidenses.

output of sophisticated music, as well as art and literature, came from this neighborhood. The Jazz Age spread to Europe, and America's first true original art form influenced music everywhere.

Women won the right to vote in 1920 with the ratification of the Nineteenth Amendment to the Constitution, which stated that the "right of citizens…to vote shall not be denied…on account of sex." The new modern woman, called a flapper, wore fashionable knee-length skirts, had short hair, and danced the Charleston—behavior unthinkable just a few years earlier.

In an expanding economy, by the late 1920s there were more than 2 million radios, up from 10,000 a few years earlier; Hollywood was producing such popular motion pictures as *The Jazz Singer*; Duke Ellington formed a band that began a five-year run at the Cotton Club in Harlem; Babe Ruth hit a record 60 home runs in one season; Charles Lindbergh flew solo nonstop across the Atlantic; before ending production on it, the Ford Motor Company brought out its 15-millionth Model T.

The twenties were freewheeling years of prosperity before they spiraled out of control, to be followed by the bleak days of the Depression.

▼

HOLLYWOOD, FACTORY OF DREAMS

Hollywood—America's factory of dreams—is a real place in Los Angeles, California, and a mythical place in the hearts of Americans.

At the beginning of the twentieth century,

the very early years of movie-making, the center for the industry was in New York, but the shift to California came soon after. One reason for the change of location was California's good weather, especially important since most film had to be shot outdoors in bright light and studios didn't yet exist. Hollywood became the film capital of the nation, and movies produced there began to fix the perception of America for itself and for the world. Stars such as Charlie Chaplin, Buster Keaton, Mary Pickford, and Lillian Gish became as familiar as family to millions, who saw them on the screen and read about them in the new fan magazines.

As the automobile became commonplace, people in rural areas could easily go to town for entertainment, and the age of the movie palace began. Everyone wanted to go to the picture show, and at the height of its popularity, between 1930 and 1950, about 65 percent of the entire American population went to the movies *every* week. They went to cool off in the newly air-conditioned theaters, they went to see double features (two movies for the price of a single ticket), they went to follow the weekly serial (ongoing stories continued in installments from week to week)—they saw a past that never was in Westerns and grand history epics and they saw a future that wouldn't happen in science-fiction and fantasy films. But they always went to see things they hadn't seen before and to learn things they didn't know. At its peak, the film industry's gross income reached $2 billion in a single year.

All that changed in the 1950s, when television became readily available and

A principios del siglo XX, cuando recién se comenzaban a hacer películas, el centro de la industria del cine estaba en Nueva York, pero su desplazamiento a California no se hizo esperar mucho. Una importante razón para el cambio fue el clima espléndido de California, ya que la mayor parte de las películas debían rodarse en exteriores a la luz del sol, y los estudios todavía no existían. Hollywood se convirtió en la capital cinematográfica de la nación, y las películas producidas allí comenzaron a darles a los Estados Unidos una imagen de sí mismos ante sus ojos y ante los del mundo entero. Estrellas como "Carlitos" Chaplin, Buster Keaton, Mary Pickford y Lilian Gish estaban tan cerca de los millones de personas que las veían en la pantalla y leían de sus aventuras y desventuras en las recién creadas revistas de cine, que era como si fueran parte de la familia.

A medida que el automóvil se iba haciendo más popular, la gente de las zonas rurales podía ir cada vez más frecuentemente a la ciudad en busca de entretenimiento, y así comenzó la era de las grandes salas cinematográficas. Todos querían ver las películas y en la cumbre de su popularidad, entre 1930 y 1950, cerca del 65% de la población de los Estados Unidos iba al cine todas las semanas. Iban a refrescarse en las nuevas salas con aire acondicionado, iban a ver un programa doble (dos películas al precio de una), iban a seguir las series semanales (historias que se continuaban en

Red Grooms. **Somewhere in Beverly Hills. En algún lugar de Beverly Hills.** *1966–76.*

people stayed home in front of the set instead of going to the movies. By 1968 only about 10 percent of all Americans went to the movies each week, and there were predictions of a dying industry. But only a few years later, films thrived once more and profits came anew with the wide circulation of American movies abroad and, more recently, with the popularity of viewing films at home.

▼

THE GREAT DEPRESSION

In 1929, there were almost 123 million people in the United States. The first Academy Awards were handed out, Clarence Birdseye introduced frozen foods, the Saint Valentine's Day Massacre of gangsters took place in Chicago—and the boisterous Roaring Twenties were over.

The economy was bad and getting worse. The crash of the New York stock market, in which thousands of investors lost all their

segmentos semana a semana) y se volvían así testigos de un pasado que no había existido realmente en las películas del oeste y en las grandes épicas históricas, y de un futuro que nunca iba a llegar en las películas fantásticas y de ciencia ficción. Pero siempre seguían yendo, para ver lo que nunca habían visto antes y para aprender lo que no sabían. En su momento cumbre, los ingresos brutos de la industria cinematográfica alcanzaron los 2 mil millones de dólares en un solo año.

Todo eso cambió en los años 50, cuando la televisión llegó a estar al alcance de todos, y la gente se quedaba en casa frente al televisor en lugar de salir para ir al cine. Hacia 1968, sólo cerca de 10 por ciento de los estadounidenses iban al cine todas las semanas y se predecía que la industria no iba a durar mucho. Pero sólo unos años más tarde, la industria del cine prosperó nuevamente, y las ganancias volvieron a resurgir gracias a la amplia difusión de películas de los Estados Unidos en el extranjero y, más recientemente, debido a la moda de ver películas en el hogar.

▼

LA GRAN DEPRESION

En 1929 había casi 123 millones de personas en los Estados Unidos. Ese año se hizo entrega por primera vez de los Premios de la Academia, Clarence Birdseye presentó al público las primeras comidas congeladas, la masacre del Día de San Valentín tuvo lugar en Chicago—y los bulliciosos y estrepitosos años veinte llegaron a su fin.

La economía andaba de mal en peor. La

quiebra de la bolsa de valores de Nueva York, en la que miles de inversores perdieron todo su dinero, fue resultado de una mala política económica. Había sido un período de créditos fáciles y de especulaciones imprudentes.

En los Estados Unidos había habido otras depresiones, pero ninguna había tenido la misma intensidad que tuvo ésta. En 1933, el número de personas sin empleo pasó de una estimación optimista de un 25 por ciento de la fuerza laboral a una pesimista de un 50 por ciento. Esto ocurrió en una época en la que no existía ni el seguro de desempleo ni un

money, was the result of economic policies gone wrong. It had been a period of easy credit and foolish stock speculation.

There had been depressions in America before, but none so bad as this. By 1933, the number of unemployed went from an optimistic estimate of 25 percent of the work force to a pessimistic 50 percent. This happened in a period with no unemployment

Isaac Soyer. **Employment Agency. Agencia de empleos.** *1937.*

insurance, no welfare system, and no bank deposit insurance. Businesses failed, banks closed, and many people went hungry. Most city workers had no farms to go to where they could at least survive by growing their own food.

In his March 4, 1933, inaugural address, newly elected President Franklin Delano Roosevelt told a devastated nation that "the only thing we have to fear is fear itself...." His New Deal policies of creating large public projects put thousands back to work, and government subsidies provided some measure of financial assistance, although the effect on the economy seemed agonizingly slow. The Depression spread to Europe and the rest of the world, and the economy of the United States did not truly recover until the 1940s, when wartime spending turned it around.

▼

FARMLAND TURNS TO DUST

In the early 1930s, during the worst of the Great Depression, thousands of farmers in the Plains states were forced to abandon their homes, their farms, and their livelihood. In the previous decade, they had been doing well. They had produced abundant crops and their farms thrived, but in an attempt to supply the needs of a

sistema de seguro social, y en la que tampoco estaba asegurado el dinero depositado en los bancos. Los comercios se declararon en bancarrota, los bancos cerraron, y muchas personas padecían de hambre. La mayoría de los trabajadores urbanos no tenían ningún lugar en el campo adonde ir, y así por lo menos sembrar algo con qué alimentarse.

En su discurso inaugural del 4 de marzo de 1933, Franklin Delano Roosevelt, recién elegido presidente, le dijo a una nación empobrecida: "lo único que debemos temer es el miedo mismo. [...]" Su política del "New Deal" (Nuevo Pacto) hizo posible, por medio de la creación de grandes obras públicas, que miles de personas pudieran volver a tener trabajo. Al mismo tiempo los subsidios gubernamentales también contribuían a proveer cierto grado de ayuda financiera, aunque el efecto de todas estas medidas en la economía se manifestaba con una lentitud angustiosa. La Depresión se extendió a Europa y al resto del mundo, y la economía de los Estados Unidos no se recuperó totalmente hasta los años 40, cuando los gastos de guerra invirtieron el proceso.

▼

LA TIERRA FÉRTIL SE CONVIERTE EN POLVO

A principios de la década de los 30, durante la peor parte de la Gran Depresión, miles de agricultores en los estados de la zona de los llanos se vieron obligados a dejar sus casas, sus granjas y sus medios de vida. En la década anterior no lo habían pasado mal. Habían producido

Thomas Hart Benton. **Cradling Wheat. Segando trigo.** *1938.*

abundantes cosechas y sus granjas habían prosperado, pero al tratar de satisfacer las necesidades de un público exigente habían agotado la tierra. Durante los tiempos de prosperidad, se había prestado muy poca atención a la rotación de los cultivos y a la conservación del suelo. Se habían arrancado árboles para dar más espacio a la lucrativa tierra de cultivo. Y, como otros, los granjeros habían pedido dinero prestado, pensando que los buenos tiempos durarían.

Pero no se prolongaron. Después de la quiebra de la bolsa de valores en 1929, los

clamoring public, they had overworked the land. During the boom times, scant attention had been paid to crop rotation or soil conservation. Trees had been uprooted to give more space to profitable farmland. And, like other people in the United States, farmers had borrowed money, assuming that the good times would last.

But they didn't. After the stock market

William Gropper. **Migration. Migración.** *1932.*

crash of 1929, farmers, along with everyone else, faced economic hard times. Crop prices dropped, and many farms were foreclosed. Then enormous dust storms created by drought and winds swept through the land, making it uninhabitable and unworkable. Most of the livestock died and the machinery was rendered unusable. By 1934, the Dust Bowl—a name that only hints at the bleakness—extended over some 25,000 square miles of land, from Texas to North Dakota. In a forced migration under heavy clouds of uprooted soil, farmers and their families, many in beaten-up cars, fled west

granjeros, como los demás ciudadanos, se enfrentaron con penurias económicas. Los precios de los productos bajaron y muchas granjas perdieron sus hipotecas. Enormes tormentas de polvo creadas por la sequía y los vientos, arrasaron la tierra y la hicieron incultivable e inhabitable. La mayor parte del ganado murió y la maquinaria quedó arruinada. Hacia 1934 el "Dust Bowl" (Cuenco de Polvo)—un nombre que apenas insinúa la desolación que existía—abarcaba unas 25.000 millas cuadradas y se extendía desde Texas hasta Dakota del Norte. En una migración forzosa, bajo pesadas nubes de polvo, los granjeros y sus familias, muchos en destartalados automóviles, huyeron hacia el oeste en busca de trabajo. La mayoría vivió

por años en la pobreza, y muchos de ellos no se recuperaron nunca.

▼

MÁQUINAS POR TODAS PARTES

Después de la Primera Guerra Mundial, los estadounidenses empezaron a enamorarse de la tecnología, la ciencia y la industria modernas, y de todas las máquinas nuevas que iban apareciendo en sus vidas. Los rascacielos y las fábricas, los automóviles y los aviones, la radio y el cine, se convirtieron en los nuevos monumentos y símbolos de los Estados Unidos.

De un modo que los separaba totalmente de Europa, los Estados Unidos comenzaron a definirse a sí mismos por todo lo que fuera nuevo—la electricidad llegaba a casi todas las casas; los diseños para los objetos de uso diario eran funcionales y aerodinámicos; las cocinas y los cuartos de baño ideales eran de acero pulido y se podían limpiar fácilmente; abundaban las carreteras cómodas y los automóviles nuevos.

Entre las dos guerras mundiales, y aún durante la Depresión, cuando la mayoría de la gente sólo podía soñar con una "vida moderna", los estadounidenses estaban adoptando ya la vida del futuro.

▼

hoping to find work. Most lived for years in poverty and some never recovered.

▼

MACHINES EVERYWHERE

After World War I, Americans began falling in love with modern technology, science, and industry and with all the new machines that were showing up in their lives. Skyscrapers and factories, automobiles and airplanes, radios and motion pictures became America's new monuments and symbols.

In a way that truly set it apart from Europe, America began defining itself by things that were new—electricity came to almost every home; designs for everyday objects were functional and streamlined; ideal kitchens and bathrooms were of sleek steel and easily cleaned; comfortable highways and new cars abounded.

Between the world wars, and even through the Depression, when most could only dream of a "modern life," Americans were embracing the future.

▼

(overleaf/al dorso) Diego Rivera. **Detroit Industry.** **La industria de Detroit.** 1932–33.

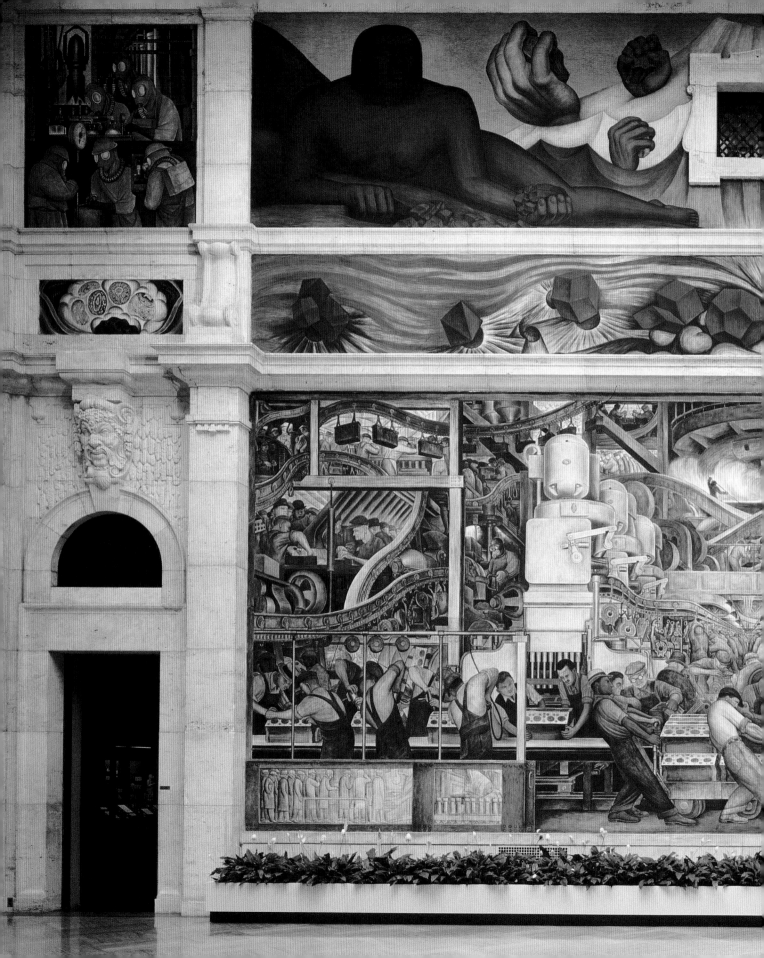

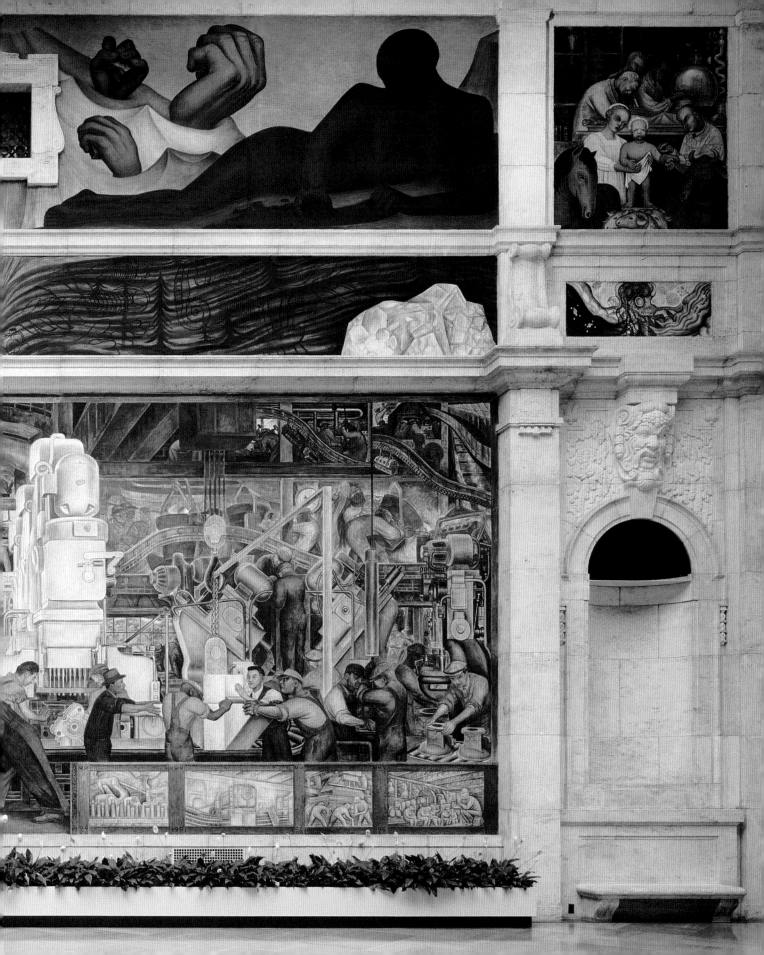

WORLD WAR II

The world's most disastrous war—with 38 million deaths that included many civilians—was fought between 1939 and 1945 by the major powers. For most of the conflict, the two opposing sides were the Allies, with the United States, Great Britain, and the Soviet Union, and the Axis, with Germany, Italy, and Japan.

After World War I and years of economic depression, three totalitarian states—Germany, Italy, and Japan—began aggressive campaigns to expand their power and territory. The second global conflict started when France and Britain, honoring a treaty, declared war on Germany after it invaded Poland.

The United States did not immediately participate, although its factories were used to produce war matériel—President Roosevelt called America the "arsenal of democracy"—and arms and supplies were sent to the Allies in Europe. But when the Japanese, seeking to broaden their economic control in the Pacific, staged a surprise attack on the American naval base at Pearl Harbor in Hawaii on December 7, 1941, the United States entered the war.

Both Japan and Germany had military success until 1942, when the tide began slowly to turn toward the Allies. By this time, Americans at home were rationing gasoline and coffee, both in short supply, and children collected newspapers and tin cans to be reused. The draft age was lowered to 18 from 21. The following year, the purchase of new shoes was limited to three pairs per year to save materials needed for the war effort, and

LA SEGUNDA GUERRA MUNDIAL

La guerra más desastrosa del mundo—con 38 millones de muertos entre los que se incluían muchos civiles—fue la que se desarrolló entre las grandes potencias y tuvo lugar entre 1939 y 1945. Durante la mayor parte del conflicto los dos bandos opuestos eran los Aliados (los Estados Unidos, Gran Bretaña y la Unión Soviética), y el Eje (Alemania, Italia y Japón).

Después de la Primera Guerra Mundial y de los años de depresión económica, tres estados totalitarios—Alemania, Italia y Japón—emprendieron agresivas campañas para extender su poder y su territorio. El segundo conflicto mundial comenzó cuando Francia y Gran Bretaña, cumpliendo con un tratado, declararon la guerra a Alemania después que ésta invadiera a Polonia. Los Estados Unidos no participaron inmediatamente, aunque sus fábricas se usaban para producir material de guerra—el presidente Roosevelt llamó a los Estados Unidos el "arsenal de la democracia"—y se enviaban armas y aprovisionamientos a los Aliados en Europa. Pero cuando los japoneses, intentando expandir su control económico en la zona del Pacífico, atacaron por sorpresa la base naval estadounidense de Pearl Harbor en Hawai el 7 de diciembre de 1941, los Estados Unidos se unieron a la guerra.

Tanto el Japón como Alemania llevaban las de ganar hasta 1942, cuando la suerte

Jolan Gross-Bettelheim. **The Assembly Line. Línea de montaje.** *1943.*

Alfred Owles. **Northrop Black Widow Night Fighter.**
La viuda negra luchadora nocturna de Northrop. *c. 1943.*

6 million women entered the work force.

"Rosie the Riveter" became a symbol of their feeling that "we can do it!" As in all wars when men fight far from home, women filled the jobs left empty by the soldiers, and during this war especially, women were essential to the economy. They worked in factories—particularly those making armaments—and they worked in offices. They also

comenzó a mostrarse favorable para los Aliados. Para ese entonces en los Estados Unidos el pueblo racionaba la gasolina y el café, productos que escaseaban, y los niños juntaban periódicos y envases de latón para volverlos a usar. La edad de reclutamiento se redujo de 21 a 18 años. Al año siguiente, se limitó la compra de zapatos nuevos a tres pares por año a fin de conservar materiales necesarios para la producción de guerra y 6 millones de mujeres ingresaron a la fuerza laboral.

Rosita la remachadora ("Rosie the Riveter") se convirtió en símbolo del

sentimiento femenino: "¡nosotras podemos hacerlo!" Como pasa en todas las guerras, cuando los hombres pelean lejos de sus hogares, las mujeres llenan los puestos que éstos ocupaban, y particularmente durante esta guerra, las mujeres fueron esenciales para la economía. Trabajaron en fábricas —especialmente en las que producían armamentos—y en oficinas. También siguieron haciendo las tareas domésticas y tomando todas las decisiones que tenían que ver con sus hijos y con sus hogares. Y lo hicieron con éxito.

En el frente se combatía en muchas partes: en Rusia, en el norte de África y en toda Europa. Cuando los aliados invadieron Sicilia en 1943, Italia, después de meses de lucha sin cuartel, pidió un armisticio. Los alemanes habían invadido Rusia, pero se los había rechazado a través de Europa oriental y se habían visto obligados a circunscribirse a su propio territorio. Cuando los Estados Unidos se unieron a las fuerzas de los aliados para desembarcar en Normandía, Francia, el 6 de Junio de 1944, los alemanes, que no esperaban el ataque, se replegaron y se rindieron finalmente en mayo de 1945.

Los Aliados continuaron luchando en el Pacífico. En una decisión que todavía hoy tiene ecos controvertidos y angustiosos, el presidente Harry S. Truman ordenó que se usara la bomba atómica, una nueva arma terrible que se había perfeccionado hacía menos de un mes. El 6 de agosto de 1945, una bomba llamada "Niñito" (Little Boy) fue arrojada sobre la ciudad de Hiroshima, después otra más cayó en Nagasaki y las dos ciudades quedaron devastadas en breves

continued to work in the home, making all the decisions concerning their children and those homes. And they were successful.

On the front, the war was being fought in many places: in Russia, North Africa, and throughout Europe. When the Allies invaded Sicily in 1943, after months of tough fighting, Italy asked for an armistice. The Germans had invaded Russia but were pushed back through eastern Europe into their own territory. When Americans joined with the Allied forces to land troops at Normandy in France on June 6, 1944, the Germans,

We Can Do It!
¡Nosotras podemos hacerlo! *1942.*

unprepared for the assault, retreated and finally surrendered in May 1945.

The Allies continued to fight in the Pacific. In a decision that echoes with controversy and anguish to this day, President Harry S. Truman ordered the use of the atom bomb, a terrible new weapon perfected less than a month earlier. On August 6, 1945, a bomb called "Little Boy" was dropped on the city of Hiroshima, then another one on Nagasaki, devastating them both in moments. Japan surrendered on August 14.

The outcome of the war was undoubtedly influenced by America's great industrial might. When the war began in 1939, simple biplanes were still flying, but by war's end, jet planes and guided missiles were in use. Aviation played a major role in war strategy. Bombardments from the air destroyed industrial centers and supply lines and paved the way for land invasion.

After the fighting stopped, the full extent of the horror of Nazi Germany's attempt to destroy Jews—6 million died—and other groups came to light. That, as well as the use of the atom bomb, gave people pause and made them hope that this would be the "war to end all wars." Shortly afterward, on surveying the changed world, English Prime Minister Winston Churchill declared that "an iron curtain has descended over eastern Europe," and the Cold War era began. The United States and the Soviet-dominated Communist nations were now pitted against each other in a struggle for political and economic control that lasted for decades.

▼

momentos. El Japón se rindió el 14 de agosto.

Sin duda el gran poder industrial de los Estados Unidos influyó en el desenlace del conflicto. Al comienzo de la guerra en 1939, los sencillos biplanos volaban todavía, pero al final de la misma se usaban aviones a chorro y misiles teledirigidos. La aviación tuvo un papel importante en la estrategia bélica. Los bombardeos aéreos destruyeron centros industriales y líneas de aprovisionamiento, y prepararon el terreno para la invasión por tierra.

Una vez que la lucha terminó, se pudo apreciar en toda su extensión el horroroso intento por parte de la Alemania nazi de destruir a los judíos (murieron 6 millones) y a otros grupos. Ese hecho, unido al uso de la bomba atómica, dio mucho que pensar y justificó la esperanza de la gente de que ésta fuera una "guerra para terminar todas las guerras". Poco después, al analizar un mundo transformado, el primer ministro británico Winston Churchill dijo: "una cortina de hierro ha descendido sobre la Europa oriental", y así se inició la era de la Guerra Fría. Los Estados Unidos y los países comunistas, dominados por los soviéticos, se enfrentaban ahora en una lucha por el control político y económico que iba a durar décadas.

▼

LA VIDA EN LOS AÑOS 50

Cuando se habla del "sueño americano", se alude generalmente a una versión idealizada de la vida de los años 50. Fue durante ese período de prosperidad de posguerra que muchísimas personas gozaron de confort material y de cierto grado de paz y optimismo.

La década comenzó con una nación de 150

LIFE IN THE 1950s

When people talk about the "American dream," they probably mean an idealized version of life in the 1950s. It was during that period of post–World War II prosperity that many enjoyed material comfort and a measure of calm and optimism.

The decade began with a nation of 150 million people who built 13 million new homes and drove large cars decorated with chrome. They bought 4 million new television sets to watch game shows such as

Robert Bechtel. **'60 T-Bird.**
Ave mítica del año 60. *1967–68.*

Tom Wesselmann. **Still Life Painting, 30.**
Pintura de una naturaleza muerta, 30. *1963.*

"Beat the Clock" and domestic comedies like "The Adventures of Ozzie and Harriet."

It was also the decade during which President Dwight D. Eisenhower and Vice President Richard M. Nixon were elected; Elvis Presley and Buddy Holly created near-riots when they performed their songs; beat author Jack Kerouac wrote *On the Road* describing bohemian life; men wore Bermuda shorts; the computer entered the market-

millones de habitantes que vivían en 13 millones de casas nuevas y usaban impresionantes automóviles con adornos de cromo. Compraron 4 millones de televisores nuevos, para mirar programas de concursos tales como "Derrote al reloj" y comedias domésticas como "Las aventuras de Ozzie y Harriet".

Fue también la década en la cual Dwight D. Eisenhower y Richard M. Nixon ocuparon los puestos de presidente y vicepresidente; Elvis Presley y Buddy Holly provocaron disturbios de envergadura con sus canciones; el escritor "beat" Jack Kerouac escribió el

libro *En el camino* (On the Road) en el que describía la vida bohemia; los hombres usaban pantalones Bermuda; las computadoras entraron en el mercado y los aviones a chorro comerciales comenzaron a hacer servicios regulares. Los negros, sin embargo, permanecían mayormente excluidos de la prosperidad general, aunque el primer fallo de la Corte Suprema de Justicia que condujo a la integración racial en las escuelas pronosticaba un porvenir algo más alentador.

Los Estados Unidos fueron a combatir en Corea en los años 50 para luchar contra los comunistas, a quienes se percibía como una amenaza en la era de la Guerra Fría posterior a la segunda guerra mundial. Aprovechándose del miedo a la "amenaza roja", el senador por Wisconsin Joseph Mc Carthy desprestigió a muchas personas inocentes con sus acusaciones de que tanto en el gobierno como en numerosas industrias existía un gran número de simpatizantes comunistas. El senador y el Comité de Actividades Antiamericanas de la Cámara investigaron a cientos de personas, y aunque pocas de las alegaciones pudieron verificarse, muchos perdieron sus trabajos. Mc Carthy incluyó hasta al ejército mismo en sus acusaciones y, en una serie de procesos televisados a todo el país, se reveló finalmente a sí mismo como la real amenaza, y fue posteriormente destituido. Era una época de transición que dió paso a otra radicalmente diferente, la controvertida década de los años 60.

▼

place; and commercial jet planes first began regular service.

Black people, however, were still largely excluded from a share of the prosperity, although the first Supreme Court decision leading to school integration forecast a somewhat brighter future.

America went to war in Korea during the 1950s to fight the Communists, who were perceived as a threat in the Cold War era following World War II. Playing on this fear of the "Red Menace," Wisconsin Senator Joseph McCarthy brought ruin to many innocent people by claiming that the government, as well as numerous industries, were filled with large numbers of Communist sympathizers. He and the House Un-American Activities Committee investigated hundreds, and although few charges ever stuck, many lost their jobs anyway. McCarthy extended his allegations to the army itself, and in a series of nationally televised hearings, he finally showed himself to be the true menace and was later stripped of power.

It was a time of transition to the very different and controversial decade of the 1960s.

▼

TELEVISION ARRIVES

From the late 1940s, when those lucky enough to have a set were watching Milton Berle, Ed Sullivan, and Arthur Godfrey, television has been part of the glue that binds the American national identity. It provides a common culture, even in the remotest regions of the country: Who doesn't know the 4077 M*A*S*H unit? Johnny Carson? Bart Simpson?

In 1946, there were 7,000 TV sets in America; today there are sets in 92.1 million homes, or 98 percent of all households! In 1969, 600 million people around the globe watched TV to see American astronaut Neil Armstrong take the first step onto the surface of the moon. In 1977, more people than ever before watched a single program on television. They tuned in for eight consecutive evenings to see "Roots," the story of a black man's search for his ancestors in Africa. Many Americans now spend more time watching TV than sleeping or working.

In addition to being the place Americans get their gossip, entertainment, and information, television has also clearly altered the style of politics and business. Every candidate knows that television is the medium to conquer in order to bring home the votes. And every advertiser knows that television is the medium to conquer in order to bring home the bucks.

▼

LLEGA LA TELEVISION

Desde fines de la década del 40, cuando los suficientemente afortunados de tener un televisor podían ver a Milton Berle, Ed Sullivan y Arthur Godfrey, la televisión ha sido parte del adhesivo de la identidad nacional de los Estados Unidos. Proporciona una cultura común, aún en las regiones más remotas del país: ¿Quién no conoce a la compañía 4077 de M*A*S*H*, a Johnny Carson, a Bart Simpson?

En 1946 había 7.000 televisores en los Estados Unidos; hoy día se encuentran en 92.1 millones de hogares, ¡el 98% de las casas! En 1969, 600 millones de personas en el mundo entero vieron en televisión al astronauta estadounidense Neil Armstrong dar el primer paso en la luna. Nunca tanta gente vió un mismo programa como en 1977. Sintonizaron sus aparatos ocho noches consecutivas para ver "Raíces", la historia de un hombre de raza negra en busca de sus antepasados en África. Hoy día, muchos estadounidenses pasan más tiempo mirando televisión que durmiendo o trabajando.

Además de ser fuente de chismes, entretenimiento e información, la televisión ha cambiado claramente el estilo de la política y de los negocios. Todos los candidatos saben que la televisión es el medio que deben conquistar para obtener votos. Y los anunciantes saben que la televisión es el medio que deben conquistar para obtener dólares.

▼

UN ESTADOUNIDENSE EN LA LUNA

"¡El Eagle ha aterrizado!"
"Es un pequeño paso para un hombre, un salto gigante para la humanidad."

El astronauta Neil Armstrong,
20 de Julio de 1969

¡Como para no creerlo! Con cientos de millones de expectadores de todo el mundo presenciando la hazaña—un hombre caminaba sobre la luna. Cuando el astronauta del Apolo 11 Neil Armstrong dió

AN AMERICAN ON THE MOON

"The Eagle has landed!"
"That's one small step for a man, one giant leap for mankind."

Astronaut Neil Armstrong,
July 20, 1969

Incredibly—and with hundreds of millions of television viewers worldwide witnessing the event—a human being was walking on the surface of the moon. When

(opposite/del lado opuesto) Edward Kienholz.
Six O'clock News.
Las noticias de las seis. *1964.*

Robert McCall. **Astronaut on the Moon.**
Detail of **The Space Mural: A Cosmic View.**
Astronauta en la Luna. *Detalle de* **El mural del espacio: Una visión cósmica.** *1976.*

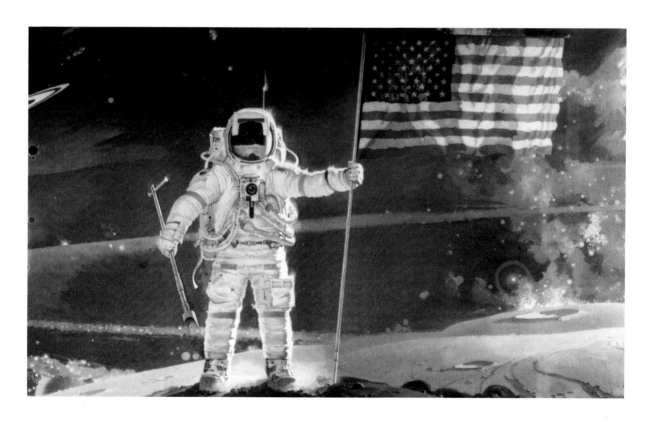

Apollo 11 astronaut Neil Armstrong took that first step on July 20, 1969, at 9:56 P.M. Houston time, President John F. Kennedy's 1961 "goal, before the decade is out, of landing a man on the moon" had been realized.

The Space Age had been opened by the Soviet Union in 1957 when it launched its *Sputnik*, the first man-made satellite—and the race was on. The American moon mission took eight years and $25 billion to accomplish. There had been setbacks, failures, and tragedy but, ultimately, it was a triumph of human imagination, bravery, and technological achievement. It was also a step toward mankind's ancient desire to reach the stars.

▼

THE 1960s BRING UNREST

As the 1960s opened, the now largely suburban United States had a population of close to 180 million and almost as many televison sets—a fact that played an important part in the nation's future political practice. After taking part in the first televised presidential debates, a vigorous John Fitzgerald Kennedy beat a tired-looking Richard M. Nixon to become, at 43, the youngest American president ever. Kennedy went on to appoint a young cabinet, including his 35-year-old brother, Robert, as attorney general.

The charming President Kennedy, along with his elegant wife, Jacqueline, brought a new sense of optimism to America. It was the

ese primer paso el 20 de Julio de 1969 a las 21:56 hora de Houston, el "objetivo de poner un hombre sobre la luna antes del fin de la década" que se había propuesto el presidente John F. Kennedy en 1961, se había cumplido.

La Era del Espacio había sido inaugurada por la Unión Soviética en 1957 con el lanzamiento del *Sputnik*, el primer satélite creado por el hombre—y la carrera se había puesto en marcha. La misión de los Estados Unidos a la luna llevó ocho años de trabajo y costó 25 mil millones de dólares. A pesar de las demoras, fracasos y tragedias, la imaginación, la valentía y la capacidad tecnológica de la humanidad obtuvieron finalmente el triunfo. También fue éste un paso más hacia el logro del antiquísimo deseo humano de alcanzar las estrellas.

▼

LA INTRANQUILIDAD DE LOS AÑOS 60

Al comienzo de la década del 60 la población de los Estados Unidos, concentrada mayormente en los suburbios, era de casi 180 millones de personas, que contaban con casi el mismo número de televisores—un factor importante en el futuro político de la nación. Después de tomar parte en el primer debate presidencial televisado, el vigoroso John Fitzgerald Kennedy venció al fatigado Richard M. Nixon para convertirse, a los 43 años, en el presidente más joven de la historia de los Estados Unidos. Kennedy procedió a formar un gabinete joven que incluía a su hermano Robert, de 35 años, en el cargo de fiscal en general. El encantador presidente Kennedy,

Red Grooms. **Local.** *1971.*

junto con su elegante esposa Jacqueline, trajo un nuevo sentimiento de optimismo a los Estados Unidos. Era el mejor momento para ser joven. La generación del *baby boom*—los bebés nacidos inmediatamente después de la segunda guerra mundial—estaba llegando a la mayoría de edad. Escuchaban *rock and roll* y bailaban el *twist*. Unos años más tarde, tanto chicos como chicas usaban collares de cuentas, colores vivos y pelo largo.

De pronto, el 22 de noviembre de 1963, el pueblo estupefacto escuchó la terrible noticia del asesinato del presidente John F. Kennedy,

right time to be young. The "baby boom" generation—the wave of people born right after World War II—was coming of age. They listened to rock 'n' roll and danced the Twist. As the decade went along, young men as well as young women wore beads, bright colors, and long hair.

Then, on November 22, 1963, people listened in stunned silence as news bulletins detailed the assassination of President

Kennedy, who had been shot and killed while riding in a motorcade in Dallas, Texas. Only a few hours after the assassination, grieving widow Jacqueline Kennedy was on Air Force One, the plane carrying her husband's body back to Washington. Next to her stood Lyndon B. Johnson, Kennedy's vice president, who was taking the oath of office that made him the country's thirty-sixth president.

The horror of Kennedy's assassination brought a darker side to the decade. President Johnson turned his attention to domestic issues troubling the nation. A skilled politician, Johnson got many social programs passed in Congress and a year later won 61 percent of the popular vote—more than any other president—for a landslide reelection. His campaign promised a Great Society with the goal of "abundance and liberty for all [and] an end to poverty and racial injustice...."

Johnson was, however, also involving more and more of the nation's resources in the war in Vietnam. Discontent among the nation's black people and other minorities, as well as among antiwar protesters who called for making love, not war, was on the rise. People began to question every aspect of American life, especially traditional institutions. In 1963, Betty Friedan's book *The Feminine Mystique* was published, bringing about a sudden awareness of women's issues. By 1968 there was widespread civil unrest throughout the country, and new shocks were felt when both Martin Luther King, Jr., and Robert Kennedy were assassinated that year in a growing climate of violence.

contra quien se había disparado mientras desfilaba en una caravana de automóviles en Dallas, Texas. Apenas unas horas después del asesinato, su acongojada viuda Jaqueline Kennedy volaba en el *Air Force One*, el avión que llevaba los restos de su esposo de regreso a Washington. De pie a su lado, el vicepresidente del Gobierno, Lyndon B. Johnson, prestaba juramento para asumir sus funciones como trigésimosexto presidente del país.

El horror del asesinato de Kennedy puso en evidencia un aspecto siniestro de esta década. El presidente Johnson concentró su atención en los problemas domésticos que afligían al país. Johnson, un político hábil, logró que el Congreso aprobara varios programas de índole social y un año más tarde, fue reelecto con el 61% de los votos—más que ningún otro presidente. En su campaña prometía una Gran Sociedad y la meta de "...abundancia y libertad para todos [y] el final de la pobreza y la injusticia racial..."

Johnson, sin embargo, estaba comprometiendo cada vez más los recursos del país en la guerra de Vietnam. El descontento entre la población negra y otras minorías, así como entre los que protestaban en contra de la guerra y querían "hacer el amor y no la guerra", iba en aumento. Todos los aspectos de la vida en los Estados Unidos, especialmente las instituciones tradicionales, comenzaron a ser cuestionados. En 1963, con la publicación del libro *La mística femenina* de Betty Friedan, pasaron de repente a primer plano las

Robert Rauschenberg. **Signs. Señales.** *1970.*

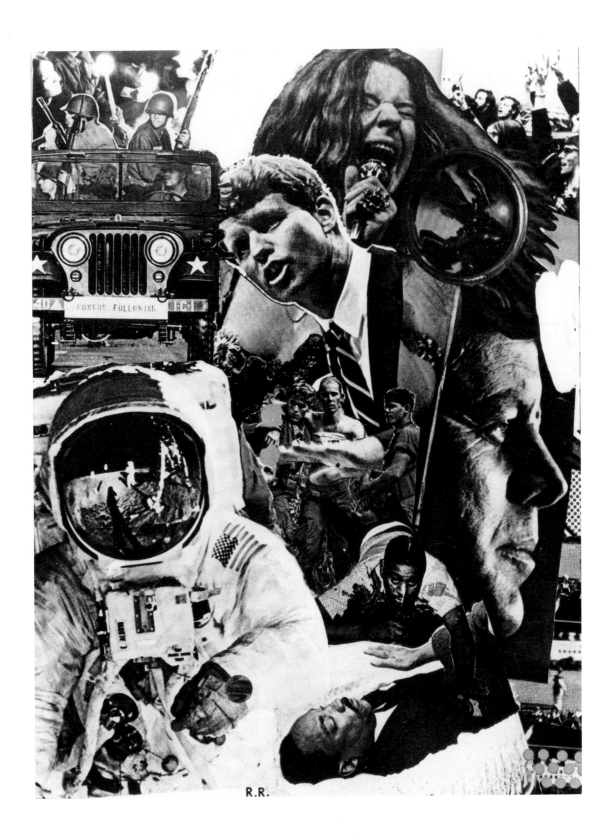

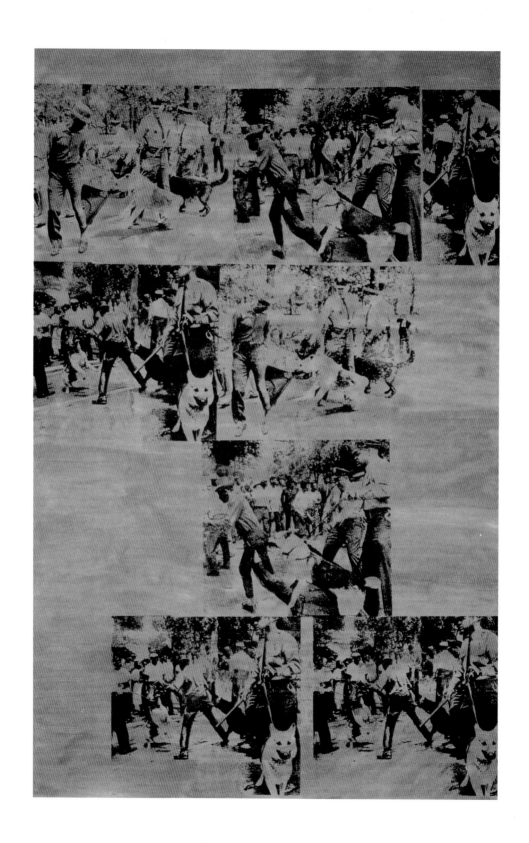

cuestiones relativas a la mujer. Para 1968 la intranquilidad social se extendía por todo el país y los impactos que causaron ese año los asesinatos de Martin Luther King, Jr. y de Robert Kennedy se hicieron sentir en un creciente clima de violencia.

El presidente Johnson declaró ante una nación sorprendida que no se presentaría nuevamente como candidato a la presidencia y Richard Nixon, haciendo campaña por el "ciudadano promedio" con promesas de estabilidad y una "paz con honor" en Vietnam, fue elegido presidente. Nixon fue reelecto en 1972 luego de una serie de éxitos de política exterior en China y el Oriente Medio, pero comenzó a correr la voz de que se habían realizado actividades ilegales durante su segunda campaña presidencial. Un robo con allanamiento en la sede nacional del Partido Demócrata—en el edificio Watergate en Washington—fue a la larga vinculado al presidente y sus principales asistentes, que habían intentado encubrir su participación. Se comenzó un proceso de juicio político al presidente, pero antes de que continuara, Nixon renunció y abandonó dramaticamente la Casa Blanca en helicóptero, el 9 de agosto de 1974. El vicepresidente, Gerald Ford, asumió la presidencia y, en una afirmación del sistema de gobierno de los Estados Unidos, el país, aunque un poco tambaleante, siguió su marcha sin perder el ritmo.

▼

President Johnson told a surprised nation he would not run again, and Richard Nixon, campaigning for "middle America" with a promise of stability and "peace with honor" in Vietnam, was elected president. Nixon was reelected in 1972 following a series of foreign policy triumphs in China and the Middle East, but word started spreading of illegal doings during his second campaign. A burglary in the Democratic national headquarters situated in a building called the Watergate in Washington was eventually linked to President Nixon and his top aides, who had tried to cover up their participation. Impeachment proceedings were begun against the president, but, before they could go forward, Nixon resigned and left the White House in a dramatic helicopter departure on August 9, 1974. His vice president, Gerald Ford, took over and, in a true confirmation of the workability of the American system of government, the nation, although shaken, continued to function without a misstep.

▼

Andy Warhol. **Red Race Riot.**
La revuelta de la raza roja. *1963.*

145

FIGHT FOR CIVIL RIGHTS

"I may not get there with you, but I want you to know…that we as a people will get to the promised land."
> Dr. Martin Luther King, Jr.,
> Memphis, Tennessee,
> April 3, 1968

In 1955, a black woman by the name of Rosa Parks refused to move from the "whites only" section of a city bus in Montgomery, Alabama. When she was arrested for this act of defiance, black people in the city decided to protest by boycotting municipal buses. One of the leaders of the demonstration was the 27-year-old Reverend Martin Luther King, Jr., preaching his "weapon of love"—nonviolent direct action. Using a philosophy similar to that of Gandhi in India, King led effective protests, refusing, above all, to resort to the violent actions of his opponents. The year-long boycott ended when the Supreme Court upheld a decision banning segregation on Montgomery buses.

Although as early as 1954 the Supreme Court had ordered public school integration, opposition remained strong throughout the South. As other civil rights laws were passed, African-Americans gained the same legal status as whites—but the social reality was quite different. In response to this, a long series of peaceful protests, "sit-ins," were organized in the early 1960s at lunch counters and stores throughout the South that refused to serve blacks. Voter registration drives took place. Many participants were beaten; some were killed.

LA LUCHA POR LOS DERECHOS CIVILES

"Puede que yo no llegue allí con ustedes, pero quiero que sepan…que nosotros llegaremos, como un pueblo entero, a la tierra prometida."
> Dr. Martin Luther King, Jr.,
> Memphis, Tennessee,
> 3 de abril de 1968

En 1955, una mujer negra llamada Rosa Parks se negó a abandonar la sección reservada para "blancos solamente" en un autobús municipal de Montgomery, en Alabama. Al ser arrestada por haber cometido ese acto de desafío, la población negra de la ciudad decidió protestar por medio de un boicoteo a los autobuses municipales. Uno de los líderes de esta manifestación fue el Reverendo Martin Luther King, Jr., de 27 años, que predicaba el uso del "arma del amor"—una acción directa no violenta. Con una filosofía similar a la de Gandhi en la India, King estuvo al frente de eficaces protestas, rehusando por sobre todo recurrir a la violencia usada por sus oponentes. El boicot terminó después de un año, cuando la Corte Suprema aprobó una decisión que condenaba la segregación en los autobuses de Montgomery.

Aunque ya en 1954 la Corte Suprema había dispuesto la integración en las escuelas públicas, la oposición a esta medida se mantenía con vigor en el sur del país. Al ser aprobadas más leyes sobre los derechos civiles, los afroamericanos llegaron a tener el mismo estado legal que los blancos—pero la realidad social era muy diferente. En

respuesta a todo esto, se organizó en los primeros años de la década del 60 una larga serie de manifestaciones pacíficas, las "sentadas" (sit-ins) que tenían lugar en las cafeterías y las tiendas del sur del país que se rehusaban a atender a personas de raza negra. Se hicieron campañas para registrar más votantes. Se apaleó a muchos de los que participaron en ellas; algunos resultaron muertos.

El carismático Dr. King continuó ejerciendo gran influencia, tanto en la población negra como en la blanca. En 1963, en apoyo de la legislación sobre los derechos civiles que se sometía entonces a consideración del Congreso, organizó una marcha en Washington. Con una participación de un cuarto de millón de personas, fue uno de los momentos culminantes del movimiento en favor de los derechos civiles. Allí pronunció el Dr. King su emocionante discurso "Yo tengo un sueño…" en el que proclamaba que en un futuro muy próximo se vería a los negros "por fin libres".

Aunque la Ley de Derechos Civiles se aprobó un año después, la dramática marcha no tuvo una gran influencia inmediata en la votación del Congreso. Gran parte de la población negra empezó a exigir una actitud más decidida y nuevas figuras propulsoras de la dignidad y del nacionalismo negros comenzaron a destacarse y a ser respetadas. Uno de los que tuvo más influencia fue Malcolm X, orador brillante y partidario de una Nación Islámica Negra.

El movimiento del "Black Power" (Poder Negro) surgió para tratar de resolver los aspectos de los derechos que aún no estaban

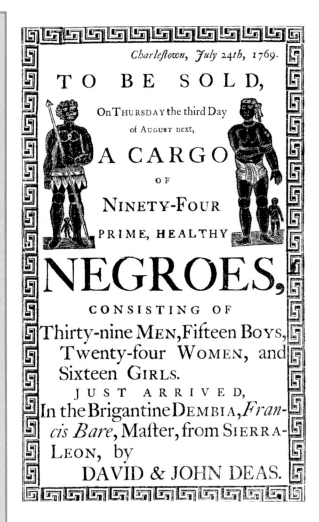

To Be Sold, a Cargo of Negroes.
Para la venta, un cargamento de negros. *1769.*

The charismatic Dr. King continued to exert a powerful influence on both white and black people. In 1963, in support of civil rights legislation before Congress, he organized a march on Washington. With a showing of a quarter of a million people, it was one of the high points in the civil rights movement. It was here that Dr. King gave his moving "I have a dream…" speech

proclaiming that the near future would see black people "free at last."

Although the first Civil Rights Act was passed a year later, the dramatic march did not have much immediate influence on the vote in Congress. Many black people began calling for a more active vision, and leaders talking about black pride and black nationalism gained more prominence and respect. Malcolm X, the brilliant speaker and preacher of the Nation of Islam, was one of the most influential.

The Black Power movement arose to deal with unresolved rights issues. It called for international black unity, faster advances, and more opportunities for African-Americans—with the use of violence if necessary. At the same time, riots plagued Los Angeles, Detroit, and New York during long, hot summers. Some changes did occur, but a reaction against moving too fast brought more violence. By 1968, both Malcolm X and Martin Luther King had been assassinated, prompting a wave of shock, grief, and anger.

As the nation moved toward the 1970s and 1980s, other groups—women included—followed African-Americans in declaring their own pride and identity. Now, although all Americans have legal equality, a gap in social and economic equality for most minorities exists to this day.

▼

resueltos. Procuraba la unidad internacional de la raza negra y exigía mejoras más rápidas y más oportunidades para los afroamericanos —y aprobaba el uso de la violencia en caso necesario. En esa misma época, cundieron los disturbios en Los Ángeles, Detroit y Nueva York durante veranos largos y calurosos. Hubo algunos cambios, pero una reacción en contra de la rapidez excesiva de los avances acarreó más violencia. Hacia 1968, tanto Malcolm X como Martin Luther King, Jr. habían sido asesinados, lo que provocó una oleada de sobresalto, pesadumbre e ira.

A medida que la nación avanzaba hacia los años 70 y los 80, otros grupos—incluyendo el de las mujeres—siguieron los pasos de los afroamericanos en la afirmación de una dignidad e identidad propias. Pero, si bien todos los estadounidenses gozan de igualdad ante la ley, una disparidad en la igualdad social y económica de la mayor parte de las minorías sigue existiendo hasta el día de hoy.

▼

LA GUERRA DE VIETNAM DIVIDE AL PAIS

La guerra en Vietnam, un país en el sudeste de Asia, lejos de los Estados Unidos, creó más conflictos internos que cualquier otra intervención militar del país en el extranjero. La opinión pública estaba totalmente dividida en cuanto a la participación de los Estados Unidos en Vietnam, cuyas inhóspitas selvas y extraño terreno resultaron mortíferos para muchos. En 1966 había allí 500.000 soldados, aunque

THE VIETNAM WAR DIVIDES A NATION

The war in Vietnam, a country in Southeast Asia far from the United States, created more conflict at home than any previous American military involvement abroad. Opinion was seriously divided over whether America had any business fighting in Vietnam, whose harsh

Richard Yarde. **The Return. El regreso.** *1976.*

jungles and unfamiliar terrain proved lethal to many. By 1966 there were 500,000 troops there, even though the Secretary of Defense had resigned, declaring that it was not possible to win the war.

America experienced unprecedented civil unrest. Men burned their draft cards in public and some left the country to avoid going to fight. Others were equally firm in supporting the government's decision and told resisters to "love America, or leave it."

After years of brutal combat with no clear victories in a war that was never officially declared, troops were ordered home. The very last Americans were evacuated in 1975, and the Communist forces of North Vietnam immediately took over Saigon, the capital of South Vietnam, which the United States had been defending—a graphic defeat.

At home, most Americans felt that it was a war best forgotten, and the returning soldiers got no hero's welcome. Now, however, their service to their country is finally being recognized with such emblems as the Vietnam Veterans' War Memorial in Washington, D.C. Built to honor the 58,000 Americans who died between 1959 and 1975, it receives almost as many visitors as the Washington Monument itself.

▼

el ministro de defensa había renunciado, declarando que no era posible ganar la guerra.

Los Estados Unidos experimentaron una intranquilidad social sin precedentes. Los hombres quemaban sus tarjetas de reclutamiento en público y algunos dejaban el país para no tener que ir a pelear. Los que apoyaban en pleno la decisión del gobierno les decían a los que se resistían que "amaran a la patria o se fueran".

Después de años de una lucha brutal sin aparentes victorias en una guerra que nunca fue declarada en forma oficial, se ordenó a las tropas que regresaran. Cuando las últimas tropas fueron evacuadas de Vietnam en 1975, las fuerzas comunistas de Vietnam del Norte ocuparon inmediatamente Saigón, la capital de Vietnam del Sur, que los Estados Unidos habían estado defendiendo—una derrota evidente.

La mayor parte de la gente creía que ésta había sido una guerra de la que era mejor olvidarse, y no se les dio ningún recibimiento especial a los soldados que regresaban al país. Hoy, sin embargo, su servicio a la patria está siendo reconocido con símbolos tales como el *Monumento para los veteranos de la guerra de Vietnam* (Vietnam Veteran's War Memorial) en Washington, D.C. Construido para rendir homenaje a los 58,000 estadounidenses que murieron entre 1959 y 1975, este monumento recibe casi tantos visitantes como el dedicado a Washington.

▼

LA NACION CUMPLE 200 AÑOS Y LO QUE OCURRE DESPUÉS

Para su bicentenario, en 1976, los Estados Unidos estaban listos para mirar hacia el futuro y dejar atrás los problemas de Vietnam y Watergate. Se estrenó la película *La guerra de las galaxias* y *Rocky* ganó el premio de la Academia a la mejor película del año. Bajo la promesa de terminar con la corrupción en el gobierno, Jimmy Carter fue elegido presidente. Enfrentado con el alza de los precios del petróleo, el presidente Carter trató de que la gente se pusiera a pensar en otras fuentes de energía tales como la energía solar o la nuclear. El presidente logró que se firmara un tratado de paz entre Israel y Egipto, países que siempre habían sido enemigos, pero algo sucedió en el Medio Oriente que produjo una crisis en su gobierno. En 1979, Irán tomó como rehenes a ciudadanos estadounidenses y los Estados Unidos se sintieron impotentes para lograr su libertad. Cundió el pesimismo, y aunque el Presidente Carter intentó reanimar al país, un año más tarde Ronald Reagan, un ex actor de cine, ganó por un amplio margen las elecciones presidenciales, abogando por un poder militar más fuerte e impuestos más bajos.

El país tenía 225 millones de habitantes, muchos de los cuales creían que la buena vida estaba a la vuelta de la esquina. Aunque el

THE NATION AT 200 AND BEYOND

At its Bicentennial in 1976, the United States was ready to look forward and put the problems of Vietnam and Watergate behind. The movie *Star Wars* opened, and *Rocky* was voted an Academy Award for Best Picture. Promising to rid the government of corruption, Jimmy Carter was elected president. Faced with rising oil prices, President Carter started the nation thinking about alternative energy sources such as solar or nuclear power. He orchestrated a peace

David Hockney. **A Bigger Splash.**
Una salpicadura más grande. *1967.*

accord between traditional enemies Israel and Egypt, but another event in the Middle East led to a crisis for his administration. In 1979, Americans were held hostage in Iran and the United States seemed powerless to have them released. The general mood became pessimistic, and although Carter tried to rally the nation, a year later former movie star Ronald Reagan soundly defeated him in the presidential election by advocating a stronger military and lower taxes.

The country had 225 million inhabitants, many of whom believed that the road to the good life was just ahead. Although inflation was high, for most of the 1980s Wall Street

Sonia Landy Sheridan. **Drawing in Time. Dibujando en el tiempo.** *1982.*

nivel de inflación era alto, Wall Street siguió prosperando durante casi toda esa década. Pero el 19 de octubre de 1987, el llamado "Lunes negro", cuando la Bolsa bajó en picada y cundió una ola de terror en muchas corporaciones, la conciencia general pudo ver más de cerca cómo marchaban los asuntos financieros del país. El Presidente Reagan, que había sobrevivido un intento de asesinato, desempeñó sus funciones por ocho años, y, casi al final de la década, George Bush, que había sido su vicepresidente, fue electo presidente.

En la era post industrial el mercado laboral sufría cambios. Los trabajos de fábrica tradicionales iban disminuyendo y, aunque la mayor parte de la nación prosperaba, muchas personas que habían contado con esos trabajos para mantener a sus familias ya no podían hacerlo. La nueva tecnología estaba en su apogeo. Las computadoras aparecían por todas partes —tanto en las casas como en las oficinas—y cambiaban todo, desde los juegos de video y las operaciones bancarias hasta el cine y la medicina. Las mujeres trabajaban en todos los sectores y muchas de ellas (las llamadas "supermamás") tenían carreras, hogar y vida familiar que administrar a la vez.

A fines de la década, las drogas, la violencia y la

Neil Welliver. **Breached Beaver Dam.**
Brecha en un dique de castores. *1975.*

gente sin hogar eran temas candentes. Pero esta era también una época de grandes cambios. Con el sorprendente desmantelamiento de la otrora enemiga Unión Soviética, la Guerra Fría se dio oficialmente por finalizada y los Estados Unidos comenzaron a dirigir su mirada hacia adentro y a considerar sus problemas internos. Eligieron a un presidente joven, Bill Clinton, y prestaron atención a los problemas del medio ambiente y al futuro del frágil y preciado planeta Tierra.

▼

was booming. That changed somewhat on "Black Monday," October 19, 1987, when the stock market took a nosedive, sending fear through many corporations, and provoked a closer look at the country's financial affairs in general. President Reagan served for 8 years, and as the 1980s came to a close, Vice President George Bush was elected president.

The job market was changing in the postindustrial era. Traditional factory jobs were diminishing, and although most of the nation was experiencing prosperity, many who had been able to support families by working in those factories could no longer do so. New technology flourished. Computers appeared everywhere—in the home as well as in the workplace—and changed everything from video games to movies to banking to medicine. Women had jobs in all sectors and many—labeled "supermoms"—had careers, homes, and families to manage.

At the end of the decade, drugs, violence, and homelessness were key issues. But it was also a time of great change. With the incredible dismantling of the former enemy Soviet Union, the Cold War officially ended, and Americans started looking inward at domestic problems. They elected a young president, Bill Clinton, and at the same time looked outward at the environment and the future of the fragile and precious planet earth.

▼

Index

Indice

Illustration Credits/
Créditos de ilustraciones

The author and publisher wish to thank all the individuals and institutions that kindly supplied photographs and permitted their reproduction. Illustrations are identified by page number.

FRONT JACKET: Thomas Hart Benton. *Instruments of Power.* 1930. Distemper and egg tempera with oil glaze on gessoed linen, 92 × 160″ (233.7 × 406.4 cm). Collection The Equitable Life Assurance Society of the United States, New York. Photo: © The Equitable Life Assurance Society of the United States, New York. © Thomas Hart Benton and Rita P. Benton Testamentary Trusts/VAGA, New York 1992

BACK JACKET: Tom Wesselmann. *Still Life # 31.* 1963. Mixed medium construction with television, 48 × 60 × 10¾″ (121.9 × 152.4 × 27.3 cm). Frederick R. Weisman Art Foundation, Los Angeles. © Tom Wesselmann /VAGA, New York 1992

ENDPAPERS: *Flag Squares.* c. 1940. Appliquéd and quilted cotton, 75½ × 90″ (191.8 × 228.6 cm). The New England Quilt Museum, Lowell, Massachusetts

PAGE 3 (Title page): Horace Pippin. *Domino Players.* 1943. Oil on composition board, 12¾ × 22″ (32.3 × 55.8 cm). The Phillips Collection, Washington, D.C.

PAGE 12: John White. *The Manner of Their Fishing.* 1585–87. Watercolor, 11⅝ × 8″ (29.5 × 20.3 cm). Reproduced by Courtesy of the Trustees of the British Museum

PAGE 13: Sebastiano del Piombo. *Portrait of Christopher Columbus.* 1519. Oil on canvas, 42 × 34¾″ (106.7 × 88.3 cm). The Metropolitan Museum of Art, New York. Gift of J. Pierpont Morgan, 1900

PAGE 14: *Ptolemy's Atlas.* 1482. The Library of Congress, Washington, D.C.

PAGE 16: Johannes Stradanus. *Discovery of America: Vespucci Landing in America.* 1580–85. Pen and brown ink, heightened with white, 7½ × 10⅝″ (19 × 26.9 cm). The Metropolitan Museum of Art, New York. Gift of the Estate of James Hazen Hyde, 1959

PAGE 18: Diego Rivera. *The Offering.* Detail of the mural *The Huaxtec Civilization and the Cultivation of Corn.* 1950. Palacio Nacional, Mexico City. Photo: Jeffrey Jay Foxx, New York

PAGE 19: *Map of Saint Augustine.* 1589. Watercolor. The Library of Congress, Washington, D.C. Photo: Jonathan Wallen, New York

PAGE 20: *Horses Being Brought to the New World.* From Manuel Álvarez Osserio y Vega's *Manejo real: en que se propone lo que deben saber los cavalleros...,* Madrid, 1769. The Bancroft Library, University of California at Berkeley

PAGE 22: Jacques le Moyne de Morgues. *Réné Laudonnière and Chief Athore of the Timucua Indians at Ribaut's Column.* 1564. Watercolor on vellum. The New York Public Library. Astor, Lenox and Tilden Foundations. Print Collection, Miriam and Ira D. Wallach Division of Art, Prints and Photographs. Photo: Jonathan Wallen, New York

PAGE 23: George Caleb Bingham. *Fur Traders Descending the Missouri.* c. 1845. Oil on canvas, 29 × 36″ (73.7 × 91.3 cm). The Metropolitan Museum of Art, New York. Morris K. Jessup Fund, 1933

PAGE 26: Theodor de Bry, after John White. *The Town of Secota,* from Thomas Hariot's *A Briefe and True Report of the New Found Land of Virginia...,* Frankfurt, 1590. The New York Public Library. Astor, Lenox and Tilden Foundations

PAGES 28–29: Bishop Roberts. *Charleston Harbor.* Before 1739. Colonial Williamsburg Foundation, Virginia

PAGE 30: Edward Hicks. *The Residence of David Twining 1787.* 1846. Abby Aldrich Rockefeller Folk Art Center, Williamsburg, Virginia

PAGE 32: Benjamin West. *Benjamin Franklin Drawing Electricity from the Sky.* c. 1805. Oil on canvas, 13¼ × 10″ (33.3 × 25.4 cm). Philadelphia Museum of Art. Mr. & Mrs. Wharton Sinkler Collection

PAGES 34–35: William Ranney. *Recruiting for the Continental Army.* c. 1857–59. Oil on canvas, 53¾ × 82¼″ (136.5 × 209 cm). Munson-Williams-Proctor Institute, Museum of Art, Utica, New York

PAGE 36: Paul Revere. *Bloody Massacre in King Street.* 1770. Engraving. The Library of Congress, Washington, D.C.

PAGE 39: *Attack on Bunker's Hill , with the Burning of Charles Town.* c. 1783. © 1992 National Gallery of Art, Washington, D.C. Gift of Edgar William and Bernice Chrysler Garbisch

PAGE 41: Samuel F. B. Morse. *The Old House of Representatives.* 1822. Oil on canvas, 86½ × 130¾″ (219.7 × 332.1 cm). The Corcoran Gallery of Art, Washington, D.C.

PAGE 44: Daniel Huntington. *The Republican Court.* 1861. Oil on canvas, 66 × 109″ (167.6 × 277 cm). The Brooklyn Museum, New York. Gift of the Crescent-Hamilton Athletic Club

PAGE 45: E. Sachse & Co., Baltimore. *View of Washington City.* 1871. Lithograph. The Library of Congress, Washington, D.C.

PAGE 48: Charles Willson Peale. *Thomas Jefferson.* c. 1791. Independence National Historical Park, Philadelphia. Department of the Interior

PAGES 50–51: Karl Bodmer. *The White Castles on the Missouri River*. 1833. Watercolor, 9 × 16⅜″ (22.8 × 42.5 cm). Joslyn Art Museum, Omaha, Nebraska

PAGE 53: John Wesley Jarvis. *Black Hawk and His Son Whirling Thunder*. 1833. Oil on canvas, 24½ × 30″ (62.2 × 76.2 cm). The Thomas Gilcrease Institute of American History and Art, Tulsa, Oklahoma

PAGE 55: Joseph Yeager, after William Edward West. *Battle of New Orleans and Death of Major General Packenham, 1815*. 1817. Engraving. The New York Public Library. Astor, Lenox and Tilden Foundations. I. N. Phelps Stokes Collection. Miriam and Ira D. Wallach Division of Art, Prints and Photographs

PAGE 57: Currier & Ives, after Frances Palmer. *Rocky Mountains, Emigrants Crossing the Plains*. 1866. Lithograph. Museum of the City of New York. Harry T. Peters Collection

PAGE 58: Alfred Jacob Miller. *Fort Laramie (Fort William on the Laramie)*. 1851. The Thomas Gilcrease Institute of American History and Art, Tulsa, Oklahoma

PAGES 60–61: William Heysman Overend. *Harpooning a Whale (A Tough Old Bull; Sag Harbor Whalemen Harpooning a Sperm Whale)*. 1870. Oil on canvas, 19⅜ × 29″ (49.2 × 73.7 cm). The Kendall Whaling Museum, Sharon, Massachusetts

PAGE 63: George Caleb Bingham. *The County Election*. 1852. Oil on canvas, 38 × 52″ (96.5 × 132.1 cm). The Saint Louis Art Museum

PAGE 64: James E. Buttersworth. *Westward Ho*. c. 1853. Oil on canvas, 29½ × 30½″ (74.9 × 77.5 cm). Private collection. Photo: Mary Anne Stets Photo, Mystic, Connecticut

PAGE 66: *Washing Gold, Calaveras River, California*. 1853. Gouache, 16⅛ × 22″ (41.3 × 55.9 cm). Courtesy, Museum of Fine Arts, Boston. M. and M. Karolik Collection

PAGE 68: Thomas Eakins. *Baseball Players Practicing*. 1875. Pencil and watercolor sketch, 10⅞ × 12⅞″ (27.6 × 32.7 cm). Museum of Art, Rhode Island School of Design, Providence. Jesse Metcalf and Walter H. Kimball Funds

PAGE 70: *Barnum & Bailey, Greatest Show on Earth: Signor Bagonghi, First American Appearance of the World's Smallest and Most Wonderful Rider Who Made All Europe Laugh*. 1815. Lithograph. Courtesy Posters Please, Inc., New York

PAGES 72–73: Winslow Homer. *The Country School*. 1871. Oil on canvas, 21⅜ × 38⅜″ (54.3 × 97.5 cm). The Saint Louis Art Museum

PAGE 75: Eastman Johnson. *A Ride for Liberty—the Fugitive Slaves*. c. 1862. Oil on board, 22 × 26¼″ (55.9 × 66.7 cm). The Brooklyn Museum, New York. Gift of Miss Gwendolyn O. L. Conklin

PAGE 76: Winslow Homer. *Home Sweet Home*. 1863. Oil on canvas, 21½ × 16½″ (54.6 × 41.9 cm). Private collection. Photo: Courtesy Hirschl & Adler Galleries, New York

PAGE 78: Alonzo Chappel. *The Surrender of General Lee*. 1884. Engraving, 17½ × 23¼″ (44.5 × 59.1 cm). Courtesy Dr. Barbara J. Mitnick

PAGE 80: Currier & Ives. *Death of President Lincoln at Washington, D.C., April 15th, 1865*. 1865. Lithograph. Museum of the City of New York. Harry T. Peters Collection

PAGE 82: Henry Wellge. *Bird's Eye View of the City of Santa Fé, N.M.* 1882. Lithograph. The Library of Congress, Washington, D.C.

PAGE 84: *Pittsburgh 1871*. 1871. Lithograph. Carnegie Library, Pittsburgh

PAGE 85: *Home Washing Machine and Wringer*. 1869. Lithograph. The Library of Congress, Washington, D.C.

PAGE 87: Hugo W. A. Nahl. *Californians Catching Wild Horses with Riata*. Oil on canvas, 19⅝ × 23¾″ (49.8 × 60.3 cm). The Oakland Museum, California. Kahn Collection. Photo: Lee Fatherree, Oakland, California

PAGES 88–89: James Walker. *Vaqueros in a Horse Corral*. 1877. Oil on canvas, 24 × 40″ (61 × 101.1 cm). The Thomas Gilcrease Institute of American History and Art, Tulsa, Oklahoma

PAGE 90: *Buffalo on Track in Front of Train*. 1871. Drawing. Courtesy Buffalo Bill Historical Center, Cody, Wyoming

PAGES 92, 93: Chief Red Horse. *The Battle of the Little Big Horn*. 1881. Pen and pencil. The National Museum of American History, Smithsonian Institution, Washington, D.C.

PAGE 94: The Judge Publishing Co. of New York. *Bird's-Eye View of the Great Suspension Bridge Connecting the Cities of New York and Brooklyn—Looking South-East*. 1883. Lithograph. The Brooklyn Museum, New York

PAGES 96–97: Currier & Ives. *The Great Fire at Chicago*. 1871. Lithograph, 17 × 25″ (43.2 × 63.5 cm). Museum of the City of New York

PAGE 99: Earle Horter. *The Chrysler Building under Construction*. 1931. Ink and watercolor on paper, 20¼ × 14¾″ (51.4 × 37.5 cm). Whitney Museum of American Art, New York

PAGE 100: Thomas Eakins. *The Agnew Clinic*. 1889. Oil on canvas, 74½ × 130½″ (189.2 × 331.5 cm). Courtesy of the University of Pennsylvania School of Medicine, Philadelphia. Photo: Geoffrey Clements, New York

PAGE 102: *Edison's Greatest Marvel: The Vitascope*. 1896. Lithograph. The Library of Congress, Washington, D.C.

PAGE 104: Andy Warhol. *Green Coca-Cola Bottles.* 1962. Oil on canvas, 82¼ × 57″ (208.9 × 144.8 cm). Whitney Museum of American Art, New York. © The Andy Warhol Foundation for the Visual Arts, Inc.

PAGE 107: George Bellows. *Cliff Dwellers.* 1913. Oil on canvas, 39½ × 41½″ (100.3 × 105.4 cm). Los Angeles County Museum of Art. Los Angeles County Fund

PAGE 108: Harvey Kidder. *Orville Wright's First Powered Flight, Kitty Hawk, North Carolina.* 1962. Watercolor. Courtesy United States Air Force Art Collection, Washington, D.C.

PAGE 110: James Montgomery Flagg. *I Want You!* 1917. Lithograph. The Library of Congress, Washington, D.C.

PAGE 111: Dodge Macknight. *Flags, Milk Street, Boston.* 1918. Watercolor on paper, 23¾ × 16¹³⁄₁₆″ (60.3 × 42.7 cm). Courtesy, Museum of Fine Arts, Boston. Bequest of Mrs. Stephen S. Fitzgerald

PAGE 113: Edward Hopper. *Gas.* 1910. Oil on canvas, 26¼ × 40¼″ (66.7 × 102.2 cm). The Museum of Modern Art, New York. Mrs. Simon Guggenheim Fund

PAGES 114–15: John Baeder. *The Magic Chef.* 1975. Oil on canvas, 48 × 72″ (122 × 183 cm). Denver Art Museum

PAGE 116: Romare Bearden. *Show Time.* From the Blues Series. 1974. Collage. Collection Dolores and Stanley Feldman, Lynchburg, Virginia. © Courtesy Estate of Romare Bearden

PAGE 118: Miguel Covarrubias. *Lindy Hop.* 1936. Lithograph, 16⅛ × 11½″ (41 × 29.2 cm). Philadelphia Museum of Art. Purchased: Thomas Skelton Harrison Fund

PAGE 121: Red Grooms. *Somewhere in Beverly Hills.* 1966–76. Construction of painted wood and Upson board. Private collection. © ARS, New York

PAGE 123: Isaac Soyer. *Employment Agency.* 1937. Oil on canvas, 34¼ × 45″ (87 × 114.3 cm). Whitney Museum of American Art, New York. Photo: Geoffrey Clements, New York

PAGE 125: Thomas Hart Benton. *Cradling Wheat.* 1938. Tempera and oil on board, 31 × 38″ (78.8 × 96.5 cm). The Saint Louis Art Museum. © VAGA, New York.

PAGE 126: William Gropper. *Migration.* 1932. Oil on canvas, 20 × 32″ (50.8 × 81.3 cm). University Art Collection, Arizona State University, Tempe, Arizona. Oliver B. James Collection of American Art

PAGES 128–29: Diego Rivera. *Detroit Industry.* 1932–33. Fresco. The Detroit Institute of Arts. Founders Society Purchase, Edsel B. Ford Fund and Edsel B. Ford

PAGE 131: Jolan Gross-Bettelheim. *The Assembly Line.* 1943. Lithograph. The National Archives, Washington, D.C.

PAGE 132: Alfred Owles. *Northrop Black Widow Night Fighter.* c. 1943. Watercolor on paper, 20½ × 15½″ (51.1 × 39.4 cm). National Air and Space Museum, Washington, D.C.

PAGE 133: *We Can Do It!* 1942. Lithograph. The National Archives, Washington, D.C.

PAGE 135: Robert Bechtel. *'60 T-Bird.* 1967–68. Oil on canvas, 72 × 98¾″ (182.9 × 250.8 cm). University Art Museum, University of California at Berkeley. Courtesy OK Harris Gallery, New York

PAGE 136: Tom Wesselmann. *Still Life Painting, 30.* 1963. Oil, enamel, and synthetic polymer paint on composition board with collage of printed advertisements, plastic artificial flowers, refrigerator door, plastic replicas of 7-Up bottles, glazed and framed color reproduction, and stamped metal, 48½ × 66 × 4″ (123.2 × 167.7 × 10.2 cm). The Museum of Modern Art, New York. Gift of Philip Johnson. © VAGA, New York

PAGE 138: Edward Keinholz. *Six O'clock News.* 1964. Mixed mediums. Private collection. Courtesy Edward Keinholz

PAGE 139: Robert McCall. *Astronaut on the Moon.* Detail of *The Space Mural: A Cosmic View.* 1976. National Air and Space Museum, Washington, D.C. Courtesy Robert McCall

PAGE 141: Red Grooms. *Local.* 1971. Lithograph, 22 × 28″ (55.9 × 71.1 cm). Private collection. © ARS, New York

PAGE 143: Robert Rauschenberg. *Signs.* 1970. Silkscreen, 43 × 34″ (109.2 × 86.4 cm). Private collection. Photo: Rudolph Burckhardt, courtesy Leo Castelli Gallery, New York. © VAGA, New York

PAGE 144: Andy Warhol. *Red Race Riot.* 1963. Acrylic and silk screen on canvas, 137 × 82½″ (345.4 × 209.5 cm). Museum Ludwig, Cologne. Photo: Rheinisches Bildarchiv, Cologne. © The Andy Warhol Foundation for the Visual Arts, Inc., New York

PAGE 147: *To Be Sold, a Cargo of Negroes.* 1769. Courtesy American Antiquarian Society, Worcester, Massachusetts

PAGE 149: Richard Yarde. *The Return.* 1976. Watercolor, 15½ × 20½″ (39.4 × 52.1 cm). Museum of Fine Arts, Boston. Sophie Friedman Fund

PAGE 151: David Hockney. *A Bigger Splash.* 1967. Acrylic on canvas, 96 × 96″ (243.8 × 243.8 cm). Private collection. © 1967, David Hockney

PAGE 152: Sonia Landy Sheridan. *Drawing in Time.* 1982. Computer Graphic Cromemco Z-2D hardware; Easel, John Dunn Software. Photo: Paul Lane, Photo Source. © Sonia Landy Sheridan

PAGE 153: Neil Welliver. *Breached Beaver Dam.* 1975. Oil on canvas, 95¹⁵⁄₁₆ × 16⅛″ (243.7 × 41.3 cm). North Carolina Museum of Art, Raleigh. Gift of Lee and Dona Bronson in Honor of Edwin Gill. © VAGA, New York

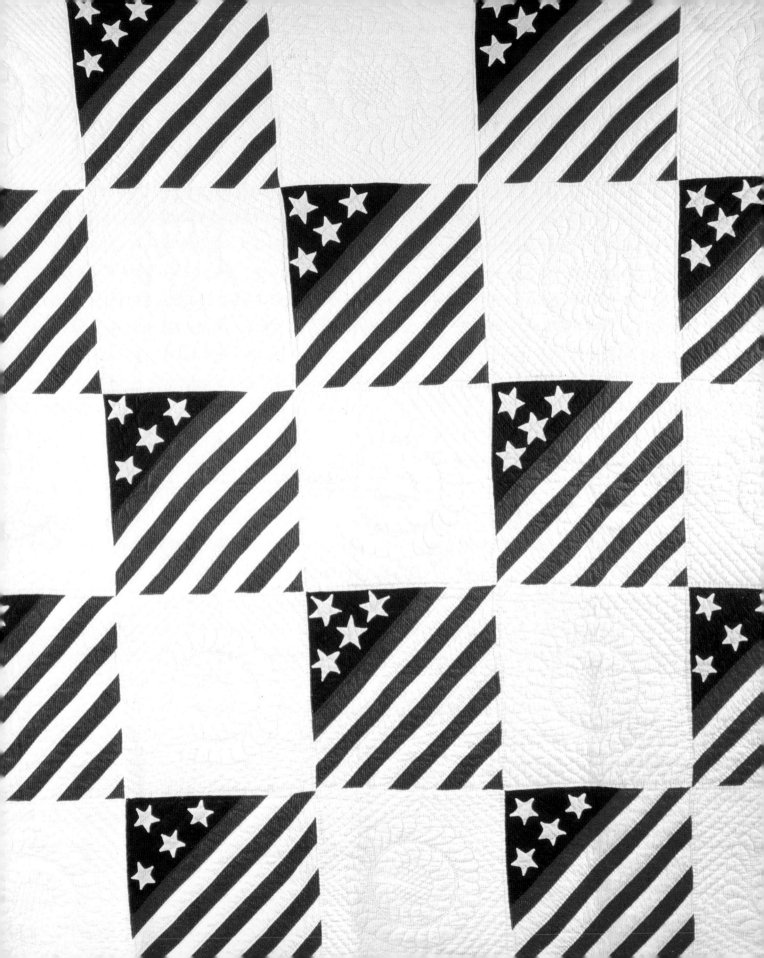